강아지의 탄생

강아지의 탄생

지은이 : 임수미

1판 1쇄 발행일 : 2018. 8. 15.

펴낸이 : 원형준
펴낸곳 : 루비박스
등 록 : 2002. 3. 28. (22-2136)
주 소 : (04768) 서울시 성동구 서울숲2길 11-7
전 화 : 02-6677-9593(마케팅) 02-6447-9593(편집)
팩 스 : 02-6677-9594
이메일 : rubybox@rubybox.co.kr
블로그 : www.rubybox.kr 또는 '루비박스'
페이스북 : www.facebook.com/rubyboxbook
인스타그램 : rubyboxbooks

THE BIRTH OF MY DOG

강아지의 탄생

만화로 보는 반려견 히스토리

글 · 그림 | 임수미

10 Groups

FCI(세계애견연맹)는 국제적인 애견 단체로서, KC(영국켄넬클럽)및 미국켄넬클럽(AKC)과 함께 세계 3대 애견단체로 꼽힌다. 각 견종의 스탠더드의 확립과 등록, 국제 도그쇼의 심사 기준 등을 규정하고, 개와 관련된 다양한 지식을 공유하고 알리는 일을 하고 있다. 전세계적으로 많은 애견 단체와 켄넬클럽이 가입돼 있으며, KKF(한국애견연맹)도 가맹돼 있다.

FCI에서는 각 견종들의 특징과 신체적인 공통점에 따라 10 그룹으로 분류한다.

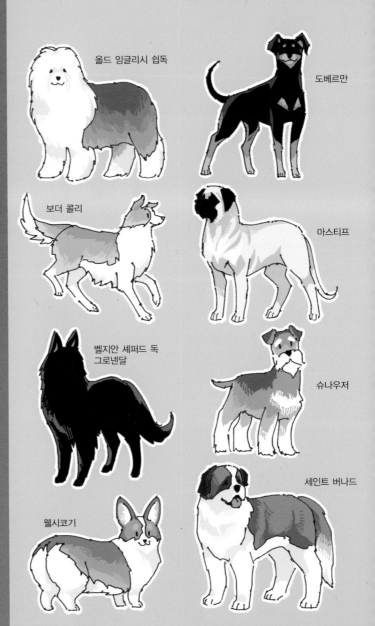

Group1 쉽독과 캐틀독
가축을 지키거나 모는 일을 하는 견종.

올드 잉글리시 쉽독

보더 콜리

벨지안 셰퍼드 독
그로넨달

웰시코기

Group2 핀셔와 슈나우저
몰로시안 타입과 스위스 마운틴 & 캐틀독. 구성원을 보호하거나 구조견, 군견 등으로 활약해온 견종

도베르만

마스티프

슈나우저

세인트 버나드

Group3 테리어

땅속이나 바위 굴에 사는 동물들을 쫓아
사냥하던 견종.

Group4 닥스훈트

오소리 등을 사냥하던 견종

Group5 스피츠와 프리미티브

오랫동안 인류를 지키고 사냥을 하거나
썰매를 끄는 등 역사를 함께해온 견종

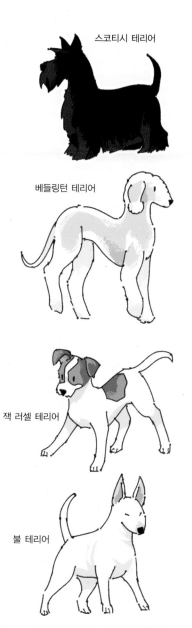

스코티시 테리어

베들링턴 테리어

잭 러셀 테리어

불 테리어

닥스훈트

시베리안 허스키

포메라니안

차우차우

파라오 하운드

Group6 센트 하운드와 관련 종

후각을 이용하는 사냥견

비글

바셋 하운드

블러드 하운드

프티 바세 그리폰 방뎅

Group7 포인팅 독

사냥감을 찾아 알려주는
포인터나 세터 타입

아이리시 레드 세터

잉글리시 세터

잉글리시 포인터

바이마라너

Group8 레트리버. 플러싱 독, 워터독

땅이나 물에서 사냥감을 회수하거나
새를 날려보내는 일을 하던 견종

잉글리시 코커 스패니얼

아메리칸
코커 스패니얼

골든 레트리버

래브라도 레트리버

Group9 컴패니언, 토이독

가정견으로 만들어진 견종

Group10 사이트 하운드

시각을 이용하는 사냥견.

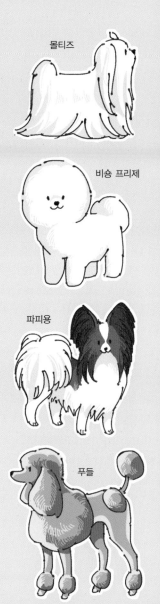

몰티즈

비숑 프리제

파피용

푸들

보르조이

그레이 하운드

살루키

아프간 하운드

머리말

이 책은 우리가 반려견과 함께 살아가며 그들을 더 잘 이해하고 사랑하기 위한 목적으로 만들었다. 특정 품종에 대한 선망을 부추기려는 것이 결코 아닌, 각 강아지가 가진 역사와 그들이 갖고 있는 성향을 이해함으로써 반려견과 반려인이 좀 더 행복한 삶을 살기를 바라는 마음에서 만든 책이라는 걸 명확히 해두고 싶다.

반려견을 들일 때 예쁘고 귀여운 외모를 기준으로 맞이한다면 곧 문제에 봉착하게 된다. 그들은 그저 예쁜 인형이 아니기 때문이다. 반려견의 삶은 최소 10년이 넘는다. 강아지는 자라면서 말썽을 일으킬 수도 있고, 때로는 크게 아플 수도 있다. 이러한 상황들을 이해하고 수용하지 못한다면 반려견과 반려인은 함께 행복해질 수가 없다. 강아지를 가족으로 들이기 위해서는 품종별 특성과 성향에 대해 이해하고 준비해야 한다. 대부분의 품종은 특정 목적을 가지고 만들어졌기 때문에 같은 종에 속한 강아지들은 공통적으로 비슷한 성향을 갖고 있다. 천사견으로 알려진 골든레트리버는 물에 떨어진 사냥감을 가져오는 회수견이었다. 이 때문에 그들은 대체로 활동적이며 물어오는 공놀이를 좋아한다. 보더콜리는 양떼를 모는 것에 천부적인 재능을 가진 프로들이다. 그들은 지치지 않고 커다란 초원에서 수백 마리의 양떼를 원하는 방향으로 몰 수 있다. 이렇듯 활동적인 개들과 함께하기 위해서는 최소한 그들이 가진 본능적인 활동력을 보장해 줄 수 있는 반려인이어야 한다. 같은 품종의 강아지는 각자의 개성도 있지만, 어느 정도 공통적인 성향을 바탕으로 환경

적인 요소가 결합되어 특유의 아이덴티티를 형성한다. 그 품종들이 가진 기본 성향에 대해서 아는 것은 반려인과 반려견이 함께 행복해지기 위한 최소한의 상식이라고 생각한다. 더불어 우리가 품종견으로 알고 있는 강아지들도 사실은 여러 종의 교배로 탄생했음을 알 수 있다. 결국은 모두 믹스견인 것이다. 흔히 순종견이라고들 하는데 이는 의미가 없다. 품종과 상관없이 강아지들 하나 하나가 모두 소중한 존재다. 반려견은 좋은 품종의 예쁜 인형이 아니라 내가 끝까지 책임져야 할 가족이다.

이 책은 각 편마다 강아지들이 가지고 있는 고유의 역사와 에피소드를 만화와 일러스트로 재미있게 구성해서 담아내었다. 특히 강아지들의 매력적이고 사랑스러운 모습을 전하기 위해 작은 부분까지 섬세하게 노력을 기울였다. 안타깝게 이 책에서는 다루지 못한 강아지들도 언젠가 소개할 기회가 생기기를 바란다. 오랫동안 정성들여 준비한 이 책이 반려견과 반려인에게 조금이나마 도움이 되기를 소망한다.
마지막으로, 언제나 힘이 되어주시는 사랑하는 부모님, 예쁜 하나, 루나, 요나, 레나, 그리고 두두와 시루, 응원해준 소중한 친구들과 지인들, 또《강아지의 탄생》이 나오기까지 도움을 주신 루비박스 출판사와 문선에게 큰 감사를 표하고 싶다.

반려견을 고민 중이라면 사지 말고 입양해 주시기를 부탁드리면서…

2018년 6월 임수미

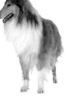
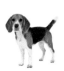
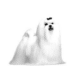

머 리 말 • 8

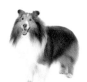
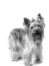

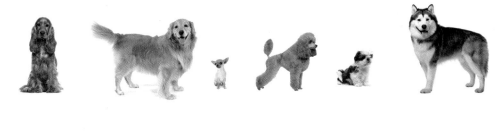

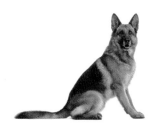

성격 **생기발랄하고 다정하며 온순하고 영리함**

추천 **아파트/단독주택/전원주택**

운동량 **보통**

유의 질병 **유루증, 슬개골 탈구**

털빠짐 **적은 편(빗질을 자주 해 줘야 함)**

1

Maltese
몰티즈

순백의 비단 같은 털이 온몸을 덮고 있는 몰타섬의 공주
인류 역사상 가장 오래된 반려견.

눈처럼 새하얗고

실크처럼 부드럽게 찰랑이는 길고 아름다운 털.

별을 박은 듯 까맣고 초롱초롱한 눈망울과 촉촉한 코

주인 품에 안기길 좋아하는 애교 넘치는 어리광쟁이!

안아줘요! 안아줘!

몰타섬의 순백의 공주, 바로 몰티즈 이야기다.

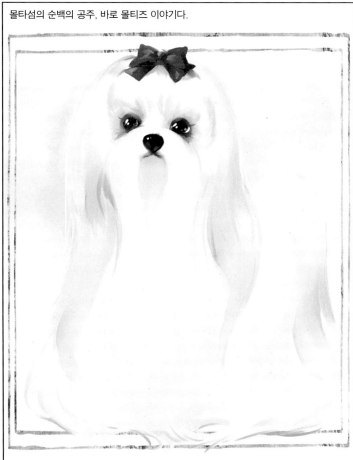

우리나라의 애견 가운데 가장 인기 있는 견종 중 하나인

몰티즈 키워요! 나도! 나도!

여러분은 제가 인류 역사상 가장 오래된 '반려견'이란 걸 알고 있나요?

BC 1500

착!

아니, 난 몰티즈가 그보다 더 오래전부터 존재했다고 생각하네. 대략 BC 6000년쯤?

찰스 다윈

참고로 고대의 몰티즈는 스피츠와 비슷한 형태를 띠고 있었다.

지금과는 좀 다르죠?

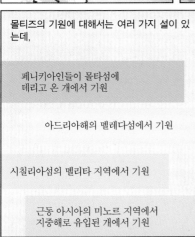

몰티즈의 기원에 대해서는 여러 가지 설이 있는데,

페니키아인들이 몰타섬에 데리고 온 개에서 기원

아드리아해의 멜레다섬에서 기원

시칠리아섬의 멜리타 지역에서 기원

근동 아시아의 미노르 지역에서 지중해로 유입된 개에서 기원

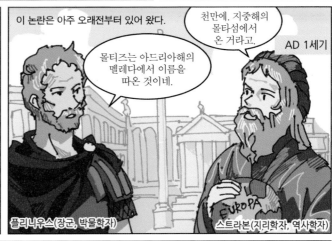

이 논란은 아주 오래전부터 있어 왔다.

몰티즈는 아드리아해의 멜레다에서 이름을 따온 것이네.

천만에. 지중해의 몰타섬에서 온 거라고.

AD 1세기

플리니우스(장군, 박물학자)

스트라본(지리학자, 역사학자)

EUROPA

국제애견협회 FCI에서는 몰티즈의 기원을 중앙 지중해 분지로 표기하고 있다.

정확한 건 멍멍신만이 아시겠죠?

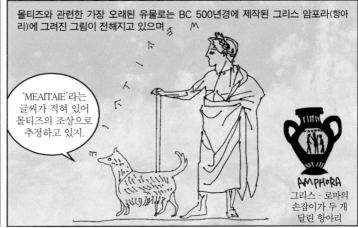

몰티즈와 관련한 가장 오래된 유물로는 BC 500년경에 제작된 그리스 암포라(항아리)에 그려진 그림이 전해지고 있으며

'ΜΕΛΙΤΑΙΕ'라는 글씨가 적혀 있어 몰티즈의 조상으로 추정하고 있지.

AMPHORA
그리스 · 로마의 손잡이가 두 개 달린 항아리

그 밖에도 다양한 고대 유물 속에 몰티즈의 모습이 남아 있다.

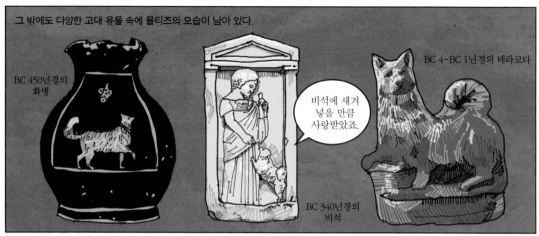

BC 450년경의 화병

BC 340년경의 비석

비석에 새겨 넣을 만큼 사랑받았죠.

BC 4~BC 1년경의 테라코타

고대 이집트에서는 몰티즈를 신성시했고

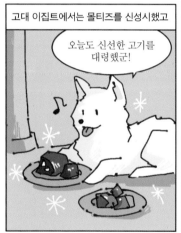

오늘도 신선한 고기를 대령했군!

치유력을 지닌 동물로 여겼다.

아이고오… 배가… 사람 살려… 나 죽네!

!!

많이 아파? 내가 낫게 해줄게!

끙끙…

와…. 몰티즈를 안고 있으니 한결 편안해졌어. 역시 몰티즈야!

좀 괜찮아? 다행이야!

몰티즈는 이집트인들에게 '위로자'라고 불리며 각별한 사랑을 받았다.

체력 회복중

내 손은 약손~

허리가 아파요, 의사 선생님.

몰티즈 이틀치 처방해드릴게요.

독독

또 로마의 시인 마르티알리스(AD 40~102?)는 몰타의 총독 푸블리우스의 집에 머물렀는데

편히 머물며 작품에 힘써 주게.

감사합니다!

푸블리우스의 애견 '이사Issa(몰타어로 '지금')'를 보고 한눈에 반해

세상에 저렇게 사랑스러운 생명체가!!

이사를 칭송하는 시를 지어 남기기도 했다.

이런 아름다운 존재는 시로 써서 후대에 길이길이 남겨야 해.

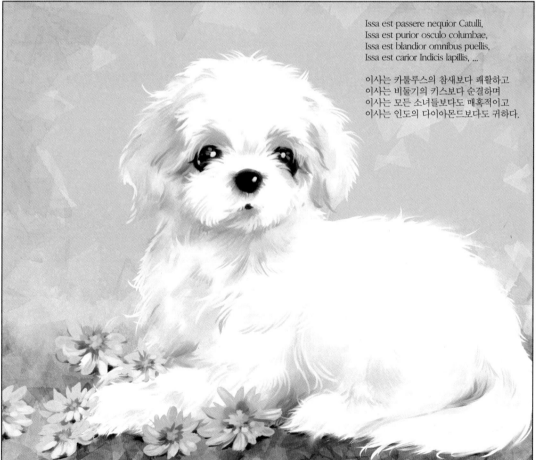

Issa est passere nequior Catulli,
Issa est purior osculo columbae,
Issa est blandior omnibus puellis,
Issa est carior Indicis lapillis, ...

이사는 카툴루스의 참새보다 쾌활하고
이사는 비둘기의 키스보다 순결하며
이사는 모든 소녀들보다도 매혹적이고
이사는 인도의 다이아몬드보다도 귀하다.

고대부터 사랑받아 온 몰티즈는 중세 유럽에서도 귀족들의 사랑을 받았다.

중세 귀족 남자들은 주로 사냥개를 선호한 반면에

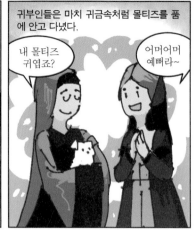

내가 잡을거야!

귀부인들은 마치 귀금속처럼 몰티즈를 품에 안고 다녔다.

내 몰티즈 귀엽죠?

어머어머 예뻐라~

비운의 여인 스코틀랜드의 메리 여왕은

몰티즈를 좋아해 프랑스에서 우수한 몰티즈를 데려와 길렀는데,

마지막 순간까지도 품속에 몰티즈가 웅크리고 있었다고 한다.

그녀와 복잡하게 얽힌 관계였던 엘리자베스 여왕도 몰티즈를 아꼈다.

터키 국왕이 선물해준 예쁜이.

이 같은 왕족들의 몰티즈 애호는 상류층을 중심으로 유행처럼 번져나갔는데

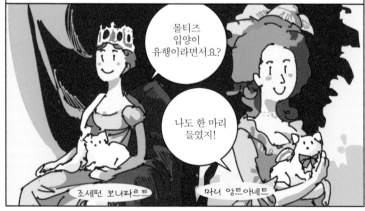

몰티즈 입양이 유행이라면서요?

나도 한 마리 들였지!

조세핀 보나파르트

마리 앙트아네트

액세서리처럼 과시의 대상이 되다 보니 크기가 작을수록 선호되었고

미안~ 너처럼 큰 몰티즈는 무겁고 거추장스러워.

작은 개체만 선택적으로 교배하는 방식으로 개량되었다.

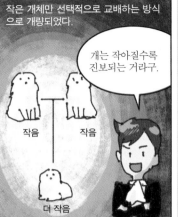

개는 작아질수록 진보되는 거라구.

작음 작음

더 작음

그 결과 17~18세기경에는…

족제비 & 다람쥐

…비슷해!?

이렇게 극히 작아진 몰티즈들은 번식조차 어려워

끼잉끼잉

몸이 약해서 새끼를 낳을 수 없을 것 같아요.

한때 거의 멸종 위기 직전까지 갈 정도였지만

작은 게 꼭 좋은 것만은 아니에요. 뼈도 약하고 몸도 허약한걸.

다행히 푸들이나 스패니얼과의 교배를 통해 점차 개체가 늘어날 수 있었다.

이때 9가지의 다른 종류가 생길 정도로 증가했죠.

19세기에 몰타가 영국의 식민지가 되면서 몰티즈는 영국의 애견으로 대중화되었고

MALTA

북미 대륙으로 퍼져나가 세계적인 견종으로 자리잡기 시작했으며,

1888년 미국켄넬클럽(AKC)*에 의해 공식 견종으로 승인되었다.

동물을 사랑했던 빅토리아 여왕님 공이 컸어요.

처음엔 '몰티즈 라이언 독'으로 불리기도 했죠.

*American Kennel Club(AKC): 견종의 양성 및 보호를 위한 미국 단체.

참, 그거 아세요? 우리도 원래는 다양한 색이 있었답니다! 다 하얀 줄 알았죠?

블랙&화이트 몰티즈는 어때?

황금색 몰티즈는 처음이지?

하지만 순백색의 몰티즈가 인기를 끌면서 지금의 흰색으로 고정되었죠.

시무룩...

전 세계인의 사랑을 받는 몰티즈는 많은 유명인들과도 함께했다.

엘비스 프레슬리

마릴린 먼로

스눕독

대표적인 인물로 배우 엘리자베스 테일 러를 꼽을 수 있는데

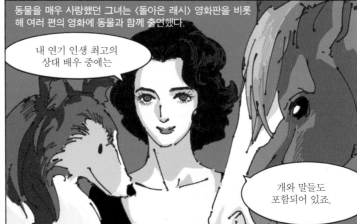

동물을 매우 사랑했던 그녀는 〈돌아온 래시〉 영화판을 비롯 해 여러 편의 영화에 동물과 함께 출연했다.

내 연기 인생 최고의 상대 배우 중에는

개와 말들도 포함되어 있죠.

특히 그녀는 말년에 키우기 시작한 몰티즈를 각별히 사랑했다고 한다.

슈가라고 해! 주인님과는 3개월 때 만났지!

그녀는 슈가를 너무나도 사랑하여 슈가의 초상화를 의뢰하기도 했는데

슈가의 모습을 영원히 남겨두고 싶어요.

강아지 초상화는 처음이에요! 예쁘게 그려드릴게요~

그 그림은 현재 10만 달러(약 1억원)에 이른다고 한다.

맘에 드니?

그럼요!

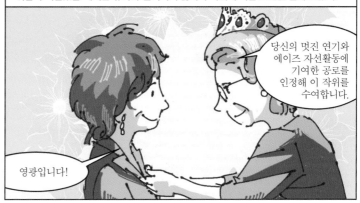

그녀가 1999년 엘리자베스 2세 여왕으로부터 여성의 기사 작위에 해당하는 데임 작위를 수여받았을 때에는 슈가와 떨어지기 싫어서 작위 수여를 고민한 일화도 있다.

당신의 멋진 연기와 에이즈 자선활동에 기여한 공로를 인정해 이 작위를 수여합니다.

영광입니다!

작위를 받기 위해선 다우닝가에 들어가야 했는데…

네?! 슈가는 다우닝가에 들어갈 수 없다구요?

두둥

그녀는 슈가와 떨어질 수 없어서 작위를 거절할까도 생각했다고 한다.

너를 두고 갈 순 없어. 작위를 거절할까?

안 돼요, 주인님…

그녀에게 있어서 슈가는 가장 특별한 존재였던 것이다.

내 삶에서 이렇게 개를 사랑해본 적은 없었어요.

한편 2007년 미국의 부동산 재벌인 리오나 헴슬리는

유언장을 통해 몰티즈 '트러블'에게 1200만 달러(약 130억 원)를 상속했다.

…!?
먹는 거여?

그녀는 재산의 대부분을 자신과 남편이 설립한 동물복지재단에 기부할 만큼 개를 사랑했는데

개들을 위한 복지 사업에 써주세요.

유산 상속은 더욱 파격적이었다.

트러블을 잘 돌봐주는 조건으로 1000만 달러 물려준다.

개보다 적어?!

너희는 500만 달러씩 준다. 대신 1년에 한 번 이상 성묘하러 올 것.

개보다 적어?!

너희는 유산 그런 거 없어. 이유는 너희가 더 잘 알 테지.

아예 없어!? 개는 주고??

헉!

의도치 않게 엄청난 재산을 상속받은 트러블은 큰 화제가 됐고

봤어? 개 재산이 1200만 달러래!

세상에나… 평생 벌어도 구경도 못할 돈이야!

온갖 살해와 납치 협박은 물론,

당장 돈을 보내지 않으면 그 개녀석을 죽여버리겠다!

철컥!

심지어 돌봐주던 가정부에게 소송을 당하는 일까지 벌어졌다.

트러블한테 물려 평생 갈 신경장애가 생겼으니 책임져요!

흥!

결국 유족들의 법적 소송을 통해 트러블의 재산은 삭감됐지만

헴슬리가 유언장을 작성할 당시 그녀는 정신이 온전치 않았다!

200만 달러를 남기고

나머지는 몰수합니다

힝.

남은 것도 굉장한 고액이라(약 22억 원)

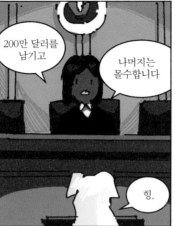

그래도 아직 많이 있는데 뭐. 나 소박해.

매년 10만 달러씩 사용했다고 한다.

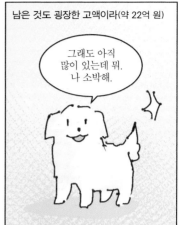

미용 8000달러

최고급 사료 1200달러.

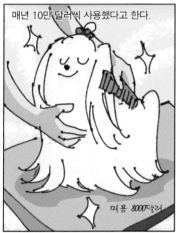

Dog

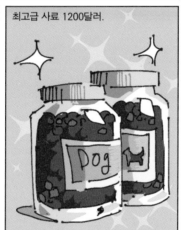

트러블 님께 접근하지 마십시오.

으빡

나머지는 경호 비용에 썼지.

트러블은 매일 호텔 주방장이 요리한 음식을 먹으며

셰프! 오늘 메뉴는 뭔가요?

오늘은 신선한 닭가슴살과 유기농 야채입니다.

탁..

다이아몬드가 박힌 목걸이를 착용했다고.

샤라라

트러블은 2011년에 12살의 나이로 사망했다.

드디어 주인님을 만나러 가요!

비록 헴슬리의 유언대로 주인 곁에 묻히지는 못했지만

유감이지만 동물 묘는 허용되지 않습니다.

남은 재산은 모두 헴슬리의 동물복지 재단으로 넘어갔다.

아프고 어려운 동물들을 위해 쓰일 거예요.

몰티즈는 아주 오래전부터 반려견으로 각별한 사랑을 받으며

주인 품에 안겨 때로는 기쁨을 주고

때로는 치유와 위안을 주기도 하며

아픈 사람들이 체온 유지를 위해 몰티즈를 안고 있기도 했죠.

따끈 따끈

행운의 상징이 되기도 했다.

하얀 동물이 집 안에 있으면 복이 찾아온대요!

그렇게 몰티즈는 오랜 세월 동안 인류의 역사를 함께 걸어왔다.

자그마한 순백의 요정 같은 몰타섬의 귀여운 공주 몰티즈.

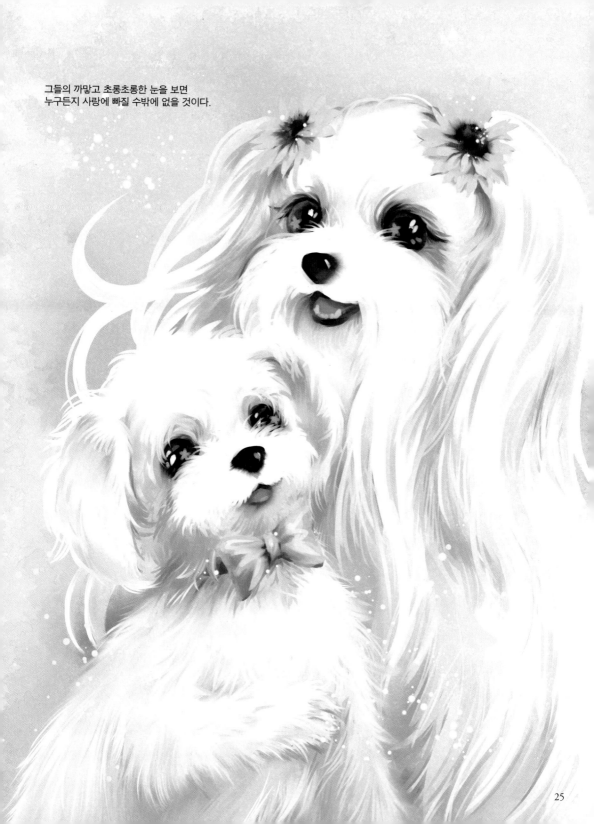

그들의 까맣고 초롱초롱한 눈을 보면
누구든지 사랑에 빠질 수밖에 없을 것이다.

25

성격 **매우 활동적이며 명랑하고 높은 지능으로 훈련능력이 좋음**

추천 **아파트/단독주택/전원주택**

운동량 **보통**

유의 질병 **백내장, 귓병**

털빠짐 **적음**

2

Poodle
푸들

프랑스의 국견인 푸들은 지혜롭고 영리한 팔방미인으로
가장 대중적인 반려견 중 하나이다.

양털처럼 꼬불거리는 털,

아주 크기도하고 아주 작기도 한 다양한 몸집.

뛰어난 지능을 지녔으며

활달하고 발랄한 성격에

곱슬 털의 말괄량이, 푸들을 만나보자!

장난기가 넘치는

헤이~ 모두들 안녕?
난 푸들이야! 내 이름은
독일어에서 왔어!

'푸델Pudel'은 저지
독일어로 물을 첨벙첨벙
튀긴다는 뜻이지.

훈트Hund는
게!

기원은 독일이지만
프랑스를 대표하는
견종이기도 해.

푸들은 보통
세 종류로 나뉘는데,
난 토이! 소형견이야!
주위에서 가장 자주
만날 수 있는 귀요미지.

나는 미니어처!
중형견이야!

안녕, 꼬맹이들아!
나 스탠다드는 대형견이야.
역사도 제일 길지.

사실 너희들은
날 작게 개량한 거야.
내가 원조라구.

미니어처 푸들은 16세기에,

어머나,
작은 푸들이야!

토이 푸들은 18세기에 나타났다.

어머나!
더 작은
푸들이야!

똑똑하고 학습능력이 뛰어나

서커스에서 고난이도의 묘기를 펼치기도 했고

군견으로도 활동했다.

공식 군견 32종 중 하나지 말입니다!

본래 스탠다드 푸들은 워터독으로,

WATER DOG
물에 익숙한 개

주인님이 잡은 물오리를 물으드 드릴그으!!

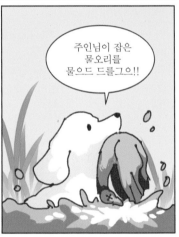

주로 물가에서 사냥감을 물어오는 회수견 역할을 했는데

와~ 정말 고마워!!

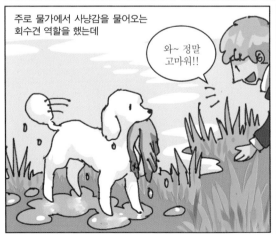

래브라도 리트리버처럼 물갈퀴도 있어 수영을 매우 잘한다고 한다.

마드모아젤(아가씨)은 수영도 우아하게!

반면에 미니어처 푸들은 트러플(송로버섯) 채취에 활용되었다.

버섯을 찾아 산기슭을 어슬렁거리는 하이에나… 아니 푸들을 본 일이 있는가.

트러플은 떡갈나무나 헤이즐넛 나무 아래서 자라는 버섯으로

인공재배가 불가능하고 생산량이 적어

땅속 깊이 있는 데다 흙덩이랑 구분하기도 어려워요.

'땅속의 다이아몬드'라 불릴 정도로 고가의 몸값을 자랑하는 식재료다.

3대 진미

이런 트러플을 채취하기 위해서는 개나 돼지의 협조가 필요한데

쿵쿵쿵 내 코가 반응하기 시작한다.

쿵쿵

돼지보다는 특별히 훈련된 개가 선호되었다.

으아악~! 안 돼! 그 비싼 걸!

내가 다 먹을 거야!

꽉 꽉꽉

그러나 대형견들은 땅을 파내면서 송로에 상처를 입히기도 했으므로

죄송해용!

발톱자국

훅훅

점차 작은 개들을 선호하게 되었고

넌 새 트러플 헌터로 임명한다!

뜨악!!

그런 이유로 미니어처 푸들이 작게 개량되었다고 한다.

넌 회수견! 난 송로 사냥꾼! 서로 하는 일이 다른 거야!

오호라

푸들 하면 가장 먼저 떠오르는 특징은 역시 곱슬 털의 화려한 미용법이다.

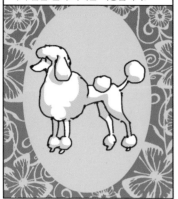

사실 이 미용법은 멋을 위한 것이 아니었다.

물에 들어가는 푸들을 위한 실용적인 목적이었죠.

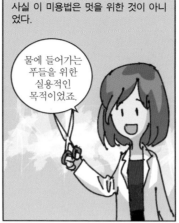

심장과 폐를 보호하고 체온 조절이 쉽도록 가슴 털을 두툼하게!

첨벙!!

날카로운 갈대나 수풀로부터 다리 관절을 보호하기 위해 다리에도 털을 남기고

샥샥

물속이나 숲속에서 표지로 삼기 위해 꼬리털도 동그랗게 남겨둔 채

나머지는 수영하기 좋게 짧게 깎아준 것이 푸들 미용의 시작이었던 것!

그래야 물의 저항도 줄고, 물 밖에 나왔을 때 더 빨리 마르거든!

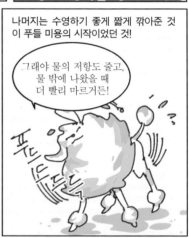

푸드드드드

이런 실용적인 미용이

어머나… 넘나 우아한 것…!

푸들만의 멋과 특징이 되었고

더 강조시켜! 더 부풀려! 더 예쁘게! 더 화려하게!

착
착

지금의 다양한 푸들 미용에 이르렀다.

램 클립
스위트하트 클립
할리우드 클립
파리지앵 클립
파자마 더치 클립
비숑 클립
썸머 마이애미 클립...

30가지 이상의 다양한 푸들 미용법이 있어!

푸들로 태어나 보람차다!

푸들 미용법은 오늘날 애견 미용 발전의 원동력이 되었기에

우리 애도 푸들처럼 예쁘게 미용할래!

푸들은 애견 미용의 역사에 있어 매우 중요한 역할을 했다고 볼 수 있다.

美

날 빼고 어떻게 아름다움을 논해?

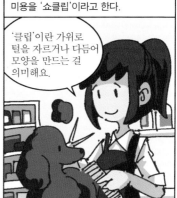

미용법 중에서도 도그쇼를 목적으로 한 미용을 '쇼클립'이라고 한다.

'클립'이란 가위로 털을 자르거나 다듬어 모양을 만드는 걸 의미해요.

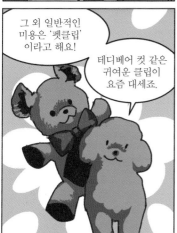

그 외 일반적인 미용은 '펫클립'이라고 해요!

테디베어 컷 같은 귀여운 클립이 요즘 대세죠.

푸들이 도그쇼에 나갈 때는 다음의 세 종류의 클립중 하나를 선택한다.

콘티넨탈 클립

퍼피 클립

잉글리시 새들 클립

미용법이 발달하다보니 일반적인 클립에서 벗어난 독특한 미용들도 생겨나 논란을 빚기도 한다.

힉! 개털을 염색해?

미용 완성을 위해 몇 개월이나 기르고 자르기를 반복한다고?!

개는 장난감이 아니야!

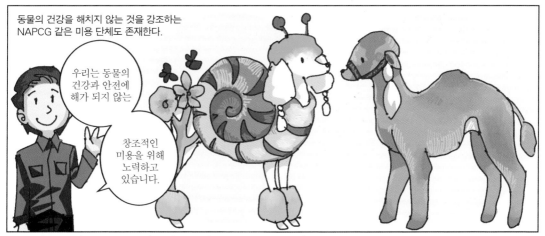

동물의 건강을 해치지 않는 것을 강조하는 NAPCG 같은 미용 단체도 존재한다.

우리는 동물의 건강과 안전에 해가 되지 않는

창조적인 미용을 위해 노력하고 있습니다.

NAPCG (National Association of Professional Creative Groomers)

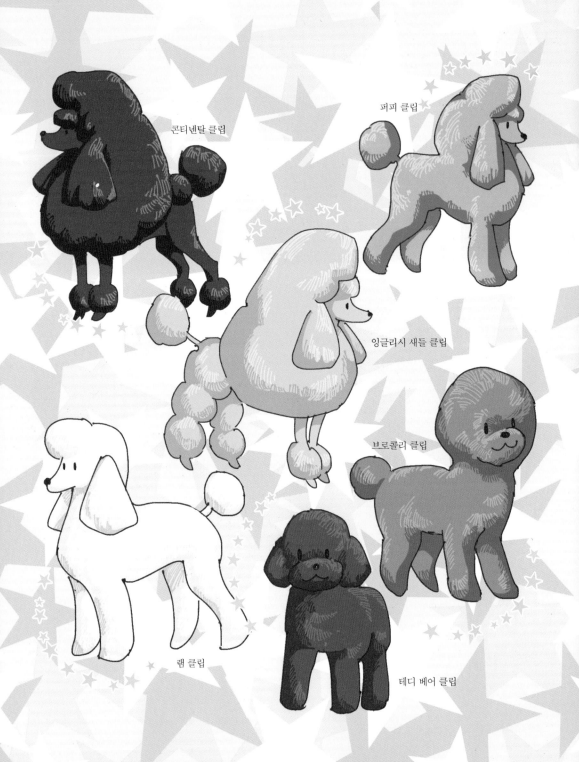

콘티넨탈 클립

퍼피 클립

잉글리시 새들 클립

브로콜리 클립

램 클립

테디 베어 클립

한편 아름다운 용모의 푸들은 예로부터 예술적 영감을 주는 동물이었다.

고대 이집트·로마의 고분 그림에서도 푸들과 비슷한 모습을 찾아볼 수 있고

중세 화가 알브레히트 뒤러의 판화와

어디까지나 추정이긴 해요.

프란시스코 고야의 그림에서도 푸들을 닮은 개가 나타난다.

뭐 왜 뭐.

미용 안 한 푸들을 닮음.

현대미술에서도 푸들은 여전히 사랑받는 존재다.

독일의 조각가 카타리나 프리치의 작품

미국의 아티스트 제프 쿤스의 작품

문학작품에서는 괴테의 〈파우스트〉에서 악마 메피스토펠레스가 검은 푸들의 형상으로 등장했고

어떤 인간도 겪지 못한 행복을 당신에게 주겠소.

미국의 소설가 존 스타인벡은 푸들 찰리와 함께한 여행기를 출판하기도 했다.

〈찰리와 함께한 여행〉(1962)

35

또 베토벤은 16세 때 키우던 푸들을 잃고 〈죽은 푸들을 위한 애가〉(1790)를 작곡하기도 했다.

곱슬거리는 검은 털을 지녔지만
너는 간계와 술수를 알지 못하네.
내가 아는 몇몇 이들의 영혼은
마치 너의 털빛과 같이 검었는데도.
때로 혼잡한 세상살이에 지쳐 힘을 잃고
그만 결별하고 싶어질 때,
평화로 가득한 너의 명랑한 눈동자가
나를 다시 세상과 화해하게 하네.

하이든 또한 〈똑똑하고 열성적인 푸들〉(1780)이라는 곡을 썼다.

동전을 찾는 영리한 푸들에 대한 이야기지. 자, 지금부터 내가 얼마나 똑똑한지 보여주지!

동전을 훔친 범인은 이 안에 있어!

쇼팽의 유명한 〈강아지 왈츠〉(1847)는 그의 연인이었던 소설가 조르주 상드의 푸들을 보고 영감을 받아 만든 곡이라고 한다.

현대에 와서 푸들은 패션의 아이콘으로 패션쇼나 화보의 단골손님이 되었고

애니메이션 등의 작품에서 도도한 캐릭터로 즐거움을 주었다.

〈올리버와 친구들〉(1988)의 조제트

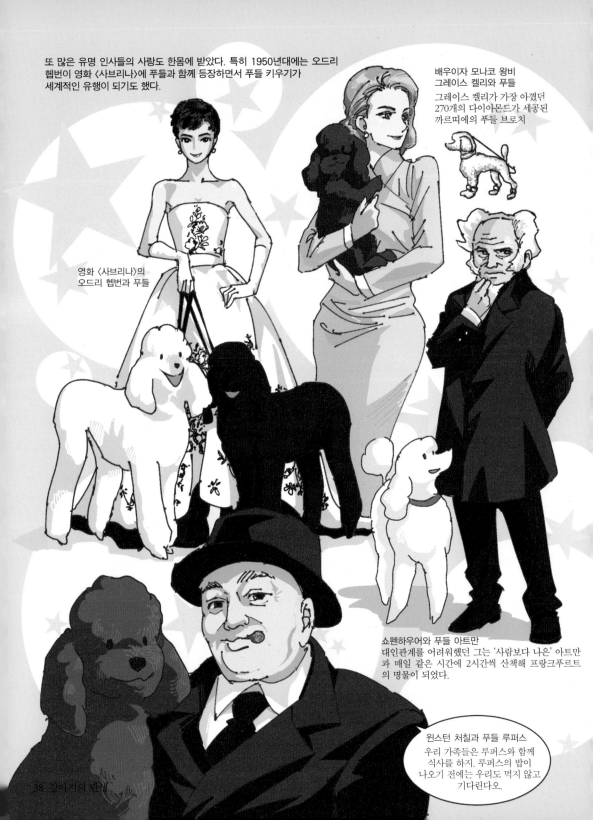

또 많은 유명 인사들의 사랑도 한몸에 받았다. 특히 1950년대에는 오드리 헵번이 영화 〈사브리나〉에 푸들과 함께 등장하면서 푸들 키우기가 세계적인 유행이 되기도 했다.

배우이자 모나코 왕비
그레이스 켈리와 푸들
그레이스 켈리가 가장 아꼈던 270개의 다이아몬드가 세공된 까르띠에의 푸들 브로치

영화 〈사브리나〉의
오드리 헵번과 푸들

쇼펜하우어와 푸들 아트만
대인관계를 어려워했던 그는 '사람보다 나은' 아트만과 매일 같은 시간에 2시간씩 산책해 프랑크푸르트의 명물이 되었다.

윈스턴 처칠과 푸들 루퍼스
우리 가족들은 루퍼스와 함께 식사를 하지. 루퍼스의 밥이 나오기 전에는 우리도 먹지 않고 기다린다오.

여기서 깜짝 퀴즈! 세계에서 가장 오래 산 푸들은 몇 살이었을까? 무려 1908년에 태어나 1937년까지 살았다고 한다.

28년하고도 218일을 살았지.

푸들은 개에 대한 알레르기 반응을 적게 불러일으키는 견종으로

털도 덜 빠지는 편입니다.

빗질을 하면 좀 빠지는 정도?

다양한 하이브리드 견종을 탄생시켰는데

쉽게 말해 믹스견!

HYBRID

그중에서도 래브라두들은

호주 가이드견협회의 월러 콘론

알레르기 반응을 일으키지 않는 시각안내견이 필요하시다구요?

한 시각장애인 여성의 필요에 의해 만들어졌다.

네, 제 남편이 개 알레르기가 있어서요.

블럼 부인

그는 일단 스탠다드 푸들을 안내견으로 훈련시켜 보았으나

어이, 진정해! 좀 천천히! 차분하게!

폴짝! 폴짝!

푸들의 성격이 안내견에 잘 맞지 않아 실패하고 말았다.

알레르기 없는 안내견을 가능하게 할 방법이 없을까.

시행착오 끝에 그는 래브라도 리트리버와 푸들을 교배시켰고

그중 저자극성의 피모와 안내견에 적합한 기질을 갖고 태어난 한 아이가

이 아이의 털에 알레르기 반응이 나타나지 않았어!

왕 왕

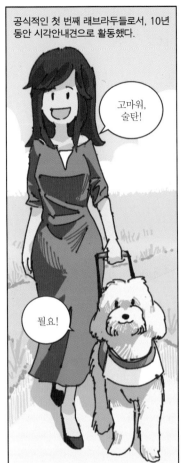

공식적인 첫 번째 래브라두들로서, 10년 동안 시각안내견으로 활동했다.

고마워, 술탄!

뭘요!

그 밖에도 코카푸, 몰티푸, 코기푸, 슈누들 등 다양한 하이브리드 견종들이 푸들과의 교배로 생겨났다.

몰티푸(몰티즈+푸들)

코카푸(코카스패니얼+푸들)

슈누들(슈나우저+푸들)

코기푸(웰시 코기+푸들)

이들은 순종이 가진 유전병의 확률이 적고 면역력이 강해 점차 인기를 얻고 있는 추세이다.

엄마 아빠한테서 좋은 유전자만 물려받아 튼튼해요!

불끈!

이렇듯 장점이 많고 예쁘고 똑똑한 푸들은

선생님, 우리 푸들이 천재인 것 같아요.

보통입니다.

오래전 헤어진 가족이나 주인을 알아보
거나

주인의 말을 듣고 사고 친 주범을 이르
기도(?)하는 등

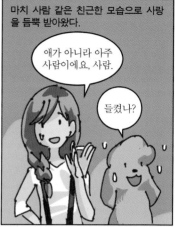

마치 사람 같은 친근한 모습으로 사랑
을 듬뿍 받아왔다.

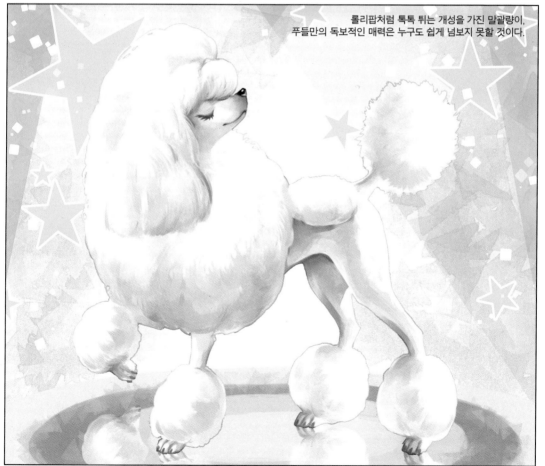

롤리팝처럼 톡톡 튀는 개성을 가진 말괄량이,
푸들만의 독보적인 매력은 누구도 쉽게 넘보지 못할 것이다.

성격 겁이 없고 활발하며, 애교스럽고 자립심이 강함

추천 아파트/단독주택/전원주택

운동량 보통

유의 질병 지루성피부염, 구토, 설사, 심장판막증, 심장마비 , 슬개골 탈구

털빠짐 보통(매일 빗질을 해줘야 함)

3

Yorkshire Terrier
요크셔테리어

머리부터 내려오는 비단결 같은 털을 가지고 있어
'움직이는 보석'이라고도 하며,
'요키'라는 귀여운 약칭으로도 불린다.

국내에서 인기 있는 품종 1, 2위를 다투고

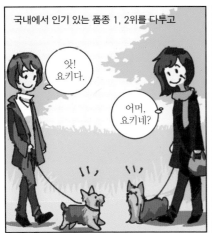

앗! 요키다.

어머, 요키네?

바닥까지 길게 늘어지는 부드럽고 아름다운 털을 지닌

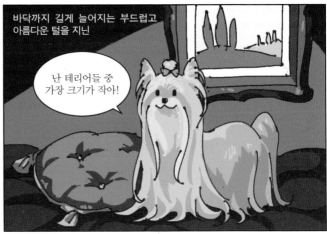

난 테리어들 중 가장 크기가 작아!

일명 '움직이는 보석'.

짤 짤 짤

요크셔테리어!

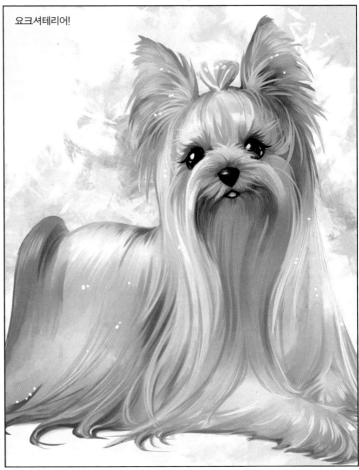

'요키'라는 귀여운 약칭으로도 불리는 이 개는 바로

YORKIE

안녕, 나는 요키야. 셀프로 신상을 털어볼게.

나는 주인님 껌딱지라서 한순간도 떨어지는게 싫어!

혼자 남게 되면 난 너무 외로워.

엄마 언제 와…

꼬마 주인님은 사랑스럽지만 주인님의 사랑을 독차지하는 것 같아서 가끔은 질투가 나기도 해.

이 집안의 공주인 내가 가장 사랑받는 게 당연하지 않아?

너무 응석받이로 길렀나… 너무 받아주기보단 제대로 소통해가는 게 중요해요.

머쓱…

하지만 고귀한 이 몸에게도 과거가 있지.

사실 난 전문 쥐잡이 사냥꾼 이었어!

반전이지?

귀엽게 생겨서 어떻게 쥐를 잡냐구? 모르는 소리. 사실 테리어들은 유능한 사냥견들이야.

킁킁킁…

테리어Terrier는 라틴어 테라Terra에서 온 말로, 땅이나 흙 또는 대지를 뜻해.

TERRA

45

즉 테리어는 땅속의 작은 굴이나 바위 틈에 사는 작은 동물들을 잡기 위한 사냥견들이란 말씀.

팍팍팍

헉!

그래서 나 역시 보기와는 다르게 활달하고 강단 있는 성격이라구!

왕왕!

낯선 사람이다! 경계경보!

왕!

어때? 나에 대해 알수록 더 알고 싶다고? 그럼 우리가 어떻게 태어나게 되었는지부터 알려줄게!

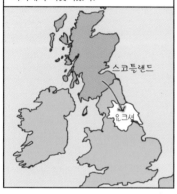

요크셔테리어는 19세기 중반 요크셔로 이주해온 스코틀랜드인들이 데려온 테리어에서 비롯되었다.

스코틀랜드

요크셔

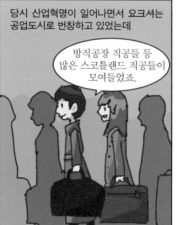

당시 산업혁명이 일어나면서 요크셔는 공업도시로 번창하고 있었는데

방직공장 직공들 등 많은 스코틀랜드 직공들이 모여들었죠.

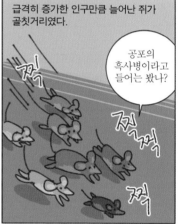

급격히 증가한 인구만큼 늘어난 쥐가 골칫거리였다.

찍

찍찍

공포의 흑사병이라고 들어는 봤나?

찍

직공들은 교배를 통해 쥐잡이 전문 개를 키워나갔다.

데려온 테리어

＋

토착 소형견

RATTER

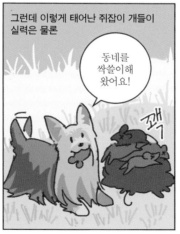

그런데 이렇게 태어난 쥐잡이 개들이 실력은 물론

동네를 싹쓸이해 왔어요!

꽥

아름다운 외모를 뽐내면서 부유층의 인기를 끌기 시작했다.

당신의 집에 유능하고 예쁜 쥐잡이 헌터를 한 마리 고용하는 건 어떻습니까?

NEW

요크셔테리어는 직공들의 부수입원이 되었고

소문 듣고 왔소. 우리 집에도 두 마리만…

서로 경쟁이 이루어져 요키 탄생의 자세한 계보는 지금까지도 비밀로 남겨지게 되었다.

페이즐리테리어 맨체스터테리어 댄디 딘몬트 테리어 스카이테리어 몰티즈

다양한 견종이 섞인 것으로 추측되지만 확실한 건 알 수 없어요.

처음 요키에게 붙여진 이름은 브로큰 헤어드 스코치 테리어다.

브로큰 헤어드 스코치 테리어야~

한편 이 시기에 오늘날의 요크셔테리어 품종에 큰 기여를 한 조상님이 있었으니, 이름하여 허더즈필드 벤.

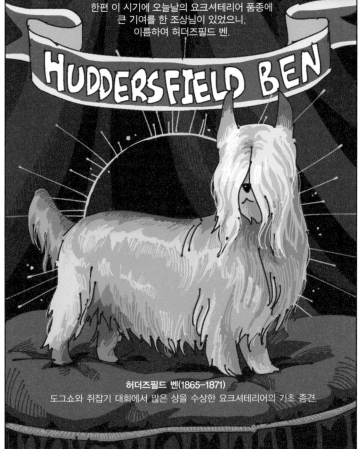

HUDDERSFIELD BEN

허더즈필드 벤(1865~1871)
도그쇼와 쥐잡기 대회에서 많은 상을 수상한 요크셔테리어의 기초 종견.

요크셔테리어라는 명칭은 1870년경에 정착되었다.

그래, 그게 낫겠다…

그냥 요크셔 테리어로 가죠.

벤은 뛰어난 능력으로 각종 대회마다 두각을 드러냈다.

트로피 74개 정도 갖고 뭘.

종견으로서 특징적인 점은 벤 자신은 4~5kg 정도의 크기였음에도

나 때는 요키가 지금보다 큰 편이었거든.

그의 자손들은 3kg 이하의 크기를 유지한 것.

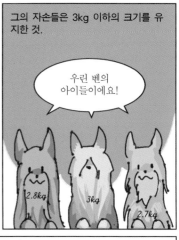

우린 벤의 아이들이에요!

2.8kg

3kg

2.7kg

또한 벤은 요키의 모질과 길이에도 영향을 끼쳤다.

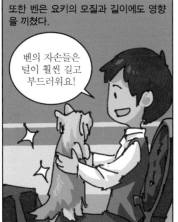

벤의 자손들은 털이 훨씬 길고 부드러워요!

이렇듯 벤은 뛰어난 능력과 외모, 그리고 종견으로서의 특징으로 6년이라는 짧은 인생 동안 요크셔테리어 품종의 기초를 다지게 되었다.

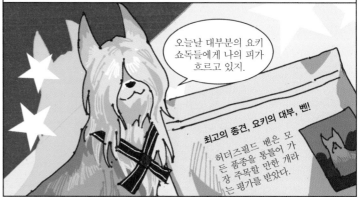

오늘날 대부분의 요키 쇼독들에게 나의 피가 흐르고 있지.

최고의 종견, 요키의 대부, 벤!

허더즈필드 벤은 모든 품종을 통틀어 가장 주목할 만한 개라는 평가를 받았다.

위대한 요키의 아버지

여담이지만 예전에는 체구가 작고 털이 길수록 좋은 요크셔테리어라는 생각이 퍼져 있었어요.

하지만 지금은 건강함과 밝은 성격을 중요하게 생각하니 정말 다행이에요!

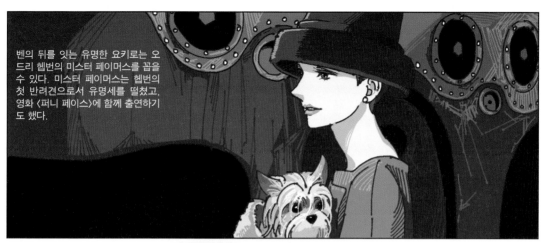

벤의 뒤를 잇는 유명한 요키로는 오
드리 헵번의 미스터 페이머스를 꼽을
수 있다. 미스터 페이머스는 헵번의
첫 반려견으로서 유명세를 떨쳤고,
영화 〈퍼니 페이스〉에 함께 출연하기
도 했다.

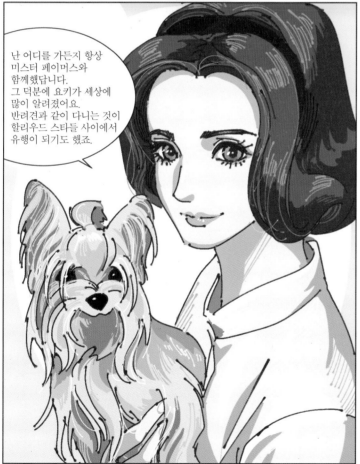

난 어디를 가든지 항상
미스터 페이머스와
함께했답니다.
그 덕분에 요키가 세상에
많이 알려졌어요.
반려견과 같이 다니는 것이
할리우드 스타들 사이에서
유행이 되기도 했죠.

닉슨 전 미국 대통령의 퍼스트독(대통령의
개를 이르는 말) 중에도 요키가 있었으며,

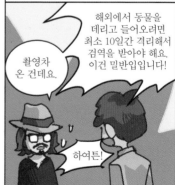

영화배우 조니 뎁은 키우던 요키 두 마리
를 허가 없이 호주로 데리고 들어가려다
가 안락사 위기를 맞기도 했다.

해외에서 동물을
데리고 들어오려면
최소 10일간 격리해서
검역을 받아야 해요.
이건 밀반입입니다!

촬영차
온 건데요.

하여튼!

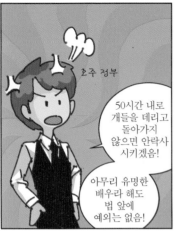

호주 정부

50시간 내로 개들을 데리고 돌아가지 않으면 안락사 시키겠음!

아무리 유명한 배우라 해도 법 앞에 예외는 없음!

다행히 요키들은 무사히 미국으로 돌아갔지만

깜짝이야…. 우리한테 왜 그래.

조니 뎁은 이 일로 징역 10년 또는 3억 7천만 원 상당의 벌금을 선고받을 뻔했다.

내 다신 호주에 가나 봐라!

흥!

한편 역사상 가장 작은 요키로 알려진 성냥갑 크기의 실비아와

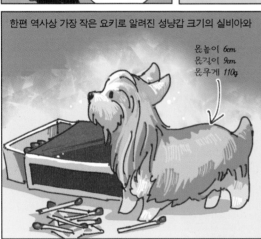

몸높이 6cm
몸길이 9cm
몸무게 110g

2012년에 기네스에 기록된 '세계에서 가장 작은 *사역견' 루시도 유명하다.

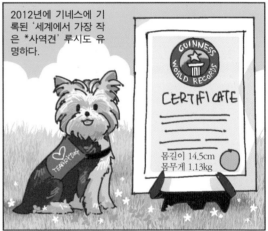

GUINNESS WORLD RECORDS

CERTIFICATE

몸길이 14.5cm
몸무게 1.13kg

유기견이었던 루시는 현재 치유견으로 활동 중이라고 한다.

특수학교와 병원, 노인센터 등을 다니며 사랑을 전해주고 있어요!

또 라벨라라는 청각도우미견 요키는 냄새로 병을 감지하여 주인의 목숨을 구해 세상에 알려졌다.

주인님한테 뭔가 이상한 냄새가 나!

평소에 안 하던 행동을 해서 의아했는데, 그때 갑자기 고통이 느껴졌죠.

동맥이 막혀 심장마비가 올 뻔한 걸 라벨라가 경고해줬던 거예요!

동화 〈오즈의 마법사〉에 나오는 강아지 토토는 원작에서 견종이 언급되지는 않았지만

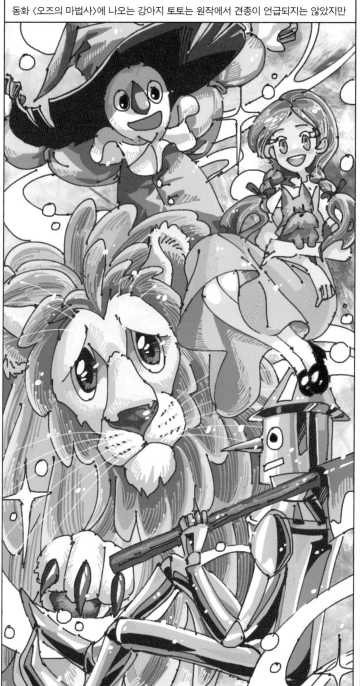

일러스트레이터 W. W. 덴슬로가 요크셔 테리어를 길렀기 때문에

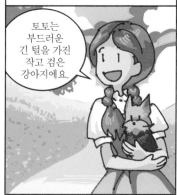

토토는 부드러운 긴 털을 가진 작고 검은 강아지에요.

토토를 요키로 추정하기도 한다.

아무래도 친숙한 걸 보고 그릴 확률이 높죠.

케언 테리어라는 설이 대세이긴 하지만, 덴슬로가 그린 토토 일러스트를 보고 판단해보자!

한편 '참호에서 온 천사' 스모키에 대해 들어본 적이 있는가? 이 작고 귀여운 요키는 놀랍게도 영웅적인 활약을 보여준 군견이다.

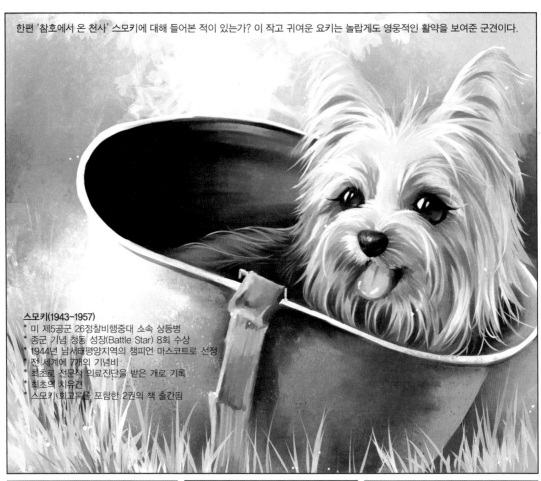

스모키(1943-1957)
* 미 제5공군 26정찰비행중대 소속 상등병
* 종군 기념 청동 성장(Battle Star) 8회 수상
* 1944년 남서태평양지역의 챔피언 마스코트로 선정
* 전 세계에 7개의 기념비
* 최초로 전문적 의료진단을 받은 개로 기록
* 최초의 치유견
* 스모키 회고록을 포함한 2권의 책 출간됨

스모키는 2차세계대전 당시 파푸아뉴기니의 버려진 참호 속에서 미군에 의해 발견되었다.

여기 강아지가 있어!

스모키의 주인이 된 위니는 스모키와 함께 정찰비행 부대에서 복무했는데

워리언 A 위니

전투 식량을 함께 나눠 먹으며

스모키가 살이 좀 찐 것 같아요.

통조림 때문입니다. 균형 잡힌 식사가 필요해요.

스모키는 최초로 〈전문적 의료진단을 받은 개〉 타이틀을 얻었습니다!

스모키에게 기초적 군견 훈련을 포함해 다양한 훈련을 시켰다.

특수제작된 낙하산으로 공수 훈련까지 마쳤죠!

또한 수송선에 승선한 스모키는,

왈! 왈! 거기 위험해! 이쪽으로! 빨리!!

갑자기 왜 그래, 스모키?

왕! 왕!

적군의 공격으로부터 그의 목숨을 구하기도 했다.

콰광!!

엄마야!

가장 유명한 활약은 1945년 필리핀 루손섬 탈환작전 때였다.

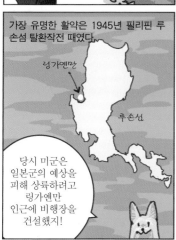

링가옌만

루손섬

당시 미군은 일본군의 예상을 피해 상륙하려고 링가옌만 인근에 비행장을 건설했지!

미군 통신대는 활주로 밑에 매설해놓은 관을 통과해 전화선을 연결해야 했다.

저기까지

21m

여기에서

스모키, 이 일을 할 수 있는 건 오직 너뿐이야. 부탁해도 괜찮을까?

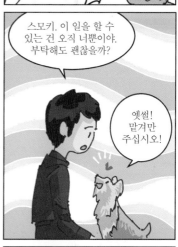

옛썰! 맡겨만 주십시오!

스모키는 목줄에 전선을 걸고 직경 20cm의 작고 어두컴컴한 관 안으로 들어갔다!

관 안은 어둡고 무서웠어.

먼지바람이 불어와서 눈은 따갑고

흙으로 가로막혀 지나가기조차 힘든 구간도 있었어.

전선이 몸에 걸려 걷기 힘들기도 했지.

제대로 나아가고 있는지도 알 수 없어질 때쯤 저 멀리 밝은 빛이 보였어.

바로 저곳으로 나가면 내 임무를 완수하는 거야!

스모키가 해낸 역할은 대단한 것이었다. 만약 스모키가 아니었다면…

250명의 요원이 3일 동안 땅을 파헤쳐야 함

40대의 전투기를 다른 곳으로 옮겨야 함

그리고 이 모든 게 위험에 노출되는 상황!

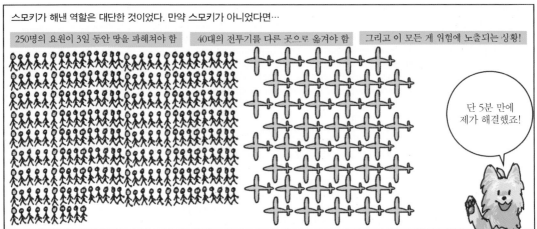

단 5분 만에 제가 해결했죠!

전쟁이 끝난 후 스모키는 최초의 치유견으로 TV 방송을 비롯해 재향군인병원 등에서 활약했고,

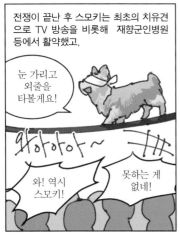

눈 가리고 외줄을 타볼게요!

와아아아~

와! 역시 스모키!

못하는 게 없네!

1957년 죽기 전까지 많은 사랑을 받았다.

스모키는 같은 시대의 수백만의 사람들을

행복하게 해줬지요.

스모키가 잠든 묘지를 비롯해 세계 7곳에 스모키를 기리는 기념비가 세워졌으며

Smoky
YORKIE DOODLE DANDY
AND
DOGS OF ALL WARS

영국애완동물보호단체 PDSA는 스모키에게 그의 용기와 헌신에 대한 인증서를 수여하기도 했다. 또 요크셔테리어 국립구조기관 YTNR에서는 이 유명한 활약을 기념해 해마다 '스모키상'을 수여하고 있다.

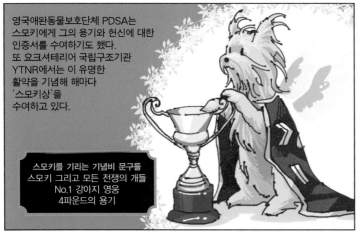

스모키를 기리는 기념비 문구들
스모키 그리고 모든 전쟁의 개들
No.1 강아지 영웅
4파운드의 용기

스모키의 주인 위니는 다음과 같은 말과 함께 스모키를 떠나보냈다.

'참호에시 온 천사'
(Angel from a foxhole)

이처럼 군견과 치유견으로도 활약할 만큼 용감하고 똑똑하며 친화적인 견종인 요키는

작다고 날 우습게 보면 안된다구!

빠방!

'움직이는 보석'이라 불리는 미모와 함께 그에 상반되는 터프한 매력까지 지니고 있다.

어머나 별말씀을~

특징: 우아함

주의: 가끔 돌변함

자, 그럼 아까 봐둔 쥐들을 청소하러 가보실까?

우드득

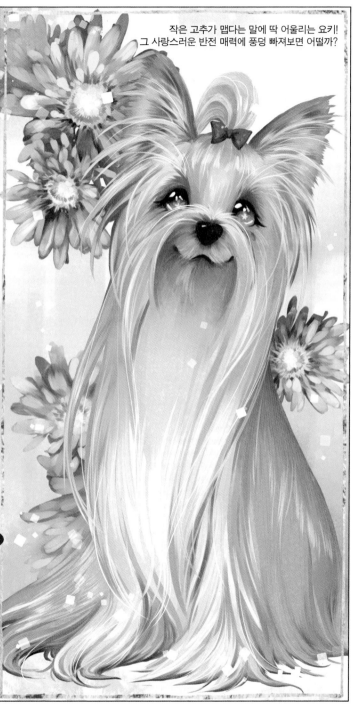

작은 고추가 맵다는 말에 딱 어울리는 요키! 그 사랑스러운 반전 매력에 풍덩 빠져보면 어떨까?

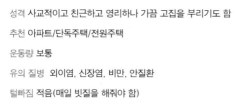

성격 사교적이고 친근하고 영리하나 가끔 고집을 부리기도 함

추천 아파트/단독주택/전원주택

운동량 보통

유의 질병 외이염, 신장염, 비만, 안질환

털빠짐 적음(매일 빗질을 해줘야 함)

4

Shih Tzu
시추

명나라 황제에게 사랑을 받았던 사자견 시추는
멋지게 늘어진 2중모와 등 위로 곡선을 그리는
멋진 꼬리를 가지고 있다.

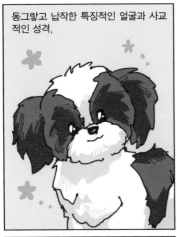

동그랗고 납작한 특징적인 얼굴과 사교적인 성격,

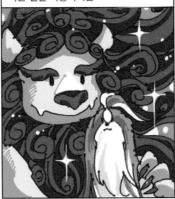

마치 사자의 갈기처럼 길고 풍성한 아름다운 털을 자랑하지만

코골이 대장이라는 뜻밖의 친근한면을 지닌, 인기 반려견 시추.

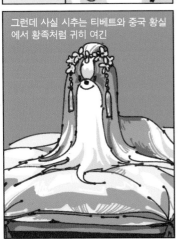

그런데 사실 시추는 티베트와 중국 황실에서 황족처럼 귀히 여긴

액운을 막아주는 신묘한 동물로 황실의 보물이었다!

나쁜 기운 휘이휘이!

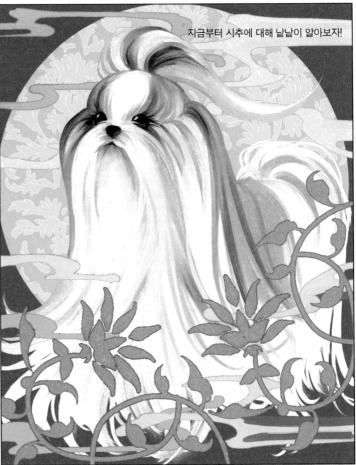

지금부터 시추에 대해 낱낱이 알아보자!

지금은 주위에서 많이 볼 수 있는 반려견 중 하나지만,

과거에는 일반 평민이 마주치면 절을 해야 할 정도로 귀한 존재였다는 시추.

시추 납시오.

시추라는 이름은 사자개라는 뜻의 중국어 '스쯔거우'에서 비롯되었다.

Shîzigǒu
↓
Shih Tzu

기원전 800~1000년 사이에 생겨난 견종으로 추정되며

BC 800 AD 1000

신성한 '사자견'으로서 악귀를 쫓는다고 여겨지는 길상동물이었다.

악귀야, 물렀거라!

근데 사자견이란 게 뭔데?

내 친척?

사자견이란 일반적으로 납작한 두상과 사자의 갈기 같은 털을 지닌 동양의 견종을 말해요!

사자상이랑도 닮았죠!

티베탄 마스티프-몸집이 커서 호신견으로 쓰였음

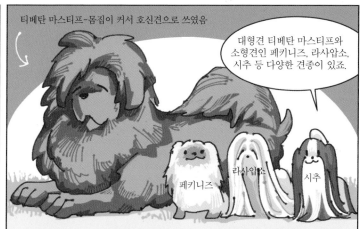

대형견 티베탄 마스티프와 소형견인 페키니즈, 라사압소, 시추 등 다양한 견종이 있죠.

페키니즈

라사압소

시추

불교에서는 사자를 짐승 가운데 가장 뛰어난 존재로 여겨,

부처를 사자에 비유했으며 사자가 부처의 능력을 대신한다고 믿었다.

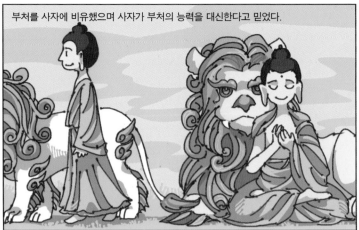

이렇게 사자는 귀한 수호동물이었지만 티베트 고원지대에는 사자가 존재하지 않기에

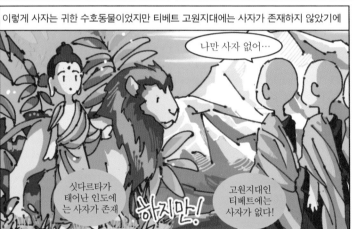

나만 사자 없어…

싯다르타가 태어난 인도에는 사자가 존재

하지만!

고원지대인 티베트에는 사자가 없다!

사자를 닮은 사자견을 신성시했던 것이다.

사자를 닮았어!

멍!

부처의 왼쪽에서 부처를 보좌하는 문수보살은 불교에서 지혜의 완성을 상징하는 존재인데

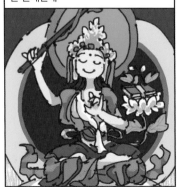

문수보살 역시 사자로 변신할 수 있는 사자견을 데리고 다녔다고 전해진다. 그 덕분에 사자견은 지혜를 상징하는 동물로 여겨지기도 한다.

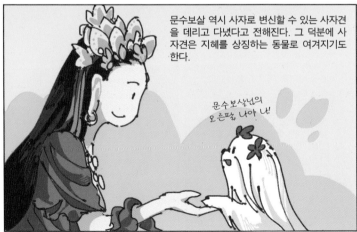

문수보살님의 오른팔 나야 나!

사자견 중에서도 시추에 관련된 불교의 전설이 있다. 부처가 여행을 하던 도중

길에서 강도를 만났다.

좋은 말로 할 때 가진 거 다 내놓으시지!

두둥!!

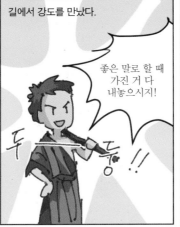

그러자 곁에 있던 개가 사자로 변한 것이다!

크르르르! 어흥 어흥 어흥 어흥!

헉!

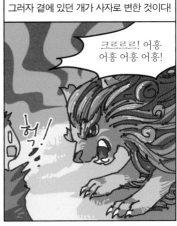

부처님, 걱정 마세요. 제가 쫓아냈어요!

오! 고맙구나.

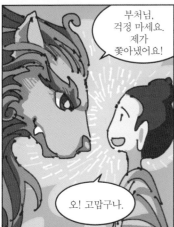

그리고 부처가 사자의 이마에 입을 맞추자 다시 작은 개로 돌아왔는데

쪽!

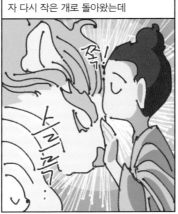

그때부터 시추의 이마에 흰 반점이 생겼다고 한다.

이렇게 부처를 지켜주는 수호견이었던 시추는

부처님은 내가 지킨다!

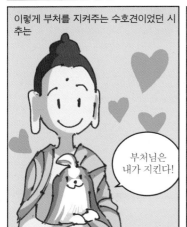

추운 법당에서 승려들의 승복 속에 들어가 체온을 유지하게 도와주는 역할을 하는가 하면,

기도의식을 함께 하여 '기도하는 개' 라고 부르기도 했죠.

중국 황실에서도 황제와 황후의 침상 발치에서 침상을 따뜻하게 덮혀주었으며,

따끈 따끈

매우 귀한 존재로 여겨져 궁 밖으로의 유출이 엄격하게 금지되었다고 한다.

사자견과 시추에 대한 기록은 중국 당나라 시대의 문헌과 예술품에서부터 등장하며,

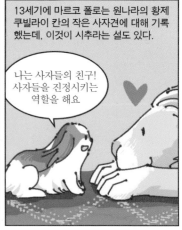

13세기에 마르코 폴로는 원나라의 황제 쿠빌라이 칸의 작은 사자견에 대해 기록했는데, 이것이 시추라는 설도 있다.

나는 사자들의 친구! 사자들을 진정시키는 역할을 해요

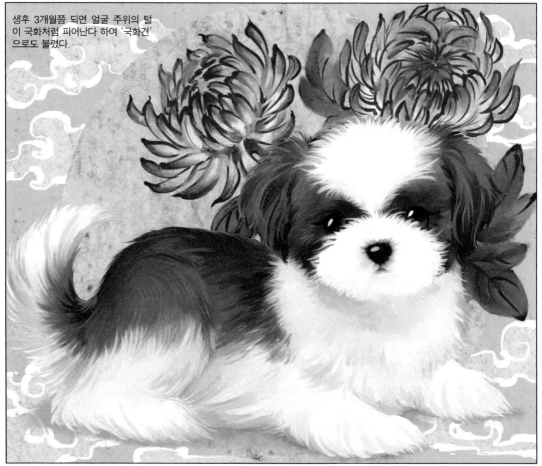

생후 3개월쯤 되면 얼굴 주위의 털이 국화처럼 피어난다 하여 '국화견'으로도 불렸다.

옛 문헌들에서 시추의 생김새는 다음과 같이 묘사되었다.

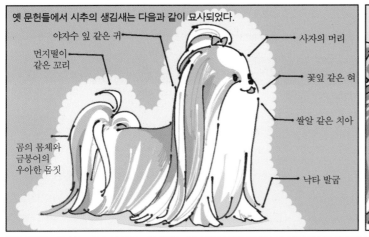

야자수 잎 같은 귀

먼지떨이 같은 꼬리

사자의 머리

꽃잎 같은 혀

쌀알 같은 치아

곰의 몸체와 금붕어의 우아한 몸짓

낙타 발굽

묘사만 보면 사기캐릭..

그럼 질문! 시추는 어떻게 탄생했어?

방금 뭐랬어?

아, 그거라면!

시추의 기원에 대해서는 여러 가지 설이 있으나 또 다른 사자견인 라사압소와 페키니즈의 교배로 탄생했다는 설이 일반적이다.

시추의 엄마인 페키니즈 역시 중국 황실을 상징하는 사자견으로

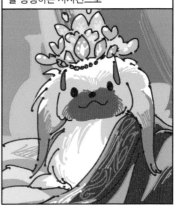

고대 진시황을 비롯하여 옛 중국 황제들에게 선물로 전해졌고

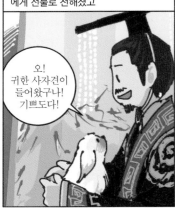

오! 귀한 사자견이 들어왔구나! 기쁘도다!

액운을 막아주는 부적이자 악령을 몰아내는 신령한 존재로 여겨졌으며

중국은 내가 지켜줄게!

황실에서나 볼 수 있는 진귀한 개였다.

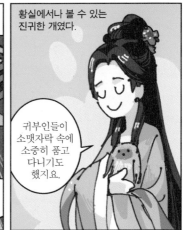

귀부인들이 소맷자락 속에 소중히 품고 다니기도 했지요.

심지어 궁내에 페키니즈를 돌보는 환관들까지 존재했다.

황제나 황족이 죽으면 주인과 함께 순장되었으며

저승에서도 주인을 지켜달라는 의미…

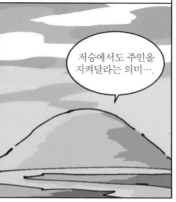

페키니즈를 훔쳤다가는 사형에 처해질 정도였다.

감히 신성한 사자견을 훔치다니! 목숨으로 죗값을 치러라!

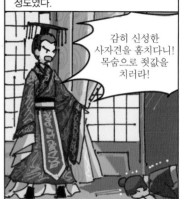

페키니즈의 탄생에 대한 재미있는 전설도 존재한다. 옛날 옛적에 한 사자가 살았는데…

세상에, 마모셋 씨! 너무 작고 귀엽고 아름다워…

두근! 두근!

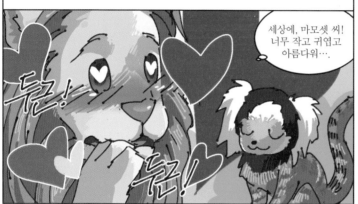

사자는 마모셋원숭이에게 첫눈에 반했지만 둘은 너무나도 어울리지 않았다.

수사자 몸길이 1.5~2.5m

마모셋 몸길이 20~25cm

사자는 부처를 찾아가 간절히 소원을 빌었다.

부처님! 제발 그녀와 나의 사랑을 이루어주세요!

엉엉

이에 부처는 사자의 크기를 줄여주었고, 그리하여 둘 사이에서 탄생한 것이 바로 사자견 페키니즈였다는 것!

마모셋 대신 나비와 사랑한 설도 있다.

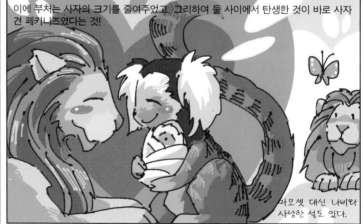

황실에서 애지중지하던 페키니즈는 2차 아편전쟁 때 중국 밖으로 유출되는데

당시 청나라 황제 함풍제는 이렇게 명령했으나

사자견을 서양 놈들에게 빼앗기느니 모두 죽여라!

차마 자신이 키우던 페키니즈를 죽이지 못한 귀부인에 의해 다섯 마리가 서양으로 건너가면서 세상에 알려지게 되었다.

당시 베이징을 페킹으로 불렀기에 북경의 개라는 뜻에서 페키니즈라는 이름이 붙었어요!

Peking
↓
Pekingese

페키니즈가 중국 황실을 대표하는 고귀한 혈통의 황실견이었다면

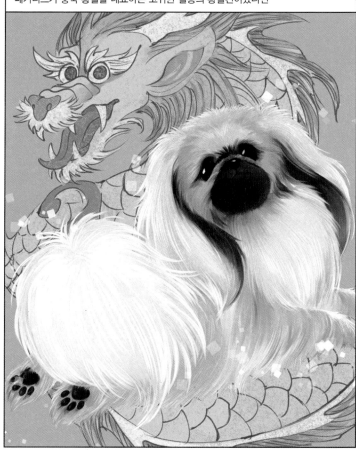

시추의 아빠인 라사압소는 티베트를 대표하는 사자견이었다.

라사압소는 4천 년 전부터 티베트에서 살아온 토착견으로

고산지대의 소형 늑대 종에서 비롯됐어요.

대형 늑대 종에서는 '티베탄 마스티프'가 탄생

BC 800년 전부터 티베트의 수도 라싸에서 길러지기 시작했다.

평균고도 4500m

고원지대로 외부와 단절된 지형 탓에 단일종이 가능했죠.

라사압소는 티베트 왕가의 상징인 사자를 닮은 외모를 지녀 왕실견으로 대우받았고, 달라이 라마를 제외하고는 라사압소의 밖으로 유출도 금지되었다.

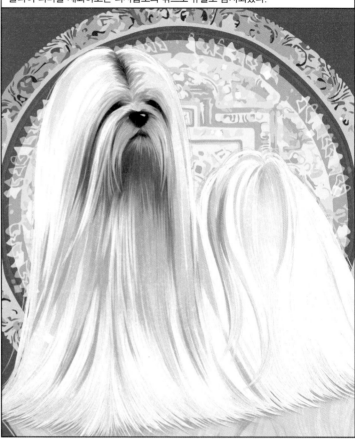

또한 티베트에서는 열반에 들지 못한 승려들이

NIRVANA

라사압소가 되어 속세에 잠시 머문다 하여 매우 소중하게 대하기도 했다.

환생한 선배 라마승

티베트에서는 수컷 라사압소만을 중국에 보냈는데

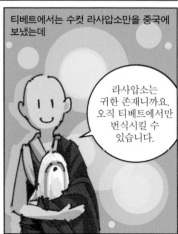

라사압소는 귀한 존재니까요. 오직 티베트에서만 번식시킬 수 있습니다.

중국에서 자신들의 황실견인 페키니즈와 티베트의 사자견 라사압소를 교배하여 탄생시킨 것이 바로 시추라고 한다.

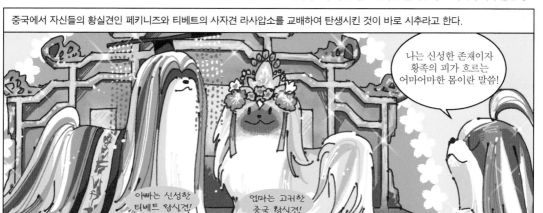

나는 신성한 존재이자 황족의 피가 흐르는 어마어마한 몸이란 말씀!

아빠는 신성한 티베트 왕실견!

엄마는 고귀한 중국 황실견!

이렇게 귀하게 탄생한 시추는 중국에서는 '서시견'이라고까지 불렸다고.

중국의 4대 미녀 중 하나인 서시

중국 역사상 가장 유명한 여인 중 하나인 청나라의 서태후는 시추와 같은 *단두종 개들을 특히 사랑하여

페키니즈 시추 퍼그

특별 명령을 내리기까지 했다.

황궁의 개를 고문하거나 괴롭히는 놈은 아주 그냥 사형에 처하라!

서태후는 신하들을 두어 세 견종이 섞이지 않도록 관리했고

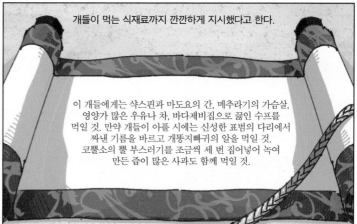

개들이 먹는 식재료까지 깐깐하게 지시했다고 한다.

이 개들에게는 샥스핀과 마도요의 간, 메추라기의 가슴살, 영양가 많은 우유나 차, 바다제비집으로 끓인 수프를 먹일 것. 만약 개들이 아플 시에는 신성한 표범의 다리에서 짜낸 기름을 바르고 개똥지빠귀의 알을 먹일 것. 코뿔소의 뿔 부스러기를 조금씩 세 번 집어넣어 녹여 만든 즙이 많은 사과도 함께 먹일 것.

심지어 시추들만을 위한 궁도 지을 정도였다.

어서오세요, 황후마마!

황후가 방문하면 앞발을 들어 흔드는 훈련을 받았다.

달라이라마도 서태후에게 사자견 한 쌍을 선물하기도 했는데

정말 아름다운 아이들이군요.

사자견을 참으로 좋아하신다죠.

이 시추들은 벽걸이용 천이나 태피스트리에 그려지기도 했다.

1908년 서태후가 사망한 이후 궁 안에서는 너도나도 최고의 시추를 소유하기 위해 경쟁이 벌어졌고

서태후처럼 나도 시추 키울래!

나도! 나도!

그렇게 탄생한 아름다운 시추들은 궁 밖으로 밀수되거나 귀한 손님들에게 선물로 바쳐졌다.

(소곤소곤) 얼마죠?

(소곤소곤) 시추 팔아요!

그러나 시추들에게 큰 시련이 닥쳤으니, 1911년 신해혁명 때 부의 상징이란 이유로 시추의 중국 내 사육이 금지되어 몰살을 당하고 만 것이다.

이때 많은 시추들이 죽임을 당해 고작 열네 마리만이 살아 남았다고 해요.

다행히도 1928년 중국에 파견된 병참감의 아내 브라운릭 부인이 암수 한 쌍의 시추를 영국으로 데려갔고

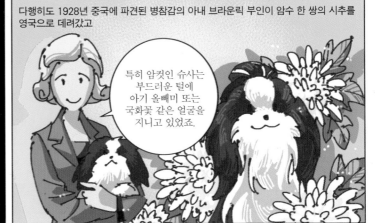

특히 암컷인 슈사는 부드러운 털에 아기 올빼미 또는 국화꽃 같은 얼굴을 지니고 있었죠.

이 한 쌍의 시추 외에 아일랜드로 건너 간 룽푸사라는 시추를 더해 간신히 시추 의 명맥을 유지시킬 수 있었다.

앗, 오랜만에 보는 동족이다!

이렇게 극소수로 살아남은 시추들과 브라운릭 부인의 시추들로부터 교배된 시추들이 바로 현대 시추의 조상이라 할 수 있다.

그 후 페키니즈와도 섞이며 크기는 더 작아지고, 털은 길고 부드러워져 지금의 모습이 되었어요!

또한 2차 세계대전 후 영국에 주둔하던 미군 병사들을 통해 미국으로 유입되며 널리 알려졌죠!

쏘 큐트!

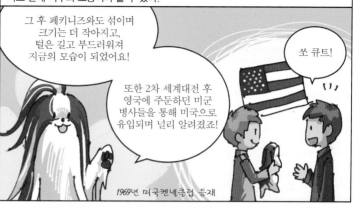

1969년 미국켄넬클럽 등재

이후 시추는 유명인들을 비롯해 많은 이들의 사랑을 받았다.

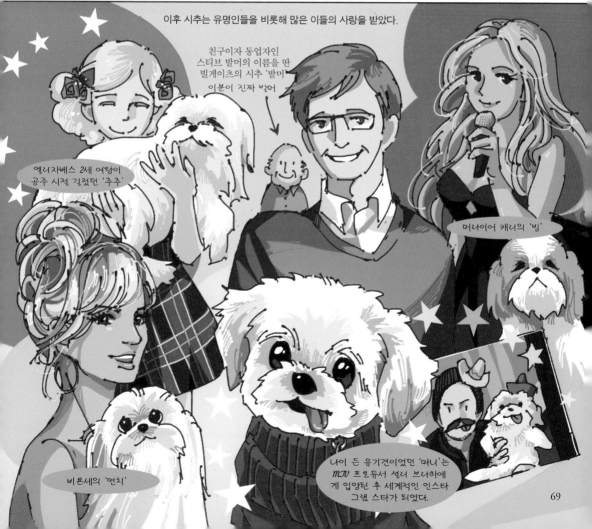

친구이자 동업자인 스티브 발머의 이름을 딴 빌게이츠의 시추 '발머' 이분이 진짜 발머

엘리자베스 2세 여왕이 공주 시절 길렀던 '추추'

머라이어 캐리의 '빙'

비욘세의 '먼치'

나이 든 유기견이었던 '마니'는 MTV 프로듀서 설리 브라하에 게 입양된 후 세계적인 인스타 그램 스타가 되었다.

태생부터 고귀한 존재로 여겨져온 시추.

그 역사는 결코 평탄하지만은 않았으나

멸종당할 뻔했어요. 그랬다면 지금 우린 이렇게 만나지 못했겠지요….

오래전부터 액운을 막아주고 보호해주는 고마운 존재로 사랑받아온 그들.

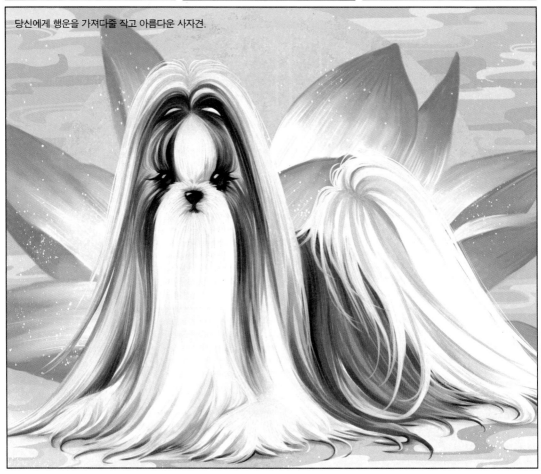

당신에게 행운을 가져다줄 작고 아름다운 사자견.

느~리~게~~빠르게놀이

산책 중에 걷는 속도를 높여서 빠르게 걷다가,
일부러 느리게 걷기를 반복한다.
속도를 바꿀 때는 '빨리!', '느리게~'라고 말해주
면 좋다.

★ 이때 강아지의 체격에 맞게 '가로수 3개 거
리' 등의 규칙을 만들어서 '빨리!'와 '느리게~'
를 전환하는 타이밍을 정한다.

'숨바꼭질 술래잡기' 놀이

1. 숨바꼭질과 술래잡기를 합친 놀이다. 숨어
있는데 영 못 찾으면 짧게 소리를 내 힌트를
준다. 이때 강아지에게 발각되면 도망가는 시
늉도 해준다.

★ 처음에는 살짝 보이는 정도가 딱 좋다. 바
로 발견될 것 같으면 벽장에 숨거나 이불을 뒤
집어쓰는 등 조금씩 숨는 장소를 어렵게 하자.

2. 방문 옆에 서 있는 상태에서 담요를 높이 들
어 그 뒤에 숨어 있다가 담요를 떨어뜨림과 동
시에 열려 있는 방으로 재빨리 숨는 놀이도 강
아지의 호기심을 자극한다.

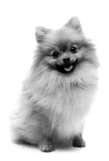

성격 작지만 원기 왕성하며, 대담하고 발랄한 성격으로 매우 영리함

추천 아파트/단독주택/전원주택

운동량 **보통**

유의 질병 **골절, 구토, 설사, 심장판막증, 심장마비, 슬개골 탈구**

털빠짐 **많음.** 털을 밀어버리면 자칫 털이 풍성하게 자라지 않을 수 있음. (매일 빗질)

5

🐾

Pomeranian
포메라니안

독일에서 온 썰매견 출신 포메라니안은 몸집이 작고 우아한
장식털이 풍부한 꼬리를 비롯하여 몸 전체가 화려한 털로 덮여 있어서
매우 아름답다. '뽀매' '폼폼'이라는 약칭으로도 불린다.

동글동글 작은 얼굴에 깜찍한 외모.

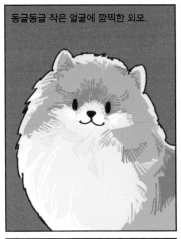

'퍼프 볼'이라고 불릴 만큼 북슬북슬 탐스럽게 부푼 털.

솜뭉치가 굴러 가는 줄 알았네!

'폼' 또는 '폼폼'이라는 귀여운 별명을 지 녔지만,

자그마한 체구에도 불구하고 용감하고 호기심이 많으며

......

왕! 왕!

바로 북방 썰매견의 후손, 귀여운 포메라니안이다.

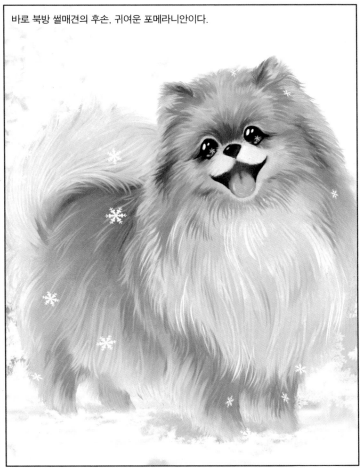

내면에는 북유럽 썰매개의 위풍당당함을 간직한 개.

포메라니안은 사실 저먼 스피츠의 한 종류다.

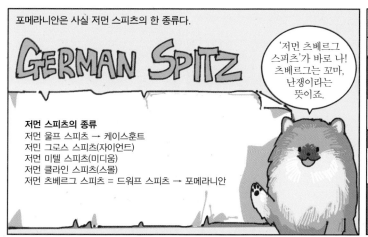

GERMAN SPITZ

'저먼 츠베르그 스피츠'가 바로 나! 츠베르그는 꼬마, 난쟁이라는 뜻이죠.

저먼 스피츠의 종류
저먼 울프 스피츠 → 케이스훈트
저민 그로스 스피츠(자이언트)
저먼 미텔 스피츠(미디움)
저먼 클라인 스피츠(스몰)
저먼 츠베르그 스피츠 = 드워프 스피츠 → 포메라니안

'스피츠'란 명칭은 독일어에서 기원했는데,

SPITZ

뾰족한, 날카로운, 예리한

두텁고 빽빽한 이중털, 늑대를 닮은 뾰족 귀와 주둥이, V자 형의 얼굴, 등 뒤로 말려올라간 풍성한 꼬리가 바로 스피츠 종의 특징이다.

북극지방에서 온 유서 깊은 견종이죠. 허스키, 말라뮤트, 아키타, 사모예드 등과 뿌리가 같아요.

포메라니안은 종종 재패니즈 스피츠와 혼동되기도 한다.

안녕?

포메라니안
눈과 코가 가깝고 코가 작다. 작고 둥근 귀에 주둥이가 짧다.어릴 때부터 털이 길고 풍성하다. 정사각형의 몸 비율. 발털이 발등까지 덮는다. 꼬리는 곧게 뻗어서 등에 붙어 있다.

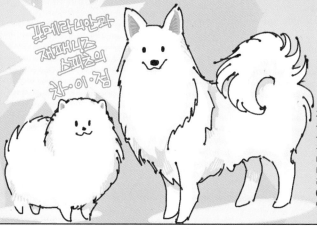

포메라니안과
재패니즈
스피츠의
차·이·점

재패니즈 스피츠
눈과 코의 사이가 멀다. 삼각형의 크고 뾰족한 귀를 가졌다. 코가 눈보다 크다. 직사각형의 몸 비율. 털이 차분하고 꼬리는 등으로 말려 있다. 6~10kg 정도의 중형견이다.

포메라니안의 유래를 알아보려면 오래전 아이슬란드와 라플란드(유럽 최북부)의 썰매견으로 거슬러 올라가야 한다.

이 썰매견들이 바이킹족에 의해 외부로 퍼져나가

이들로부터 다양한 스피츠 종들이 탄생한 것으로 추측된다.

포메라니안이라는 명칭은 포메라니아(독일과 폴란드 북부의 옛 지명) 지방에서 따온 것으로

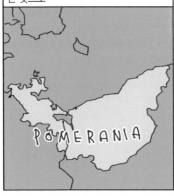

이 지역이 오늘날의 포메가 개량된 곳으로 여겨진다.

하지만 과거의 포메는 양치기견으로 일하기도 할 만큼 제법 큰 견종이었다.

18세기에 그려진 이 그림을 보면 당시의 포메 역시 지금에 비해 큰 견종이었음을 짐작할 수 있는데,

그래서인지 포메라니안은 몸집은 작아도 큰 개의 성격을 지니고 있다고 한다.

때로는 용감하게 높은 곳에서 뛰어내리다가 골절이 되는 경우도 있으니 주의가 필요!

〈윌리엄 핼릿 부부〉, 토머스 게인즈버러, 1785

18세기에 지금의 독일 북부에 메클렌부르크-슈트렐리츠라는 공국이 있었는데,

그곳의 공주였던 소피아 샬럿은 영국의 조지 3세와 결혼하면서 포메라니안 한 쌍을 데려왔다.

> 내가 처음으로 영국에 포메를 데리고 왔지.

당시 포메라니안은 영국 왕실과 귀족들 사이에서 꽤 인기를 모았다고 한다.

> 이 개가 독일 귀족들 사이에서 그렇게 인기라면서요?

한편 샬럿의 손녀인 빅토리아 여왕, 그녀가 바로 포메라니안은 지금의 모습으로 발전시킨 주인공이라 할 수 있다.

> 우리 여왕님은 동물을 사랑하셔서 세계 최초의 동물복지단체 SPCA를 후원하셨고, 영국 왕립동물학대방지협회 (RSPCA)를 설립하셨죠!

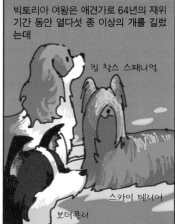

빅토리아 여왕은 애견가로 64년의 재위 기간 동안 열다섯 종 이상의 개를 길렀는데

킹 찰스 스패니얼

스카이 테리어

보더콜리

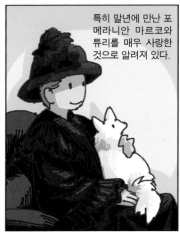

특히 말년에 만난 포메라니안 마르코와 튜리를 매우 사랑한 것으로 알려져 있다.

빅토리아 여왕이 마르코를 만난 것은 1888년 피렌체 여행에서였다.

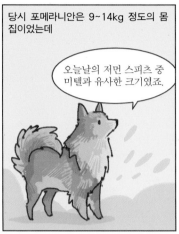

당시 포메라니안은 9~14kg 정도의 몸집이었는데

오늘날의 저먼 스피츠 중 미텔과 유사한 크기였죠.

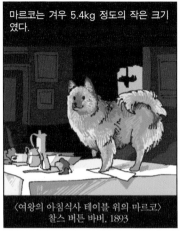

마르코는 겨우 5.4kg 정도의 작은 크기였다.

〈여왕의 아침식사 테이블 위의 마르코〉
찰스 버튼 바버, 1893

마르코는 도그쇼에서도 영예를 얻을 만큼 작고 아름다웠다.

WIN!

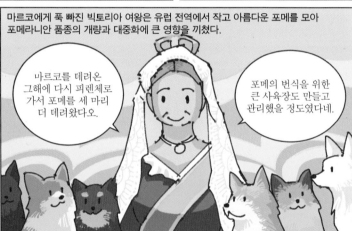

마르코에게 푹 빠진 빅토리아 여왕은 유럽 전역에서 작고 아름다운 포메를 모아 포메라니안 품종의 개량과 대중화에 큰 영향을 끼쳤다.

마르코를 데려온 그해에 다시 피렌체로 가서 포메를 세 마리 더 데려왔다오.

포메의 번식을 위한 큰 사육장도 만들고 관리했을 정도였다네.

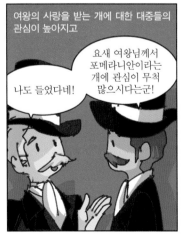

여왕의 사랑을 받는 개에 대한 대중들의 관심이 높아지고

요새 여왕님께서 포메라니안이라는 개에 관심이 무척 많으시다는군!

나도 들었다네!

특히 마르코의 작고 귀여운 모습에 빠져드는 사람들이 늘어나자

진짜 작고 앙증맞아!

나도 마르코 키우고 싶다!

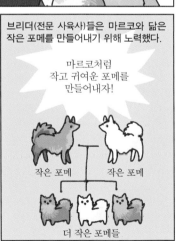

브리더(전문 사육사)들은 마르코와 닮은 작은 포메를 만들어내기 위해 노력했다.

마르코처럼 작고 귀여운 포메를 만들어내자!

작은 포메 작은 포메

더 작은 포메들

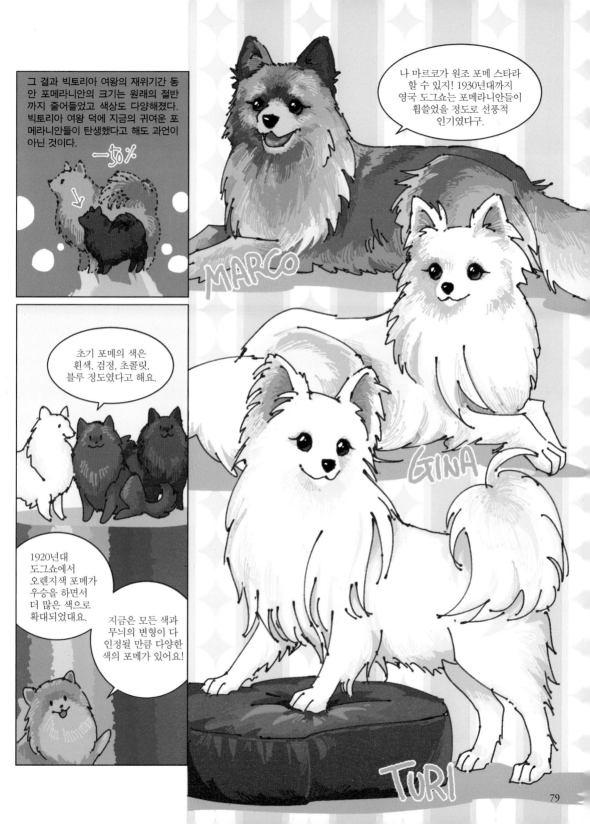

그 결과 빅토리아 여왕의 재위기간 동안 포메라니안의 크기는 원래의 절반까지 줄어들었고 색상도 다양해졌다. 빅토리아 여왕 덕에 지금의 귀여운 포메라니안들이 탄생했다고 해도 과언이 아닌 것이다.

─½%

나 마르코가 원조 포메 스타라 할 수 있지! 1930년대까지 영국 도그쇼는 포메라니안들이 휩쓸었을 정도로 선풍적 인기였다구.

MARCO

GINA

초기 포메의 색은 흰색, 검정, 초콜릿, 블루 정도였다고 해요.

1920년대 도그쇼에서 오렌지색 포메가 우승을 하면서 더 많은 색으로 확대되었대요.

지금은 모든 색과 무늬의 변형이 다 인정될 만큼 다양한 색의 포메가 있어요!

TURI

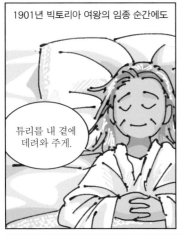

1901년 빅토리아 여왕의 임종 순간에도

튜리를 내 곁에 데려와 주게.

포메 튜리는 가족들과 함께 주인의 곁을 지켰다.

튜리가 죽으면 자신의 옆에 묻어달라고 했다는 여왕의 이야기도 전해진다.

튜리는 하늘나라에서 주인님을 만날 거예요.

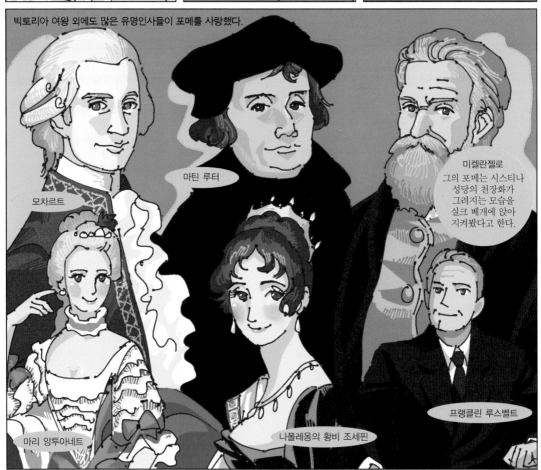

빅토리아 여왕 외에도 많은 유명인사들이 포메를 사랑했다.

모차르트

마틴 루터

미켈란젤로
그의 포메는 시스티나 성당의 천장화가 그려지는 모습을 실크 베개에 앉아 지켜봤다고 한다.

마리 앙투아네트

나폴레옹의 황비 조세핀

프랭클린 루스벨트

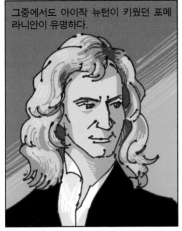

그중에서도 아이작 뉴턴이 키웠던 포메라니안이 유명하다.

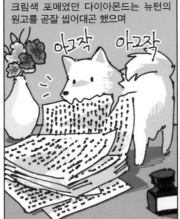

크림색 포메였던 다이아몬드는 뉴턴의 원고를 곧잘 씹어대곤 했으며

아그작 아그작

뉴턴이 20여 년 동안 실험해온 내용이 기록된 노트를 불태운 장본견(?)이라고도 한다. 뉴턴이 외출한 사이 다이아몬드가 그만 촛대를 쓰러뜨리고 만 것!

헉 활활활

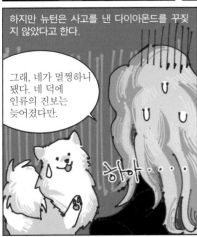

하지만 뉴턴은 사고를 낸 다이아몬드를 꾸짖지 않았다고 한다.

그래, 네가 멀쩡하니 됐다. 네 덕에 인류의 진보는 늦어졌다만.

하아……

창문을 열어둔 채로 외출하여 바람이 불어와 발생한 사고였다는 이야기도 있다.

으악! 촛대 살려!

일부 역사학자들은 뉴턴이 개를 기르지 않았다고 주장하기도 한다.

그는 동물을 단지 실험용 도구로 보았죠. 그런 그가 동물을 길렀을 리 없습니다.

아마 다른 과학자의 일화와 혼동된 거겠죠.

또한 키아누 리브스, 제시카 알바 등 할리우드 스타들도 포메를 길렀고

유명 셀러브리티 패리스 힐튼은 2007년 내한 당시 우리나라에서 포메를 입양해 화제가 되기도 했다.

방한 기념으로 이름을 '김치'라고 지었어요. 나중에 '마릴린 먼로'로 개명했지만.

1912년 타이타닉 침몰 사건에도 포메라니안에 대한 기록이 있다.

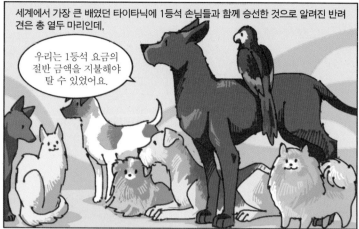

세계에서 가장 큰 배였던 타이타닉에 1등석 손님들과 함께 승선한 것으로 알려진 반려견은 총 열두 마리인데,

우리는 1등석 요금의 절반 금액을 지불해야 탈 수 있었어요.

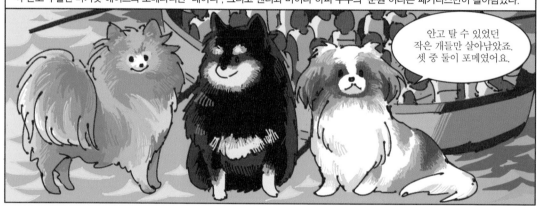

그중 자신의 개와 함께가 아니면 구명정에 탈 수 없다고 거부하다가 구출된 엘리자베스 로스차일드의 포메라니안과, 개를 담요에 감싸 안고 구출된 마거릿 헤이스의 포메라니안 '레이디', 그리고 헨리와 마이라 하퍼 부부의 '쑨원'이라는 페키니즈만이 살아남았다.

안고 탈 수 있었던 작은 개들만 살아남았죠. 셋 중 둘이 포메였어요.

당시 앤 엘리자베스 아이셤이라는 탑승객은 구명정에 올랐으나

제 개가 아직 배에 남아있어요!

그 개는 태울 수 없어요! 포기해요!

대형종인 그레이트 데인의 주인이었던 앤은 자신의 개와 타이타닉에 남기를 선택했다.

이 아이를 두고 나 혼자만 갈 순 없어요!

후에 타이타닉 희생자들 가운데 큰 개를 꼭 안고 있는 여성의 시신이 발견되었다고 전해진다.

최근에 유명한 포메라니안 중에는 2015년 기네스북에 두 개의 신기록을 기록한 지프와 '세상에서 가장 귀여운 강아지'라 불리는 부와 슌스케가 있다.

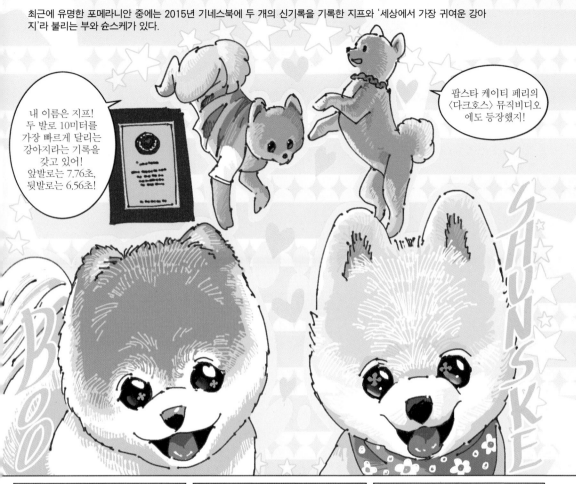

내 이름은 지프!
두 발로 10미터를 가장 빠르게 달리는 강아지라는 기록을 갖고 있어!
앞발로는 7.76초, 뒷발로는 6.56초!

팝스타 케이티 페리의 〈다크호스〉 뮤직비디오에도 등장했지!

슌스케처럼 동그란 얼굴 모양의 미용은 곰돌이컷으로 불리며 최근 강아지 미용계의 트렌드로 떠올랐다.

잠깐! 포메는 미용을 하기 전에 고려해야 할 사항들이 있답니다!

먼저 우리는 일정 이상 털이 자라지 않아서 꼭 정기적으로 미용을 해주지 않아도 괜찮아요.

풍성하게 이 정도를 유지하죠!

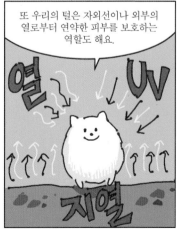

또 우리의 털은 자외선이나 외부의 열로부터 연약한 피부를 보호하는 역할도 해요.

선천적으로 피모의 재생력이 약하다는 이야기도 있으니 미용할 때 한번 고려해 주시는 게 좋아요.

털을 한 번 밀었더니 다시 나지 않는다는 슬픈 경험담들도….

또한 미용 스트레스로 호르몬의 균형이 깨지면서 탈모증 등 피부병에 걸리기도 쉬우므로

미용 극혐 내 털 멀지 마… 아아 스트레스…

짧게 미용을 한 경우 되도록 낮의 직사광선을 피하는 게 좋답니다.

짧게 자르면 열을 차단하지 못해서 오히려 더 더위를 느끼기도 해요.

포메는 모가 가늘어 무리하게 빗질을 하면 털이 찢기는 경우도 발생하니

깽! 깨갱!

빗질 싫어! 나 안 해!

매일 일자빗이나 슬리커빗을 사용해 섬세하게 빗질해주시면 더 풍성한 털을 유지할 수 있어요.

한편 최근에는 '폼피츠' 견종도 인기를 누리고 있다.

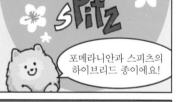

Pomeranian + Spitz

포메라니안과 스피츠의 하이브리드 종이에요!

과거에는 스피츠를 화이트 포메라니안으로 속여 파는 사람들도 있었으나

순종 화이트 포메입니다! 값비싼 견종이죠!

새끼 때라 구분도 못할 걸!

이제는 폼피츠를 비롯한 하이브리드 견종들도 많은 인기를 얻고 있다.

하이브리드견들은 양쪽의 장점을 가져와 튼튼하고 영리해요!

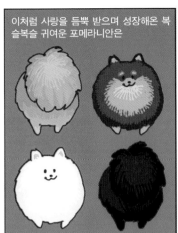

이처럼 사랑을 듬뿍 받으며 성장해온 복슬복슬 귀여운 포메라니안은

작고 깜찍한 외모에 내면에는 북극 썰매견의 용맹함까지 갖춘 아주 매력적인 반려견임이 틀림없다.

이 복스럽고 포근한 솜뭉치들의 사랑스러움에 흠뻑 취해보자!

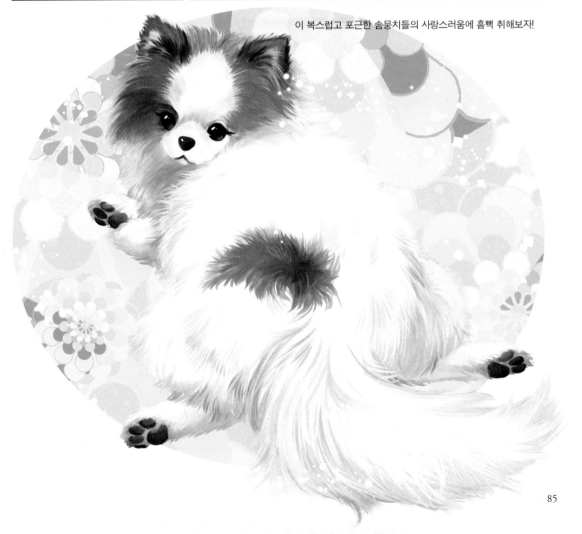

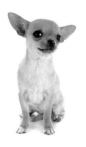

성격 행동이 빠르고 생기 발랄하다. 작지만 매우 용감함

추천 아파트/단독주택/전원주택

운동량 적음

유의 질병 골절, 구내염, 뇌수두종, 기관허탈

털빠짐 많음. 장모와 단모종이 있음.

6

Chihuahua
치와와

"그녀는 작은 체구를 가졌지만, 매우 사나웠다"라는
셰익스피어의 작품 속 구절처럼,
세계에서 가장 작은 개지만 용감하다.

멕시코의 아즈텍* 신화에 의하면, 대홍수로 세상이 멸망했을 때

신이 한 부부를 멸망으로부터 구해주며 당부했다.

옥수수 이삭만을 먹고 살아야 한다.

하지만 부부는 물고기를 잡아먹고 말았고

옥수수만 먹고 살려니 힘들어. 물고기 좀 먹어도 되겠지?

분노한 신은 그들의 머리를 잘라 엉덩이에 붙여버렸다.

이놈들! 잡아먹지 말라고 했거늘! 그 물고기들은 사람이 변한 것이란 말이다!

광!!

그들이 바로 개의 기원이다. 이 신화로 인해 아즈텍족은 스스로를 개의 자손, '치치멕'이라 칭했다.

아즈텍의 숨결을 이어받은 개. 작은 고추가 맵다는 속담에 딱 들어맞는 치와와를 만나보자!

'세상에서 가장 작은 개'인 치와와는

1950년대 멕시코의 치와와주에서 발견된 세 마리의 작은 개들에서 이름이 유래했다.

오래전부터 중앙아메리카 멕시코 지역에서 살아오던 토착견이

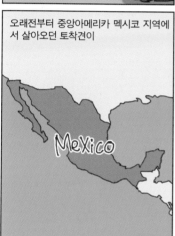

유럽의 품종을 만나 지금의 견종이 된 것으로 추측된다.

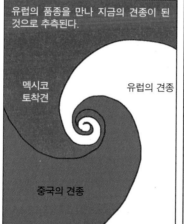

멕시코 토착견

유럽의 견종

중국의 견종

치와와의 기원에 대한 여러 가지 설 가운데 가장 유력한 설은 '테치치'라는 개로부터 유래했다는 것인데

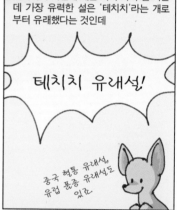

테치치 유래설!

중국 혈통 유래설, 유럽 품종 유래설도 있죠.

테치치는 고대 마야 문명이 꽃피던 시절부터 중앙아메리카 지역에 살던 소형견으로

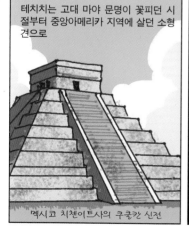

멕시코 치첸이트사의 쿠쿨칸 신전

마야의 쇠락과 함께 등장한 톨텍족의 반려견이자 종교 의식에 쓰이던 신성한 개였다고 한다.

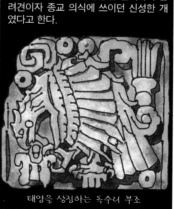

태양을 상징하는 독수리 부조

테치치는 지금의 치와와보다는 크지만 신체 구조는 거의 유사했는데, 몸집이 작고 꼬리가 짧은 편이며 귀가 서 있고 털이 짧다.

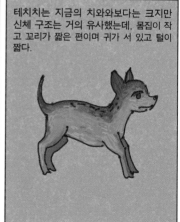

치와와 산에 살던 동그란 두상에 긴 꼬리를 지닌 토착견과 섞였을 가능성도 있다.

이 둘의 특징을 결합하면 오늘날의 치와와와 매우 유사하잖!

톨텍족은 테치치에게 신비한 힘이 있다고 믿었다.

테치지는 미래를 내다보며, 병을 치유하는 힘이 있지.

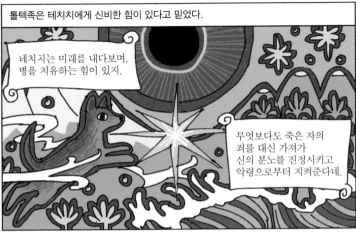

무엇보다도 죽은 자의 죄를 대신 가져가 신의 분노를 진정시키고 악령으로부터 지켜준다네.

또한 인간의 영혼이 안전하게 저세상에 갈 수 있도록 안내하는 특별한 능력을 갖고 있지.

이처럼 테치치는 신성한 개로 여겨져 제사에 이용되기도 하고

사람이 죽으면 함께 순장시키기도 했다.

부디 아버지의 영혼을 올바른 곳으로 인도해 주기를.

13세기 아즈텍이 톨텍을 정복하면서 아즈텍족 역시 이러한 문화를 그대로 받아들였고, 이것은 유골과 함께 테치치를 화장하는 풍습으로 이어졌다.

이 개들이 우리의 영혼을 인도해준다고?

흠...

이 테치치를 따라 부디 신의 곁으로 가시오.

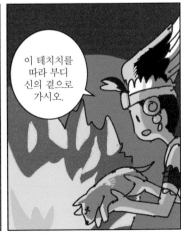

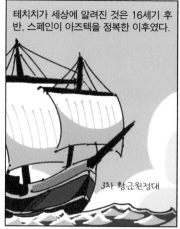

테치치가 세상에 알려진 것은 16세기 후반, 스페인이 아즈텍을 정복한 이후였다.

3차 황금원정대

크리스토퍼 콜럼버스는 스페인 국왕에게 보낸 편지에서 테치치를 언급하기도 했는데

"매우 수줍어하고 조용하며 인간과 친숙한 작은 개를 찾았습니다."

어째서인지 그 후 테치치는 아즈텍 문명과 함께 역사 속에서 희미해져 버렸다.

300년 뒤에야 테치치의 후예로 짐작되는 나, 치와와가 등장하죠.

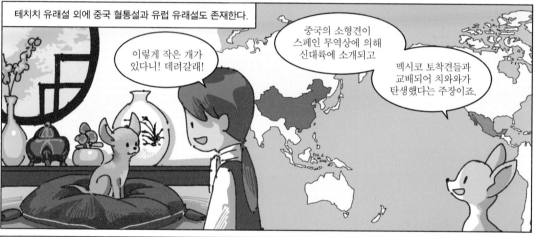

테치치 유래설 외에 중국 혈통설과 유럽 유래설도 존재한다.

이렇게 작은 개가 있다니! 데려갈래!

중국의 소형견이 스페인 무역상에 의해 신대륙에 소개되고

멕시코 토착견들과 교배되어 치와와가 탄생했다는 주장이죠.

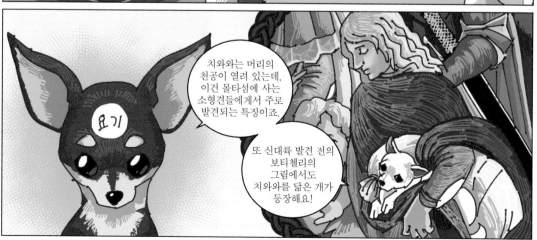

치와와는 머리의 천공이 열려 있는데, 이건 몰타섬에 사는 소형견들에게서 주로 발견되는 특징이죠.

또 신대륙 발견 전의 보티첼리의 그림에서도 치와와를 닮은 개가 등장해요!

보티첼리의 〈모세의 시련〉(1482)의 일부분

아래의 유물들은 치와와와 유사한 작은 강아지가 천 년 이상 중앙아메리카에서 살고 있었음을 분명히 보여주고 있다.

1세기경 바퀴 달린 장난감
(멕시코 트레스 사포테스에서 발견)

"파키메 카사스 그란데스 고고유적에서 발견된
디어헤드 치와와 냄비"
(미국 카사 그란데에서 발견)

14세기 애플헤드 모양 개 주전자
(미국 조지아와 테네시에서 발견)

여러 가지 설을 종합해봤을 때, 테치치와 중국·유럽에서 유입된 견종들이 만나 오늘날의 치와와가 탄생하지 않았을까 추측하는 거죠.

잠깐! 치와와의 애플헤드와 디어헤드란?

APPLE

DEER

애플헤드는 애플돔이라고도 하며 사과처럼 동그란 이마를 지닌 두상을 말한다.

동글 동글

이마가 동그랗고 주둥이는 짧아요!

참고로 애플헤드형 치와와들은 이 두상 때문에 출산 시 순산하기가 쉽지 않다고 한다.

아가들 머리가 크고 둥글어서 힘들었어요.

치와와의 또 다른 두상인 디어헤드는 사슴처럼 길고 좁은 두개골 형태인데,

주둥이도 좀 더 길게 돌출되어 있죠.

쭉

고대종과 조금 더 밀접하며 유전적 질환 문제도 덜하다고 한다.

Mr. 튼튼

치와와는 광활한 멕시코 고원 출신이라서인지

작은 몸집에 비해 겁이 없는 데다

왕
왕
왕
와
왕
왕

덩치 큰 바보야! 하나도 안 무섭다!

……

승부욕이 강한 편이다.

엉? 니가 나보다 콧구멍이 더 크다고? 아닌데? 내가 더 큰데? 재볼래? 어?

아이를 지키기 위해 두 마리의 핏불테리어와 용감하게 맞선 치와와 '맨체스'나,

아이는 내가 지킨다!! 저리가!!왈왈왈!! 왈왈!왈!

왈왈! 왈왈!

가게에 침입한 무장강도를 빈손으로 내쫓은 작은 영웅 '파코'와 같은 용맹한 치와와의 이야기가 심심치 않게 들리기도 한다.

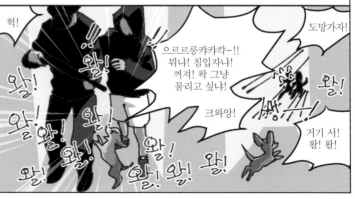

헉!

!!!

왈!

도망가자!

으르르릉캬캬캭~!! 뭐냐! 침입자잖아! 꺼져! 왁 그냥 물리고 싶나!

왈!

크와앙!

거기 서! 왈! 왈!

왈! 왈! 왈! 왈! 왈! 왈! 왈! 왈! 왈!

이처럼 치와와는 보기와 달리 낯선 이에 대한 경계심이 무척 강하고

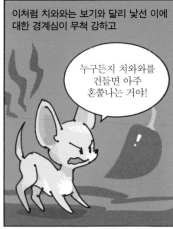

누구든지 치와와를 건들면 아주 혼쭐나는 거야!

자존심이 세서 어릴 때부터 꾸준하고 지속적인 훈련이 필요하다고 한다.

앗, 이렇게 하니까 칭찬해주는구나! 앞으론 이렇게 해야지!

옳지, 착하다. 잘하네!

또한 치와와는 질투심이 강해 주인을 독점하고 싶어 하는 한편,

언니 무릎은 내 거야! 나만 앉을 거야!

자립심 또한 강해 혼자 있어도 큰 스트레스를 받지 않으며

혼자 놀기의 고수

많은 운동량을 요하는 편은 아니기 때문에 도심에서 기르기 적합하다.

햇볕도 쐬고 기분 전환하는 데 짧은 산책으로 충분!

치와와의 털은 짧고 조밀한 스무스 타입(단모)과 장식털(갈기, 가슴, 귀, 다리 등에 나는 꾸밈 털)이 있는 롱 타입(장모) 코트로 나뉜다.

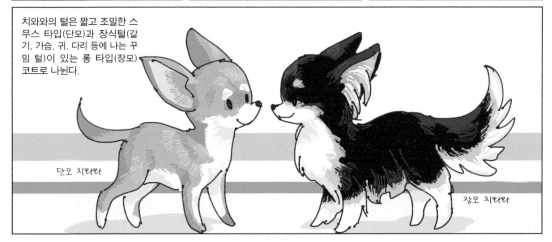

단모 치와와

장모 치와와

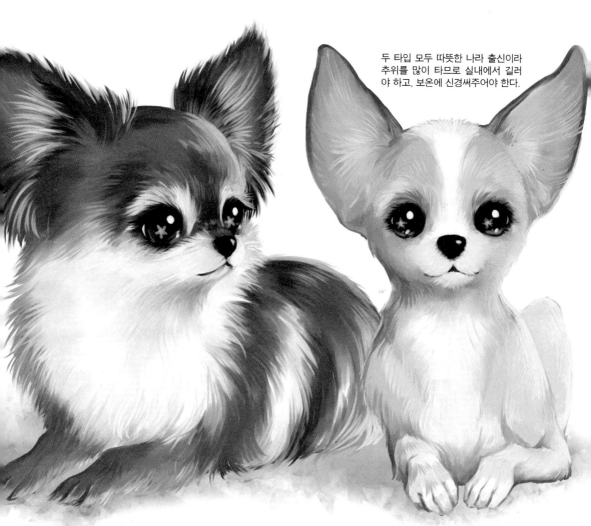

두 타입 모두 따뜻한 나라 출신이라 추위를 많이 타므로 실내에서 길러야 하고, 보온에 신경써주어야 한다.

멕시코 치와와 주에는 '치와와 자치 대학도 있을 정도로 국민적인 사랑을 받고 있는 치와와.

우리 이름을 딴 대학도 있다구

그러게 말이야.

멕시칸 푸드 체인점 타코벨은 '기젯'이라는 치와와를 광고모델로 내세워 큰 인기를 끌었는데,

전 타코벨의 마스코트로 활약, 치와와 열풍을 불러일으켰죠!

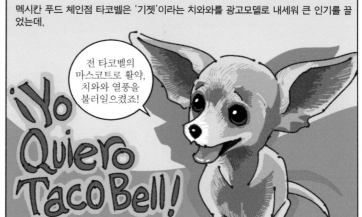

¡Yo Quiero Taco Bell!

2009년 기젯이 15살로 사망하자 타코벨에서는 성명문을 발표해 조의를 표했고,

기젯의 가족과 팬들에게 조의를 표합니다.

〈라이프〉지가 선정한 '2009년에 세상을 뜬 스타들'에 마이클잭슨과 함께 이름을 올릴 만큼 기젯은 영향력 있는 스타견이었다.

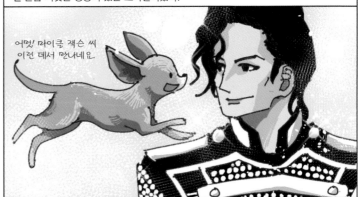

어멋! 마이클 잭슨 씨 이런 데서 만나네요.

치와와는 1890년대부터 미국에 수출되었는데

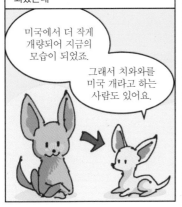

미국에서 더 작게 개량되어 지금의 모습이 되었죠.

그래서 치와와를 미국 개라고 하는 사람도 있어요.

할리우드의 톱스타 마릴린 먼로,

싱어송라이터이자 '룸바의 왕'이라 불리는 뮤지션 사비에르 쿠가트의 반려견으로 유명해지면서

세계에서 가장 인기 있는 견종 중 하나로 떠올랐다.

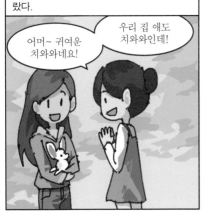

어머~ 귀여운 치와와네요!

우리 집 애도 치와와인데!

치와와는 작은 몸집과 독특한 외모로 개성 있는 캐릭터가 되어

디즈니 영화 〈비버리힐즈 치와와〉(2008)의 주인공이 되기도 하고

영화 〈금발이 너무해〉(2001)에 출연하는가 하면

〈팅커벨 힐튼 다이어리〉(2004)의 작가로서 책을 출판하기도 했다.

난 패리스 힐튼의 치와와, 팅커벨 힐튼. 내 얘길 들려주지.

또 세상에서 가장 작은 견종인 만큼, 기네스북의 '세계에서 가장 작은 개' 타이틀도 가지고 있다.

2014년에 기록된 밀리. 높이 9.65cm, 태어났을 때 몸무게는 28g으로 티컵에 들어갈 정도로 작은 크기였다.

2005년에 기록된 브랜디. 코에서 꼬리 끝까지 15.2cm로 몸길이가 가장 작은 치와와.

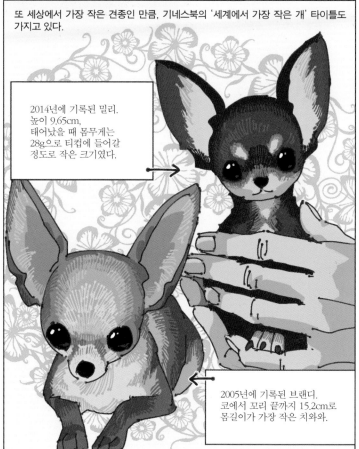

유명한 사연 가운데 하반신이 마비되고 성대가 손상된 채 상자에 담겨 뉴욕 거리에 버려진 '윌리'가 있다.

윌리는 동물병원에서 오랜 기다림 끝에 데보라를 만났다.

하반신 마비로 걷지도 못하고 소리를 내지도 못해요….

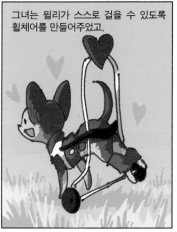

그녀는 윌리가 스스로 걸을 수 있도록 휠체어를 만들어주었고,

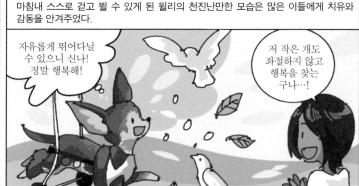

마침내 스스로 걷고 뛸 수 있게 된 윌리의 천진난만한 모습은 많은 이들에게 치유와 감동을 안겨주었다.

자유롭게 뛰어다닐 수 있으니 신나! 정말 행복해!

저 작은 개도 좌절하지 않고 행복을 찾는 구나…!

윌리는 병원, 학교, 재활센터 등에서 심리치료견으로 활동하게 되었고,

윌리를 보면서 새 희망을 얻었어요.

같이 놀아!

각종 미디어와 책을 통해 소개되며 수많은 사람들에게 용기를 주었다.

힘내요, 우리!

이처럼 치와와는 미니 사이즈임에도 용감하고 활발하며

도둑이 기피하는 견종 상위권이란 말이 있을 정도죠.

개성 강한 '마이웨이' 성격으로 사랑을 한몸에 받고 있다.

오늘은 기분이 좋으니 특별히 쓰다듬는 걸 허락해주지!

고대로부터 사람들의 영혼을 안식으로 인도해주고

저만 믿고 따라오세요!

오늘날에도 여전히 사람들에게 행복을 선사해주는 신비한 힘을 지닌 치와와.

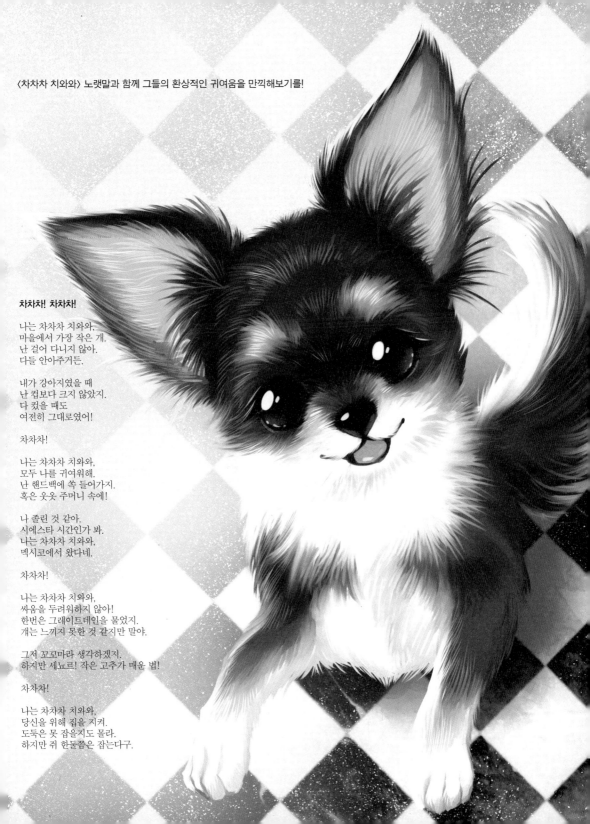

〈차차차 치와〉 노랫말과 함께 그들의 환상적인 귀여움을 만끽해보기를!

차차차! 차차차!

나는 차차차 치와와,
마을에서 가장 작은 개.
난 걸어 다니지 않아.
다들 안아주거든.

내가 강아지였을 때
난 컵보다 크지 않았지.
다 컸을 때도
여전히 그대로였어!

차차차!

나는 차차차 치와와,
모두 나를 귀여워해.
난 핸드백에 쏙 들어가지.
혹은 웃옷 주머니 속에!

나 졸린 것 같아.
시에스타 시간인가 봐.
나는 차차차 치와와,
멕시코에서 왔다네.

차차차!

나는 차차차 치와와,
싸움을 두려워하지 않아!
한번은 그레이트데인을 물었지.
걔는 느끼지 못한 것 같지만 말야.

그저 꼬꼬마라 생각하겠지.
하지만 세뇨르! 작은 고추가 매운 법!

차차차!

나는 차차차 치와와,
당신을 위해 집을 지켜.
도둑은 못 잡을지도 몰라.
하지만 쥐 한둘쯤은 잡는다구.

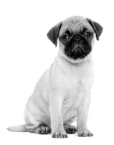

성격 느긋하고 다정하며 주인에 대한 애정이 깊고 인내심이 강함

추천 아파트/단독주택/전원주택

운동량 **보통**

유의 질병 급성기관지염, 폐렴, 지루성피부염, 백내장, 안구탈출, 비만

털빠짐 **많음**

7

Pug
퍼그

놀린 듯한 코와 빛나는 눈을 가진 테디베어 같은 퍼그는
서두르지 않는 성격이 매력적이다.

각자 강아지를
한 마리씩 선택해라.

영화 〈킹스맨〉

어디든 데리고 다니며 돌봐주고
가르쳐라. 개들이 길들여질 때쯤,
너희 훈련도 끝날 것이다.

자, 골라라!

…퍼그?

깽..

얘 불독 아냐?
앞으로 더 크겠지?

??

썰레
썰레

오 젠장

하지만 그의 선택은 옳았다.

JB! 가자, 쫌!

끼이끼

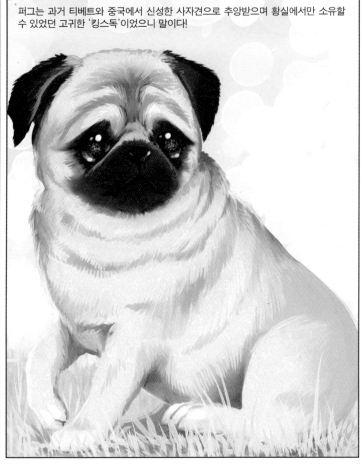

퍼그는 과거 티베트와 중국에서 신성한 사자견으로 추앙받으며 황실에서만 소유할
수 있었던 고귀한 '킹스독'이었으니 말이다!

퍼그는 기원전 400년경부터 존재한 것으로 추정된다.

이 퍼그 할배의 할배의 할배의 할배의 할배의 할배의 할배의 할배의…

납작한 얼굴을 지녔던 티베탄 마스티프의 축소종이거나

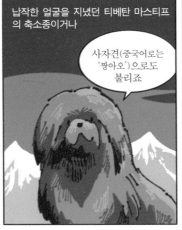

사자견(중국어로는 '짱아오')으로도 불리죠.

짧은 털을 가진 페키니즈에서 유래되었다는 시각이 일반적이다.

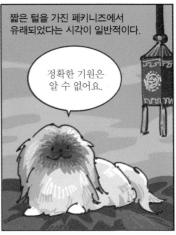

정확한 기원은 알 수 없어요.

유전적으로 가까운 개로는 브뤼셀 그리폰,

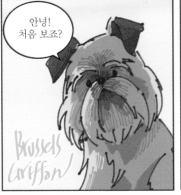

안녕! 처음 보죠?

Brussels Griffon

쁘띠 브라방콩을 꼽을 수 있으며

처음 보지만 낯설지 않은 이 기분.

Petit Brabancon

지금은 사라진 견종 차이니즈 하파독과의 연관성도 발견된다.

난 페키니즈의 조상이기도 하오.

Chinese Happa Dog

퍼그라는 이름의 유래는, 먼저 생김새와 관련된 설로

둥글고 큰 머리

깊은 주름

눌린 코

마치 주먹 쥔 손을 닮았다 하여 라틴어로 주먹을 뜻하는 '푸그누스Pugnus'에서 비롯되었다는 설이 있으며,

Pugnus

중국어로 '코를 골며 자는 임금님'을 뜻하는 '파쿠顧向'에서 왔다는 설, 혹은 퍼그몽키(pug monkey)라 불리는 마모셋 원숭이를 닮아 'pug'로 불렸다는 설도 있다.

또한 18세기 영어에서 pug에는 '다정하게 사랑하는 것'이라는 의미가 있었다고 하니

개성 있는 외모와 애교 많고 익살스러운 성격 때문에 이런 이름이 붙여진 듯하다.

누워있고도 싶고 놀고도 싶다~

얼굴의 주름이 한자 '왕王' 자를 닮아 중국 황실견으로 길러진 퍼그는

王

궁 밖으로의 유출이 엄격하게 금지되었으나

신성한 사자견을 궁 밖으로 데리고 나가는 놈은 사형에 처함!

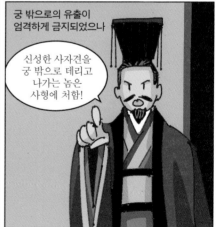

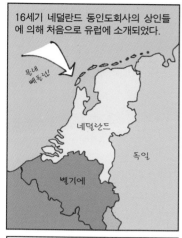

16세기 네덜란드 동인도회사의 상인들에 의해 처음으로 유럽에 소개되었다.

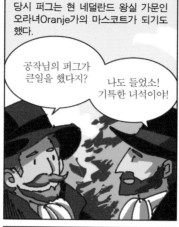

당시 퍼그는 현 네덜란드 왕실 가문인 오라녀Oranje가의 마스코트가 되기도 했다.

공작님의 퍼그가 큰일을 했다지?

나도 들었소! 기특한 녀석이야!

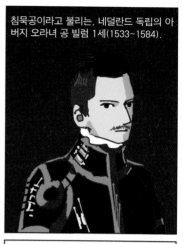

침묵공이라고 불리는, 네덜란드 독립의 아버지 오라녀 공 빌럼 1세(1533~1584).

그는 '폼페이'라는 퍼그를 키우고 있었는데,

밖에서 야영하신다니 주인님들 지켜드리자!

어느 날 밤 폼페이가 뛰어들어와 빌럼 1세를 깨웠고

주인님! 어서 일어나요! 위험해!!

그 덕분에 스페인 암살자들로부터 목숨을 건질 수 있었다.

크윽! 깼잖아! 저 망할 못생긴 개 때문에…!

일단 도망갑시다!

이 일을 계기로 퍼그는 네덜란드 귀족들 사이에서 사랑을 받게 되었다!

두 둥一!!

빌럼 1세는 그 후 혁명을 이끌어 네덜란드 공화국을 세우는 데 성공하여 초대 총독으로 부임했고,

오라녀가를 상징하는 오렌지색과 함께 퍼그는 네덜란드 왕가의 마스코트가 되었다.

유럽에 건너와서도 여전히 난 킹스독!

1689년 빌럼 3세(윌리엄 3세)와 메리 2세가 공동으로 영국 왕위에 올랐을 때

빌럼 3세가 오라녀가를 상징하는 오렌지색 리본을 맨 여러 마리의 퍼그를 영국에 데려감으로써

퍼그는 정치·종교적 상징까지 띠게 되었다.

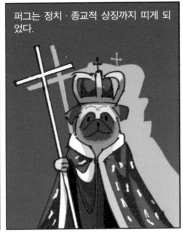

당시 영국에서는 킹 찰스 스패니얼이 인기가 높았는데

훗. 영국 최고의 미인견은 나야, 나!

퍼그가 그 인기를 제치고 부유층의 사랑을 독차지했다.

스패니얼의 유전자에 들어 있는 눌린 얼굴도 이 시기에 퍼그의 영향을 받은 것이라고 한다.

고조할아버지가 잘나가던 미스터 퍼그였대요!

18세기에는 유럽 전역으로 인기가 퍼져 나갔고

마리 앙투아네트도 루이 16세와 결혼하기 전 퍼그를 애지중지 길렀으나

안녕, 몹스! 오늘도 넌 귀엽구나!

오스트리아 물건은 프랑스 국경을 넘을 수 없다는 관례 때문에 몹스와 생이별을 하며 매우 슬퍼했다고 한다.

몹스야…

주인님…

나폴레옹의 아내 조세핀도 '포춘'이라는 퍼그를 키웠는데

프랑스 혁명으로 투옥됐을 때 이 퍼그가 유일하게 허용된 방문자로서

가족에게 비밀 메시지를 전하는 전령의 역할을 수행했으며,

목걸이 밑에 편지를 숨겼으니 잘 전해주렴….

네! 저만 믿으세요!

항상 조세핀을 독차지하여 나폴레옹에게는 성가신 존재였다고 한다.

왈왈왈! 으르르르릉! 저리 가!

한편 이탈리아에서 퍼그는 마부와 같은 옷을 입고 마차에 동승하기도 하고,

나는 마차의 마스코트!

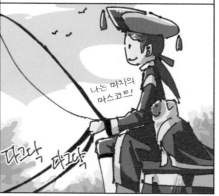

군대에서 경비와 추적 임무를 맡기도 했다.

유럽의 명화들을 살펴보면 당시 유럽에서의 퍼그의 인기를 엿볼 수 있다.

드루에, 〈개와 놀고 있는 드 베튄 후작의 아이들〉 1761

티소, 〈보트 위의 젊은 여인〉, 1870

동크트, 〈실비 드 라 뤼의 초상〉, 1810

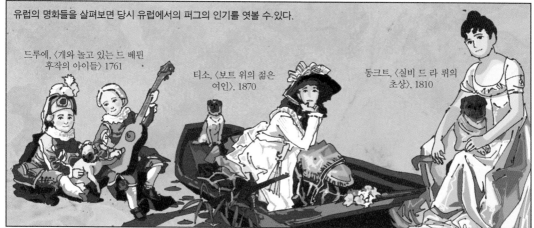

고야, 〈폰테호스 후작 부인의 초상〉, 1786

호가스, 〈화가와 그의 퍼그, 자화상〉, 1745

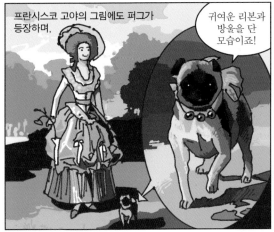

프란시스코 고야의 그림에도 퍼그가 등장하며,

귀여운 리본과 방울을 단 모습이죠!

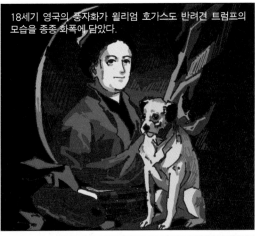

18세기 영국의 풍자화가 윌리엄 호가스도 반려견 트럼프의 모습을 종종 화폭에 담았다.

19세기 들어 퍼그는 영국의 빅토리아 여왕의 총애를 받으며 한층 번성하게 된다.

그림이나 엽서에 자주 등장하기도 하고,

인형으로도 제작되었죠!

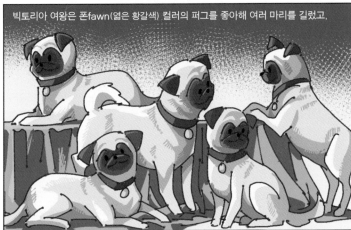

빅토리아 여왕은 폰fawn(옅은 황갈색) 컬러의 퍼그를 좋아해 여러 마리를 길렀고,

이들이 낳은 강아지를 왕실 가족들에게 선물하기도 했다.

이런 영향으로 19세기 후반까지는 폰 색의 퍼그가 대세였으나,

큰 리본은 우리의 머스트해브 아이템!

퍼그 마니아였던 영국의 귀족 레이디 브래시가 검은 퍼그를 소개하면서

중국을 여행하다 발견하여 데려왔다는 소문!

남북전쟁 이후 검은 퍼그가 인기를 얻으며 세계로 뻗어나가게 되었다.

세기의 로맨티스트 윈저공 또한 퍼그 사랑으로 유명하다.

윈저공과 심프슨 부인은 열한 마리의 퍼그와 함께 생활했고,

이 아이들은 모두 자식이나 다름없어요.

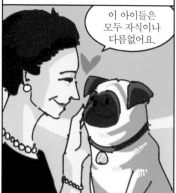

새빌로(런던의 유명 양복점 거리)의 재단사가 만든 최고급 울코트를 입었다.

신사의 품격이죠. 매너가 퍼그를 만든다!

공작부인은 퍼그 모티브의 장식품을 좋아했으며

침대 발치에는 자수로 만든 열한 개의 퍼그 모양 쿠션이 놓여 있었다.

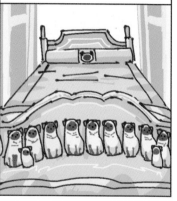

윈저공의 침실에서 항상 함께 지내던 '블랙다이아몬드'는 윈저공이 사망하기 2주 전 돌연히 집을 나갔는데

늦은 밤 윈저공이 생을 마감하기 전 침대맡으로 돌아와 마지막 작별을 했다고 한다.

다음 생에 또 만나요….

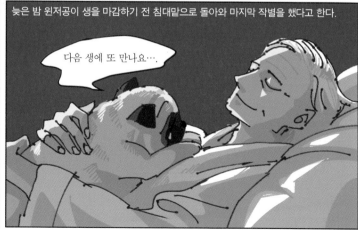

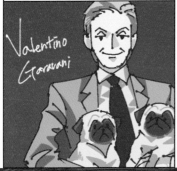

유명한 퍼그 바보는 또 있다. 이탈리아 패션의 황제, 디자이너 발렌티노 가라바니는 반려견 퍼그 '올리버'의 이름을 따 세컨드 브랜드를 론칭했다.

Valentino
Garavani

그의 퍼그들은 그들만을 위한 담당 집사는 물론,

퍼그 여러분,
식사 시간입니다.

여행에 늘 동행하기 위해 전용 차량이 있을 정도라고.

오늘은 어디로
가 볼까?

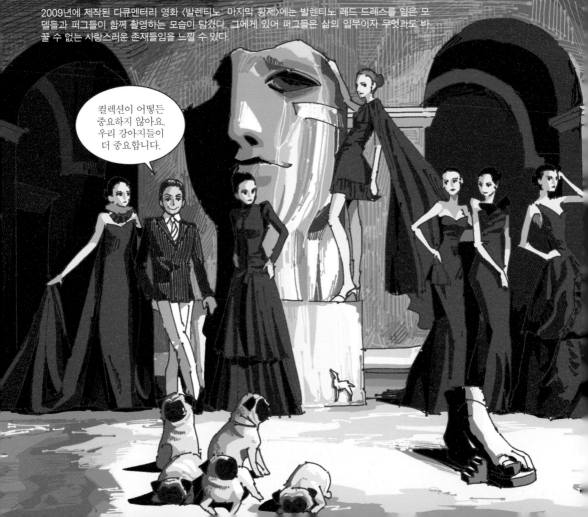

2009년에 제작된 다큐멘터리 영화 〈발렌티노: 마지막 황제〉에는 발렌티노 레드 드레스를 입은 모델들과 퍼그들이 함께 촬영하는 모습이 담겼다. 그에게 있어 퍼그들은 삶의 일부이자 무엇과도 바꿀 수 없는 사랑스러운 존재들임을 느낄 수 있다.

컬렉션이 어떻든
중요하지 않아요.
우리 강아지들이
더 중요합니다.

그런데 우리가 옛날에는 조금 다른 모습이었다는 것을 알고 있나요?

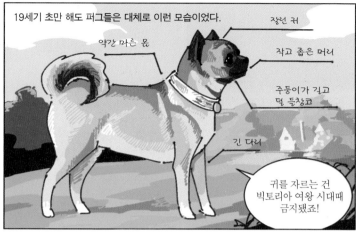

19세기 초만 해도 퍼그들은 대체로 이런 모습이었다.

잘린 귀

약간 마른 몸

작고 좁은 머리

주둥이가 길고 덜 들창코

긴 다리

귀를 자르는 건 빅토리아 여왕 시대때 금지됐죠!

당시 퍼그는 두 종류의 품종으로 나뉘었는데,

Willoughby Morison

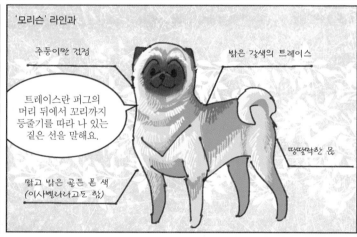

'모리슨' 라인과

주둥이만 검정

밝은 갈색의 트레이스

트레이스란 퍼그의 머리 뒤에서 꼬리까지 등줄기를 따라 나 있는 짙은 선을 말해요.

맑고 밝은 골든 폰 색 (이사벨라라고도 함)

땅딸막한 몸

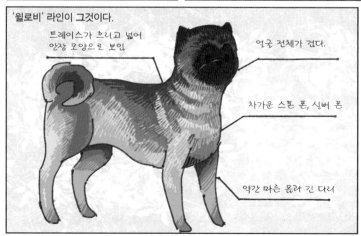

'윌로비' 라인이 그것이다.

트레이스가 흐리고 넓어 안장 모양으로 보임

얼굴 전체가 검다.

차가운 스톤 폰, 실버 폰

약간 마른 몸과 긴 다리

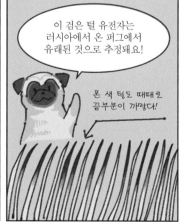

이 검은 털 유전자는 러시아에서 온 퍼그에서 유래된 것으로 추정돼요!

폰 색 털도 때때로 끝부분이 까맣다!

1960년 영·프 연합군이 베이징을 함락하여 황제의 별궁인 원명원을 약탈했을 때

우당탕!
쾅쾅!

좋은 건 다 갖고 가야지!

이때 퍼그와 페키니즈 타입의 개를 영국에 데려온 것을 계기로 퍼그의 모습이 극적으로 변화하기 시작한다.

하핫! 개도 갖고 간다!

HAHA HA HAHA HAHA

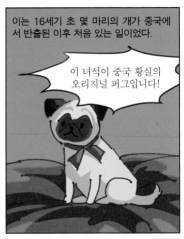

이는 16세기 초 몇 마리의 개가 중국에서 반출된 이후 처음 있는 일이었다.

이 녀석이 중국 황실의 오리지널 퍼그입니다!

바로 이 램과 모스라는 중국 순수 혈통의 퍼그 사이에서

클릭이라는 강아지가 태어났고

꼬물 꼬물

말하자면 귀한 혈통의 로열 베이비죠.

클릭이 윌로비와 모리슨 라인의 퍼그들과 교배되고 섞여 가면서

우리 퍼그도 클릭과 교배 시키고 싶소!

저도요! 최고의 사윗감 클릭!

나죠!
나죠!

점차 오늘날과 같은 짧은 주둥이와 땅딸막한 몸매를 갖게 되었다고 한다.

얼굴과 트레이스의 검은 면적이 넓은

따뜻한 폰 색의 모리슨 라인

지금은 두 라인을 구분하는 게 의미가 없어졌지만, 어느 라인이었는지 추정하는 건 가능해요!

차가운 실버 폰 색의 윌로비 라인

개성 있는 생김새와 독보적인 매력으로 어디서나 존재감을 과시하는 퍼그.

특히 〈맨 인 블랙〉의 에이전트 프랭크의 존재감이란!

영화 〈맨 인 블랙〉

경쾌하고 익살스러우며, 때로는 엉성한 행동으로 기쁨을 주는 매력덩어리.

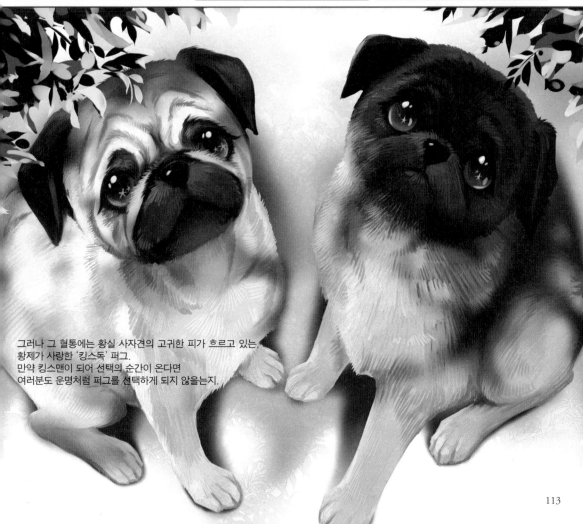

그러나 그 혈통에는 황실 사자견의 고귀한 피가 흐르고 있는,
황제가 사랑한 '킹스독' 퍼그.
만약 킹스맨이 되어 선택의 순간이 온다면
여러분도 운명처럼 퍼그를 선택하게 되지 않을는지.

113

성격 다정하며 침착하다. 후각이 우수하며 인내심도 뛰어남

추천 아파트/단독주택/전원주택

운동량 보통

유의 질병 외이염, 백내장, 척추디스크, 비만

털빠짐 많음. 장모와 단모종이 있음.

8

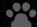

Dachshund
닥스훈트

핫도그라는 명칭을 탄생시킨 '소시지 개',
귀여운 닥스훈트는 긴 허리와 짧은 다리가 매력적인
'오소리 사냥개'였다

1900년대 초 뉴욕, 폴로 경기장 앞.

따끈한 닥스훈트 소시지 사세요~

닥스훈트 소시지?

프랑크 소시지의 애칭이죠. 빵에 끼워 먹는답니다.

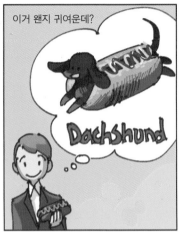

이거 왠지 귀여운데?

Dachshund

〈뉴욕 저널〉의 만화가였던 T. A. 도건은 이를 그림으로 그렸고

스펠링은 잘 모르겠으니 그냥 '핫도그'라고 쓰자!

Hot do

이때부터 소시지를 빵 사이에 끼운 이 음식이 핫도그로 불리게 되었다고 한다.

핫도그라는 명칭을 탄생시킨 '소시지 개', 귀여운 닥스훈트에 대해 알아보자!

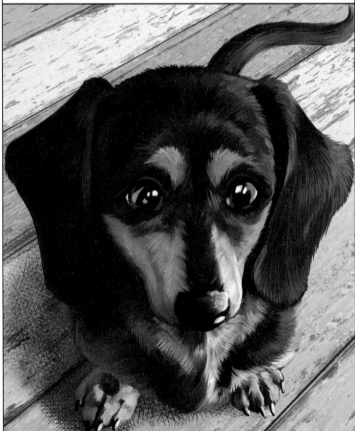

긴 몸통과 앙증맞은 짧은 다리!

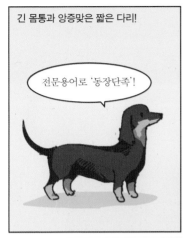

전문용어로 '동장단족'!

이 특징적인 몸체는 땅속에 있는 오소리 같은 동물을 사냥하기 좋은 조건으로,

닥스훈트는 독일어로 '오소리 개'라는 뜻이다.

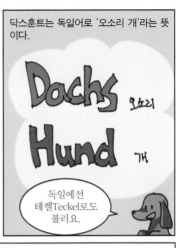

Dochs 오소리
Hund 개

독일에선 테켈Teckel로도 불러요.

고대 이집트의 그림에 닥스훈트와 닮은 개가 그려져 있어 고대 이집트에서 기원한 견종이라는 주장도 있지만

18~19세기 독일에서 좁은 굴에 들어가 움직이기 쉽도록 사냥개를 개량하는 과정에서 탄생한 견종으로 보는 것이 일반적이다.

얼굴과 몸통이 좁고 가늘고, 오소리 녀석들에게 쫄지 않을 만큼 용감하다구!

으르릉…

닥스훈트는 오소리뿐 아니라 여우, 족제비, 심지어 멧돼지까지 추적하는 용맹한 사냥개였는데,

거기! 멍!
서라! 멍!

두다다다

왈!

왈왈!

왈!

놓칠쏘냐!

그 독특하고 귀여운 생김새 덕분에 19세기부터 반려견으로 길러지기 시작했다.

소시지 개 혹은 위너(비엔나 소시지) 라는 귀여운 별칭으로 불렸죠!

그런데 이 귀여운 외모가 사실은 사냥에 매우 최적화된 조건이라는 것이다!

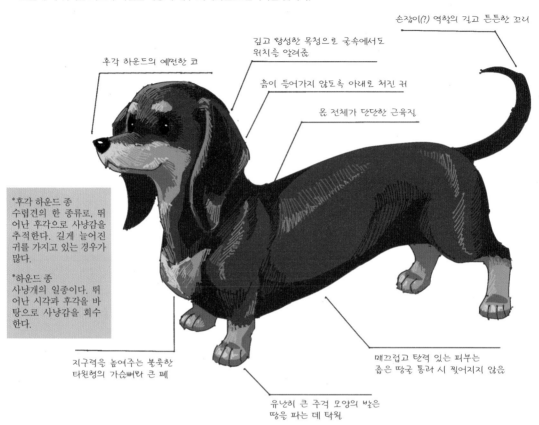

손잡이(?) 역할의 길고 튼튼한 꼬리

깊고 왕성한 목청으로 굴속에서도 위치를 알려줌

후각 하운드의 예민한 코

흙이 들어가지 않도록 아래로 처진 귀

몸 전체가 단단한 근육질

*후각 하운드 종
수렵견의 한 종류로, 뛰어난 후각으로 사냥감을 추적한다. 길게 늘어진 귀를 가지고 있는 경우가 많다.

*하운드 종
사냥개의 일종이다. 뛰어난 시각과 후각을 바탕으로 사냥감을 회수한다.

지구력을 높여주는 볼록한 타원형의 가슴뼈와 큰 폐

매끄럽고 탄력 있는 피부는 좁은 땅굴 통과 시 찢어지지 않음

유난히 큰 주걱 모양의 발은 땅을 파는 데 탁월

닥스훈트는 하운드 종 중 다리가 짧은 종을 택해 개량한 것으로

엄마, 난 왜 다리가 짧아?

엄마 아빠가 짧아서 그렇단다!

저먼 쇼트헤어드 포인터, 핀셔, 미니어처 프렌치 포인터, 세인트 휴버트 하운드, 바셋 하운드 등의 혈통이 섞인 것으로 추정된다.

특히 '허시퍼피'로 알려진 바셋 하운드가 큰 역할을 했을 거라고 하죠.

과거의 닥스훈트는 지금보다 사이즈가 컸으며, 사냥 목적에 따라 다양한 크기로 길러졌다.

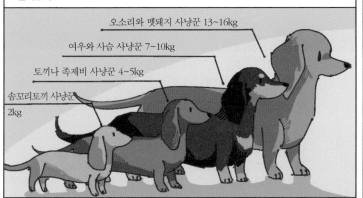

오소리와 멧돼지 사냥꾼 13~16kg

여우와 사슴 사냥꾼 7~10kg

토끼나 족제비 사냥꾼 4~5kg

솜꼬리토끼 사냥꾼
2kg

그리고 기존의 스무드 코트에 더해 두 가지 코트가 더 생겨났다.

닥스훈트는 털의 종류에 따라 특성이 조금씩 달라!

거슬러 올라가면 조상님들 종이 다르거든.

닥친소 해볼까?

스무드 헤어드(단모)

난 사람을 잘 따라요. 명랑하고 활발하고 밝은 성격이 특징이죠!

롱 헤어드(장모)

제 조상에는 스패니얼이 있답니다. 전 온화하고 부드러우며 얌전하고 응석 부리는 걸 좋아해요.

와이어 헤어드(강모)

나에게는 슈나우저와 테리어의 피가 흐르고 있지. 개구쟁이에 호기심이 왕성하고 장난치기를 좋아해.

하지만 닥스훈트는 긴 허리 탓에 척추 디스크가 문제 되기 쉬운데

디스크가 심해지면 하반신 마비로 이어지기도해요.

살이 찌기 쉬운 체질이므로 비만이 되지 않게 주의를 기울여야 한다.

찹찹찹 찹찹찹

반대로 너무 말라도 디스크가 올 수 있으니 적절한 식사와 운동을 병행하는 게 중요!

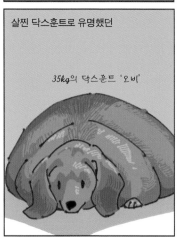

살찐 닥스훈트로 유명했던

35kg의 닥스훈트 '오비'

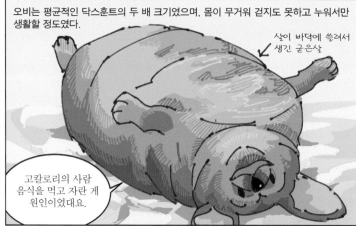

오비는 평균적인 닥스훈트의 두 배 크기였으며, 몸이 무거워 걷지도 못하고 누워서만 생활할 정도였다.

살이 바닥에 쓸려서 생긴 굳은살

고칼로리의 사람 음식을 먹고 자란 게 원인이었대요.

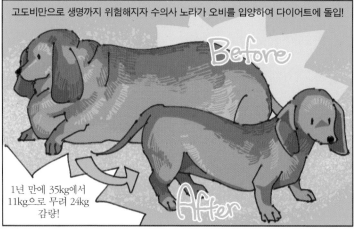

고도비만으로 생명까지 위험해지자 수의사 노라가 오비를 입양하여 다이어트에 돌입!

Before

After

1년 만에 35kg에서 11kg으로 무려 24kg 감량!

고도비만으로 다이어트를 결심하는 많은 이들이 오비를 보고 힘을 얻었다.

건강을 위해 같이 노력해요!

이 그림을 본 적이 있는지?

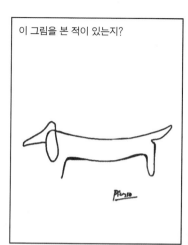

이 유명한 라인 드로잉은 피카소가 그의 반려견 럼프를 그린 것이다.

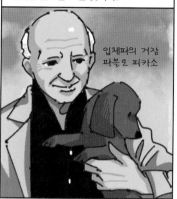

입체파의 거장 파블로 피카소

원래 럼프는 피카소의 친구 던컨이 기르던 닥스훈트였는데

포토저널리스트 데이비드 더글러스 던컨

던컨의 다른 반려견인 아프간하운드에게 심한 질투를 받았다.

야, 숏다리! 요롱이!

빡!

깻…

오랫동안 피카소 곁에서 그의 사생활과 예술 활동을 기록해온 던컨은

호오… 이렇게?

네네.

한번은 럼프를 데리고 피카소를 방문했다.

럼프는 마치 지상낙원이라도 발견한 듯 그곳을 좋아했고

피카소 할아버지네 짱 좋다!

피카소도 럼프가 무척 마음에 들었다.

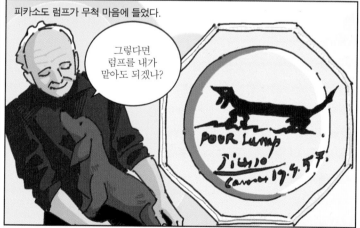

그렇다면 럼프를 내가 맡아도 되겠나?

POOR LUMP

피카소는 럼프를 각별히 아껴 자신의 작품들 곳곳에 그려 넣었는데

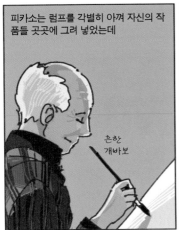

흔한
개바보

벨라스케스의 〈시녀들〉을 재해석한 작품에서는 무표정한 대형견 대신 활발한 럼프가 그려져 있다.

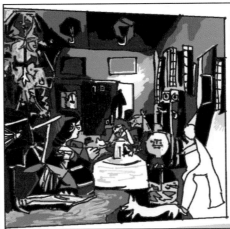

할아버지는 이 시리즈를 수십 장 그렸는데 종종 제가 등장하죠.

피카소는 언제 어디서나 늘 럼프와 함께했다.

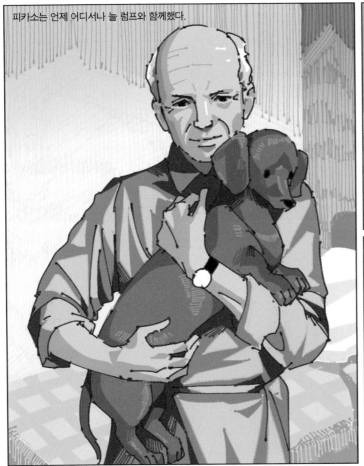

피카소와 럼프의 사진만을 모은 사진집이 출판되었을 정도.

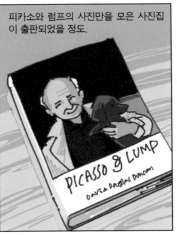

PICASSO & LUMP
DAVID DOUGLAS DUNCAN

럼프는 피카소가 93세의 나이로 타계하기 열흘 전, 17살의 나이로 세상을 떠났다고 한다.

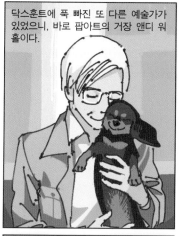

닥스훈트에 푹 빠진 또 다른 예술가가 있었으니, 바로 팝아트의 거장 앤디 워홀이다.

그는 반려견 '아치'와 어디든 동행했다. 이를테면 레스토랑이나

냅킨 아래에 숨겨 무릎 위에 앉혀놓은

스튜디오는 물론, 전시회와 인터뷰 장소에도 데리고 다녔다.

제 귀염둥이 아치입니다.

아치를 위해 런던 여행을 포기하기도 했으며

제겐 아치가 여행보다 더 중요해요.

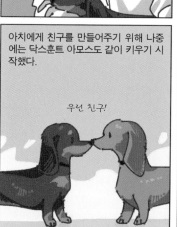

아치에게 친구를 만들어주기 위해 나중에는 닥스훈트 아모스도 같이 키우기 시작했다.

우린 친구!

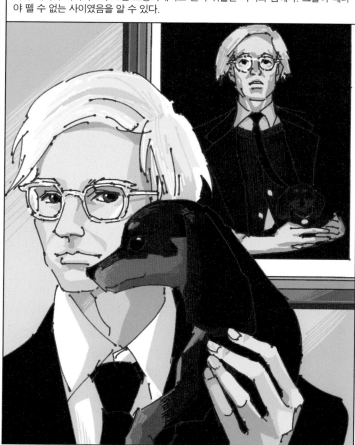

화가 제이미 와이어스가 그린 초상화에서도 앤디 워홀은 아치와 함께다. 그들이 떼려야 뗄 수 없는 사이였음을 알 수 있다.

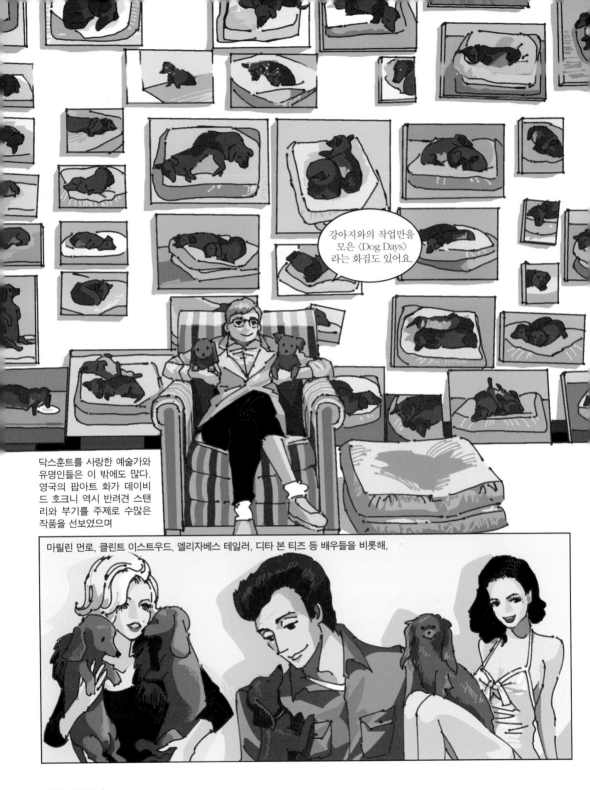

강아지와의 작업만을
모은 〈Dog Days〉
라는 화집도 있어요.

닥스훈트를 사랑한 예술가와
유명인들은 이 밖에도 많다.
영국의 팝아트 화가 데이비
드 호크니 역시 반려견 스탠
리와 부기를 주제로 수많은
작품을 선보였으며

마릴린 먼로, 클린트 이스트우드, 엘리자베스 테일러, 디타 본 티즈 등 배우들을 비롯해,

빅토리아 여왕, 링컨, 존 F. 케네디 등 저명한 인물들이 닥스훈트를 아꼈다.

이색적인 생김새로 많은 영감과 아이디어를 주는 닥스훈트.

이런 대회는 어떨까?

미국 오하이오주 신시내티의 맥주 축제 '옥토버페스트 친치나티'에서는 매년 이색 달리기 대회가 열리는데,

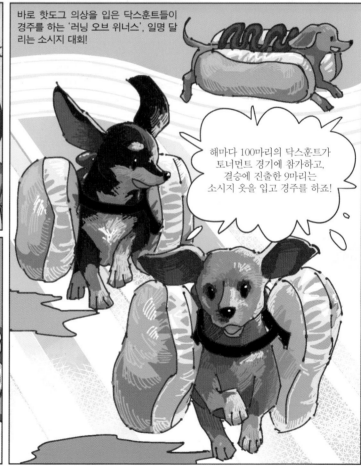

바로 핫도그 의상을 입은 닥스훈트들이 경주를 하는 '러닝 오브 위너스', 일명 달리는 소시지 대회!

해마다 100마리의 닥스훈트가 토너먼트 경기에 참가하고, 결승에 진출한 9마리는 소시지 옷을 입고 경주를 하죠!

125

이처럼 닥스훈트는 유능한 사냥개인 동시에 특별한 외모로 이목을 끌어왔고

특히 예술인들의 사랑을 한몸에 받으며 다양한 매체에 등장해 존재감을 뽐냈다.

〈토이 스토리〉의 스프링 강아지 슬링키 기억 나죠?

저 귀여움 실화!?

통통거리는 귀여운 발걸음만으로도 행복을 가져다 주는 닥스훈트.

통!

통!

통!

그들이 예술가들의 뮤즈가 될 수 있었던 것은

오늘은 나를 그려보면 어떻겠느냐?

우아하고도 깜찍 발랄한 생김새와 더불어

엄청 예쁜데 짧아서 귀여운

똑똑한 지능과 다정한 성격으로

아유~ 또 물감을 흘리셨네!

그들의 곁에서 최고의 친구가 되어주었기 때문 아닐까?

여길 좀 더 단순하게 해볼까?

좋아! 난 찬성!

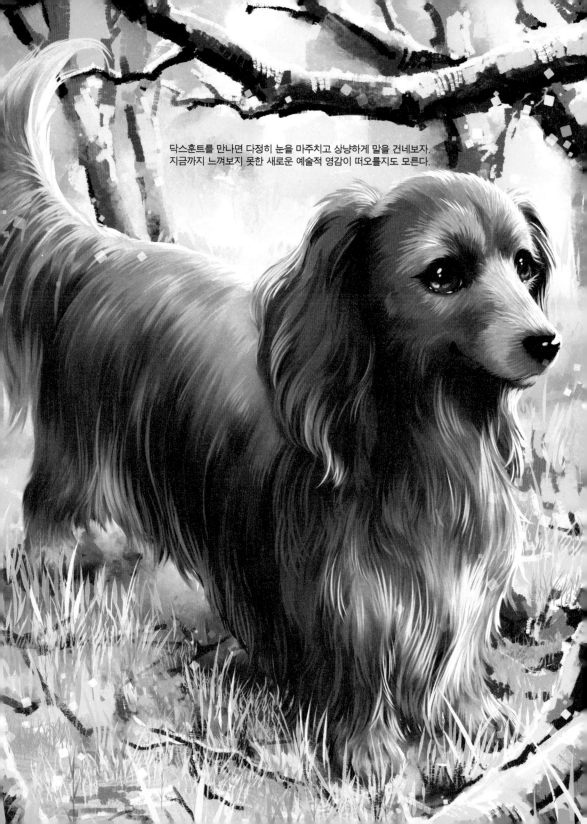

닥스훈트를 만나면 다정히 눈을 마주치고 상냥하게 말을 건네보자.
지금까지 느껴보지 못한 새로운 예술적 영감이 떠오를지도 모른다.

성격 기민하고 혈기왕성하고 우호적이고 명랑함

추천 아파트/단독주택/전원주택

운동량 **보통**

유의 질병 백내장, 심장병, 당뇨, 방광염, 간질

털빠짐 **적음**

9

Schnauzer
슈나우저

입가에 난 덥수룩한 털 때문에 독일어로
'수염'이라는 뜻을 가진 슈나우저는
귀여운 얼굴과 함께 듬직한 성격이 매력적이다.

일명 '3대 악마견' 중 하나로, 넘치는 에너지를 지닌 슈나우저.

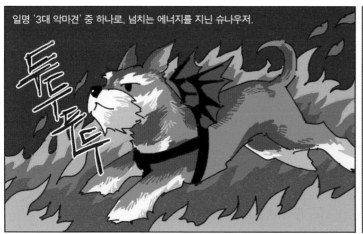

하지만 그건 슈나우저의 성격을 이해하지 못해서 생긴 오해예요.

워낙 호기심이 많은 데다 충성심이 강해

말씀만 하시죠!

뭐든지 합니다!

실은 혈기왕성하고 스마트한 일꾼, 슈나우저에 대해 알아보도록 하자!

아무런 자극이 없는 채 집에만 있다 보니 말썽을 부리게 되는 것.

할 일도 없으니 바닥을 다 뜯어드리자!

지이익ㅡ!

*사역견-충실함과 뛰어난 지능·후각·청각 등을
이용하여 인간에게 도움이 되도록 훈련한 개

슈나우저는 15세기부터 독일 바이에른 지방에서
사역견으로 길러졌다.

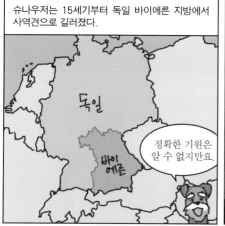

정확한 기원은
알 수 없지만요.

19세기 후반까지는 슈나우저가 아닌 '와이어 헤어드 핀셔'라고 불렸는데

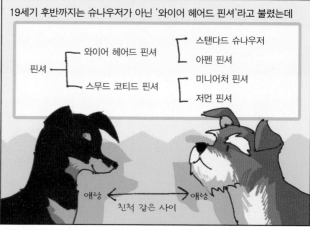

핀셔 ─┬─ 와이어 헤어드 핀셔 ─┬─ 스탠다드 슈나우저
 │ └─ 아펜 핀셔
 └─ 스무드 코티드 핀셔 ─┬─ 미니어처 핀셔
 └─ 저먼 핀셔

애칭 ← 친척 같은 사이 → 애칭

1897년 열린 도그쇼에서 우수한 성적으
로 수상한 개가 슈나우저라고 불리면서
부터 이 명칭이 정착되었다.

슈나우저란 독일어로,

Schnauze

동물의 주둥이를
가리키는 단어에서
유래된 것으로

독특한 수염이 난 주둥이 때문에 붙여진
이름이다.

슈나우저의 조상에는 핀셔, 울프 스피츠, 푸들 등 여러 혈통의 견종들이 섞여 있는 것으로 추정된다.

Wolf SPitz Pinscher Poodle

슈나우저는 크기에 따라 세 종류로 나뉜다.

내가 오리지널인 스탠다드 슈나우저.

스탠다드를 좀 더 작게 개량한 미니어처 슈나우저!

마지막으로 스탠다드를 크게 개량한 자이언트! 차례로 살펴볼까요?

성격이 좋고 활발하며, 솔직하고 주의 깊다.
아이들에게 상냥하고 가족에게 헌신적이다.
자존심이 강하며, 에너지 넘치는 어린아이 같은 성향.

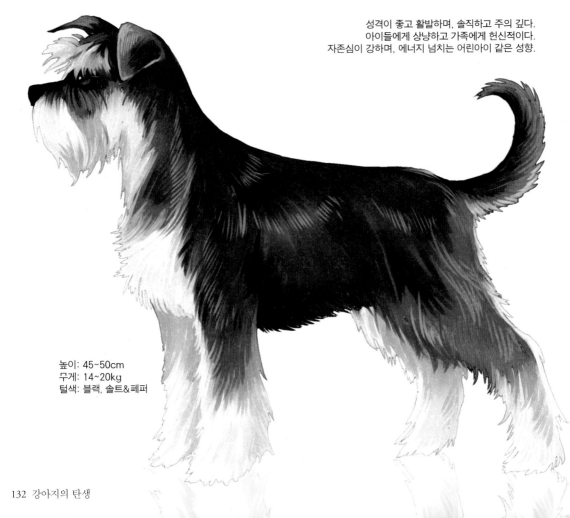

높이: 45~50cm
무게: 14~20kg
털색: 블랙, 솔트&페퍼

슈나우저는 가축을 지키고 돌보는 것은 물론, 집을 지키고 해충을 퇴치하는가 하면

게다가 너무 많은
식량이나 공간이
필요치 않은
딱 좋은 크기의
일꾼이었죠.

짐수레를 끌기도 하고

심지어 아이를 돌보는 등 농장 생활 전반에 걸쳐 꼭 필요한 존재였다.

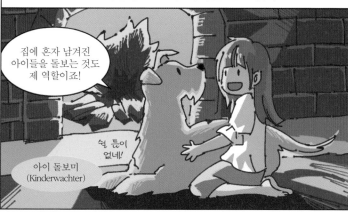

집에 혼자 남겨진
아이들을 돌보는 것도
제 역할이죠!

쉴 틈이
없네!

아이 돌보미
(Kinderwachter)

1차 세계대전이 일어나자 농장에서 일하던 슈나우저들은
경비견, 통신견, 구조견 등 군견으로 활동했고,

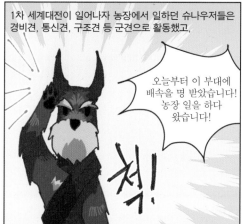

오늘부터 이 부대에
배속을 명 받았습니다!
농장 일을 하다
왔습니다!

척!

적십자에 소속되어 위험천만한 전장에서 전령 역할을 하기도 했다.

전쟁이 끝난 후에는 서민들 사이에 인기를 끌었던 쥐 사냥 게임에서 두각을 드러냈는데

잡아라, 잡아!

와— 와—

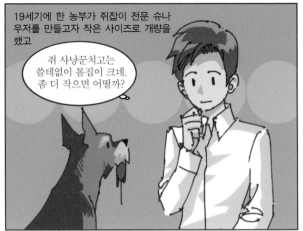

19세기에 한 농부가 쥐잡이 전문 슈나우저를 만들고자 작은 사이즈로 개량을 했고

쥐 사냥꾼치고는 쓸데없이 몸집이 크네. 좀 더 작으면 어떨까?

이들이 미니어처 슈나우저(츠베르그 슈나우저)로 이어지게 되었다. 슈나우저 세 종류 가운데 가장 인기가 많다. 낯선 사람이나 무례한 사람에게는 마음을 허락하지 않지만 한번 마음을 열면 매우 우호적이다.

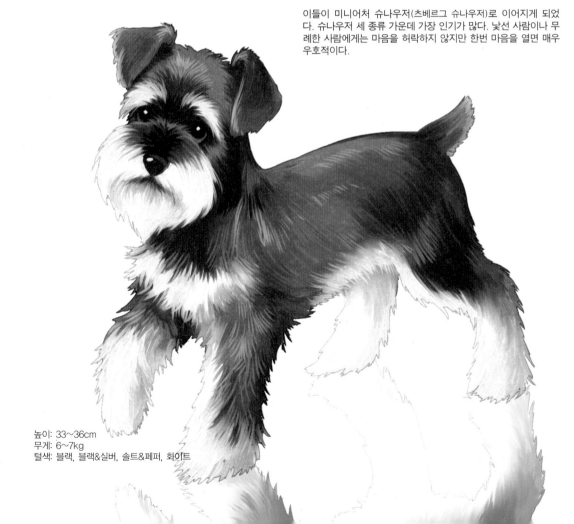

높이: 33~36cm
무게: 6~7kg
털색: 블랙, 블랙&실버, 솔트&페퍼, 화이트

미니어처는 스탠다드 슈나우저에 아펜핀셔, 또는

흔하진 않지만 슈나우저와 사촌간이죠.

작은 푸들이나 포메라니안이 섞인 것으로 추정된다.

안뇽!

커엽커엽 유전자 닮댕!

기록에 남아 있는 최초의 미니어처 슈나우저는 핀델이라는 암컷이다.

1888년에 태어난 88년생이죠.

단단한 근육질 몸매로 크기에 비해 무거운 편이며

어이쿠!

묵직—

매우 밝고 똑똑하며, 소형견으로서 매력적인 특징을 갖추고 있다.

왕왕!

같이 놀자! 물어 올게, 던져 줘!

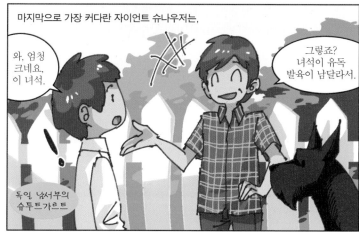

마지막으로 가장 커다란 자이언트 슈나우저는,

와, 엄청 크네요, 이 녀석.

그렇죠? 녀석이 유독 발육이 남달라서.

독일 남서부의 슈투트가르트

소를 돌보는 목우견으로는 이 녀석처럼 덩치가 크면 더 좋겠는걸?

*바이에른과 뷔르템베르크는 뮌헨과 슈투트가르트
가 속해 있는 독일 남부 지역이다.

그리하여 그 지역의 큰 개들끼리 교배하여 튼실하고 강력한 자이언트 슈나우
저가 탄생하게 되었다.

자이언트의 아빠 후보들
그레이트 데인 + 부비에 데 플랑드르 + 포인터

뮌헨에서 많이
태어나 '뮌헤너'
라고도 불렸어요!

주로 바이에른과
뷔르템베르크 지역에서
널리 길러졌죠.*

Münchener

리젠 슈나우저라고도 불리는 자이언트 슈나우저.

냉철하고 총명하며 용감하고 책임감이 강하다.
감각이 예민하며, 영역 의식이 강하고
방어 본능도 투철하다.
가족에 대한 애정이 깊다.

높이: 60~70cm
무게: 29~41kg
털색: 블랙, 솔트&페퍼

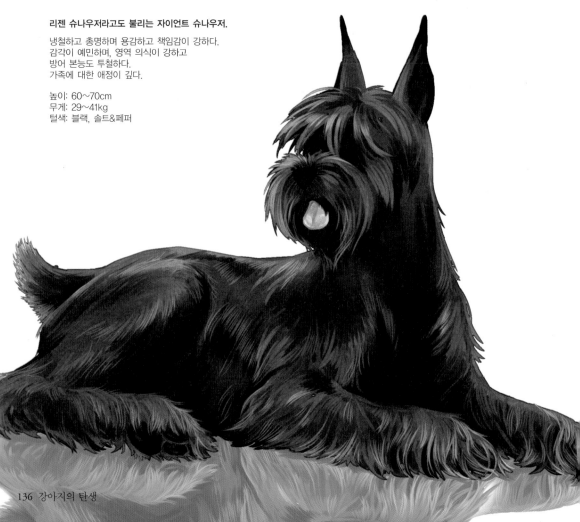

자이언트 슈나우저는 강한 뼈대와 근육, 그리고 기후변화에 강한 조밀한 털을 지녔으며

소떼도 몰 수 있을 만큼 우린 강인하죠! 날씨와 병에 대한 저항력도 강하답니다!

두두

두두

농사와 목축은 물론 정육점과 사육장, 양조장 등에서 경비견으로 쓰였다.

당신의 안전을 책임집니다.

-자이언트 슈나우저

특히 경찰견과 군견으로 전쟁에서도 활약했다.

빠

밤

하지만 전쟁 중에 너무 많이 희생되어 멸종 위기에 처할 뻔도 했어요.

우울...

현재도 경찰견, 마약탐지견, 폭발물탐지견, 구조견으로 활동하고 있으며

두

둥

내가 유능한 게 하루 이틀도 아니고 뭐 새삼스럽게.

여전히 독일에서는 저먼 셰퍼드와 함께 사역견으로 인기가 좋다.

또한 성격이 좋고 온화하여 큰 몸집에도 불구하고 가정에서 기르기에 적합하다.

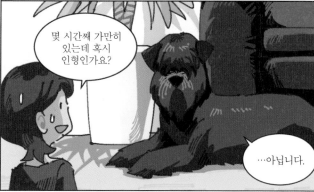

몇 시간째 가만히 있는데 혹시 인형인가요?

...아닙니다.

슈나우저는 독일의 오래된 견종인 만큼 우표에 등장하기도 한다.

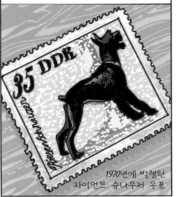

1970년에 발행된 자이언트 슈나우저 우표

독일 바이에른주 태생의 화가 알브레히트 뒤러도 12년 동안 슈나우저를 길렀다고 하며

슈투트가르트에 있는 동상에서도 슈나우저의 모습을 찾아볼 수 있다.

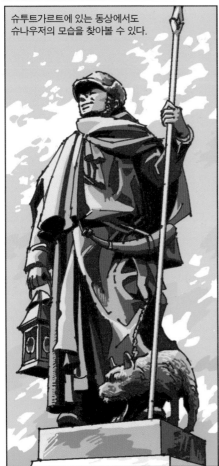

또 디즈니의 인기 애니메이션 〈레이디와 트럼프〉의 주인공도 슈나우저이며,

국내 모바일게임 팔라독도 슈나우저에서 영감을 얻어 캐릭터를 디자인했다고 한다.

슈나우저와 관련한 일화도 많다. 2015년 미국 아이오와주의 낸시 프랑크는 암 수술을 앞두고 병원에 입원해 있었는데

어느 날 밤, 집에 있던 반려견 시시가 사라져버리고 말았다.

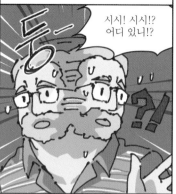

시시! 시시!? 어디 있니!?

시시를 백방으로 찾던 남편 데일은 경찰과 동물보호소에 신고를 했는데

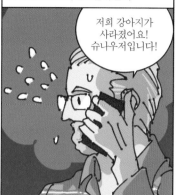

저희 강아지가 사라졌어요! 슈나우저입니다!

다음 날 아침 시시를 발견한 사람은 낸시가 입원한 병원의 경비원이었다!

웬 개가 들어왔지?

네? 시시가요!? 병원은 한 번도 가본 적이 없는데?

여기 있어요! 목걸이에 이름이!

병원은 집에서 4킬로미터가 넘게 떨어져 있었는데

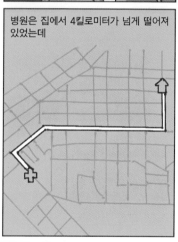

유일한 단서라면 낸시의 직장이 병원 근처였다는 것이었다.

뒷좌석에 시시를 태우고 아내를 직장까지 데려다 준 적이 있어요. 걸어온 적은 없고요.

병원 측은 투병 중인 엄마가 보고 싶어 고생 끝에 찾아온 시시를 위해 특별히 10분간의 면회를 허락해주었다고.

엄마~!! 보고 싶었어!

한편 호주 멜버른의 로얄 아동병원에는 닥터가 아닌 '독터Dog-tor'로 불리는 중요한 스테프기 있다.

그의 이름은 랄프. 랄프는 매주 월요일에 담당 환자들을 만나러 출근하는데

월요일이군! 아이들을 만나러 가볼까!

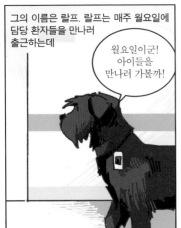

그의 임무는 바로 병원에 있는 아이들을 데리고 산책을 하는 것!

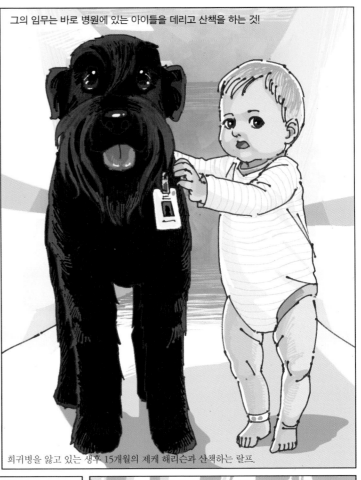

희귀병을 앓고 있는 생후 15개월의 제케 해리슨과 산책하는 랄프.

신장 종양 제거 수술을 받은 클레어가 수술 후 5일 만에 산책에 나설 때도 랄프와 함께였다.

랄프 선생님! 산책 가요!

후훗, 그러자!

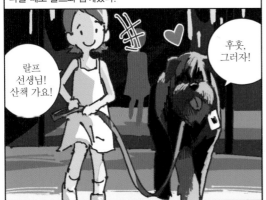

랄프는 어린 환자들이 견디기 힘든 치료를 받을 때 곁에서 용기를 불어넣어주는 역할도 하고 있다고 한다.

내가 곁에 있을 테니 조금만 힘을 내렴!

또 다른 놀라운 슈나우저는, 주인의 여행가방 속에 몰래 들어가 홍콩에서 일본까지 따라간 이 녀석. 하지만 입국은 불가능해 다시 홍콩으로 돌려보내졌죠. 계획은 완벽했건만.

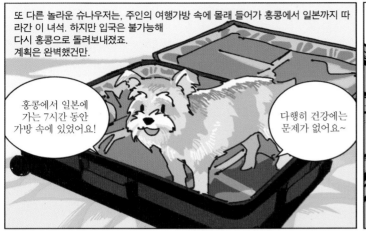

홍콩에서 일본에 가는 7시간 동안 가방 속에 있었어요!

다행히 건강에는 문제가 없어요~

이거 놔~ 따라갈거야아아! 싫단 말이야아아아~!

한편 2년 만에 만난 주인을 보고 너무 기쁜 나머지,

엄마 진짜로 다신 못보는 줄알았다구 금방 온다며 이렇게 늦게오면 어떡해 너무 좋아 행복해 엉엉엉

그만 기절하고 말았던

까무룩 털썩!

슈나우저 캐시도 화제가 되었다.

아이고 놀랐잖아. 그렇게 기뻤어?

캐시 입장에선 14년 동안 떨어져 있었던 것과 다름없다고한다.

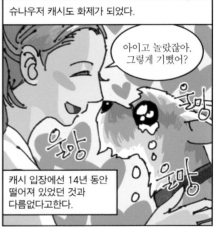

이처럼 슈나우저는 '인간의 두뇌를 가진 개'라고 불릴 정도로

똑똑하고 상냥하며 애정이 넘치는,

마치 사람과 함께 있는 듯한 착각을 불러 일으키는 매력적인 친구다.

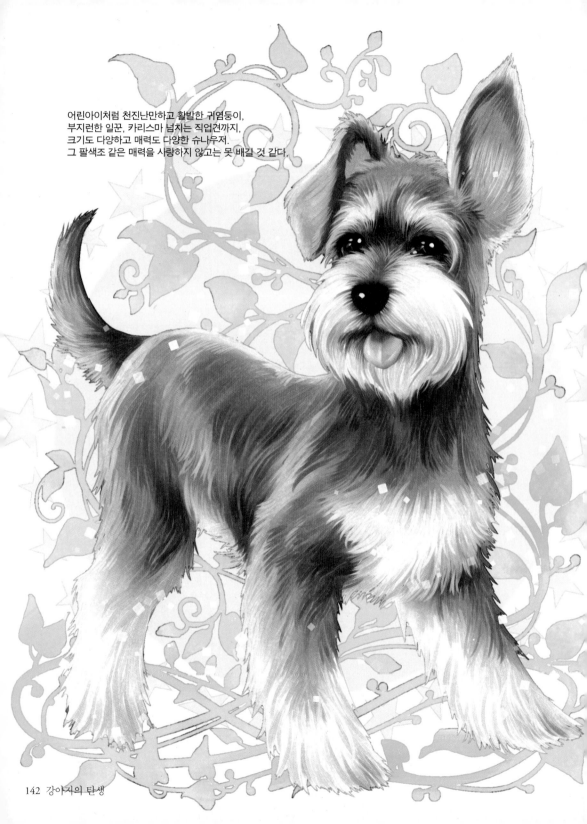

어린아이처럼 천진난만하고 활발한 귀염둥이,
부지런한 일꾼, 카리스마 넘치는 직업견까지,
크기도 다양하고 매력도 다양한 슈나우저.
그 팔색조 같은 매력을 사랑하지 않고는 못 배길 것 같다.

강아지 피로는 마사지로 풀어주세요

강아지는 식사시간이나 산책시간 등 모든 일상을 주인의 패턴에 맞추고 있으며,
가족과 집을 지키기 위해 항상 긴장하고 있어서 근육이 뭉쳐 있는 경우가 많다.
정기적인 마사지로 피로도 풀어주고 기분전환도 시켜주자.

피로 회복과 위장에 좋은 등 마사지

1. '엎드려' 자세를 시키고 강아지 뒤쪽으로 간다.
2. 앞다리 허벅지 연장선에 해당하는 등뼈 옆에 엄지를 댄다.
3. 엄지를 수직으로 대고 2초 정도 힘을 준다.
 머리에서 꼬리 방향으로 지압을 해나간다.

등뼈를
누르지 않도록 주의!

전신이 편안해지는 귀 마사지

1. 강아지를 편안히 눕히고 귀 안쪽을 엄지와 검지로
 부드럽게 잡는다.
2. 힘을 주며 귀 끝부분을 향해 손가락을 미끄러뜨리듯
 마사지 해준다.
3. 만지는 위치를 조금씩 바꿔 가며 5회 정도 반복한다.

문질문질 배 마사지

1. 강아지를 옆으로 눕힌 후 왼손으로 강아지의 배를 잡는다.
2. 오른손으로 등을 받친 다음 힘을 빼고 1분 정도 주물러준다.
 대형견은 자세를 바꾸어 반대 방향도 주물러 준다.
3. 민감한 부분이니 손가락으로 배를 찌르지 않게
 부드럽고 조심스럽게

귀여운 안면 마사지

1. 왼손을 강아지의 턱에 대고 오른손 검지 마디를 사용해서
 코끝에서 머리를 향해 10회 정도 부드럽게 눌러준다.
2. 검지와 중지로 측두부에서 관자놀이, 귀 앞 근육 주변을
 원을 그리듯 1분간 마사지한다.
3. 오른손으로 머리를 누르고, 왼손 검지와 엄지로 턱을
 가볍게 잡고 원을 그리듯 1분간 마사지한다.

성격 **활발하고 낙천적인 성격을 갖고 있으며 영리하고 온순하며 애교가 많음**

추천 **단독주택/전원주택**

운동량 **많음**

유의 질병 **외이염, 백내장, 비만, 간질**

털빠짐 **많음**

10

Beagle
비글

만화 〈스누피〉의 모델로 유명한 비글은 타고난 추적능력을 갖춘
단호하고 날카로운 사냥꾼이다.
늘어진 귀와 눈을 치켜뜨고 쳐다보는 모습이 인상적이다.

〈피너츠〉의 주인공 찰리 브라운의 친구이자

변호사, 의사, 작가, 전투기 조종사.

나사의 마스코트로 달까지 다녀온

아폴로 10호의 사령선은 '찰리 브라운', 달 착륙선은 '스누피'로 불렸지요.

세상에서 가장 유명한 개 스누피!

가장 오래 연재된 만화로 기네스북에 등재되기도 했어요.

내가 바로 비글이랍니다!

거부할 수 없는 치명적인 에너지! 매력덩어리 비글.

'3대 악마견' 중 대장이라는 비글은 못 말리는 말썽꾸러기이기도 하지만

문을 다 부쉈다!
만세!

비글은 프랑스어로 '큰 소리로 울다'라는 뜻에서 왔어요!

사실은 매우 상냥하고 온순한 녀석들이다.

쓰담

쓰담

쓰담

사냥개 출신으로 활동량이 다른 개들보다 월등히 높고

슝!

슝!

슝!

보이지 않음

무리지어 사냥했던 습성 때문에 사교적인 성격을 가지고 있어

어제 잘 잠?

응! 근데 찰스가 감기래. 걱정이네.

배고픈데 뭐 먹지?

내일 문병 콜?

혼자 있으면 외로움을 잘 타 말썽을 일으키게 되는 것뿐.

시무룩—

최근 수많은 신조어가 생길 정도로 '비글'은 장난기와 활발함의 대명사로 통한다.

비글미

비글비글!

비글매력!

비글거리다

비글 형태의 하운드종은 2500년 전부터 존재한 것으로 여겨지는데

아주 오래전 영국 웨일즈에서 켈트족이 기르던 하운드를 비글의 기원으로 추정한다.

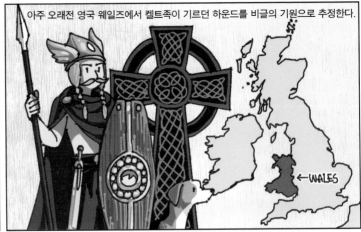

←WALES

로마인들은 영국에서 데려온 하운드를 자신들의 하운드와 교배시켜 사냥에 이용했으며

두 종을 교배시키니 더 빠르고 튼튼한 녀석이 태어났다네!

멍!!

BC 5세기경 고대 그리스 철학자이자 군사 지도자인 크세노폰이 쓴 논문에도 후각으로 토끼를 사냥하는 하운드가 등장한다.

쿵! 저쪽에서 토끼 냄새가!

좋아, 가자!

8세기에는 세인트 휴버트 하운드가 등장하고

초기 후각 하운드죠.

그로부터 탤벗 하운드가 만들어졌는데

이들은 후각은 뛰어났지만 빨리 달리지 못했기 때문에

저, 거기 서!

나 잡아봐라~

생―!

느릿느릿―

이를 개선하기 위해 그레이하운드와 교배시켜 주행 속도를 높였고

여기에 여러 타입의 하운드 종이 섞이면서 지금의 비글의 모습이 갖춰지게 되었다.

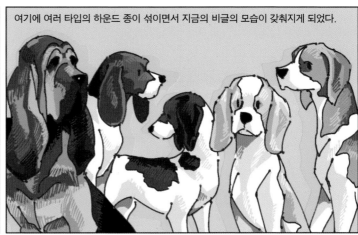

비글은 하운드 종 중에서도 작은 편으로,

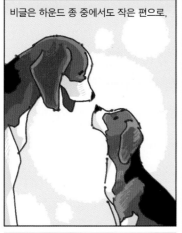

11세기 영국에서 귀족들의 여우 사냥에 동원되며 인기를 얻었고

14~17세기에는 주머니에 들어갈 만큼 작은 '포켓 비글'이 유행하기도 했다.

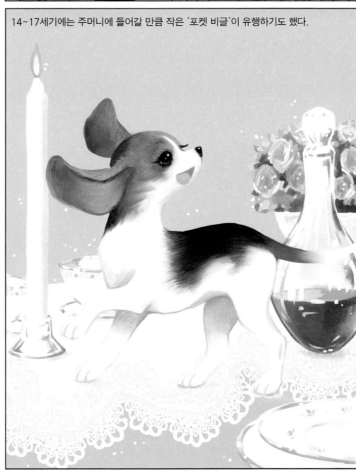

그러나 18세기 들어 여우 사냥을 위한 보다 큰 종들이 등장하고

서던 하운드와 노던 컨트리 비글

이들과 스태그 하운드 등 큰 종과의 교배로 탄생한 대형견 폭스 하운드가 인기를 끌면서

이름부터 프로 여우 사냥꾼 같지?

상대적으로 달리기가 느린 비글은 농장으로 밀려나게 되었다.

산토끼나 잡는 신세…

한때는 날렸는데.

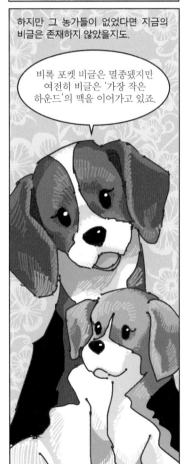

하지만 그 농가들이 없었다면 지금의 비글은 존재하지 않았을지도.

비록 포켓 비글은 멸종됐지만 여전히 비글은 '가장 작은 하운드'의 맥을 이어가고 있죠.

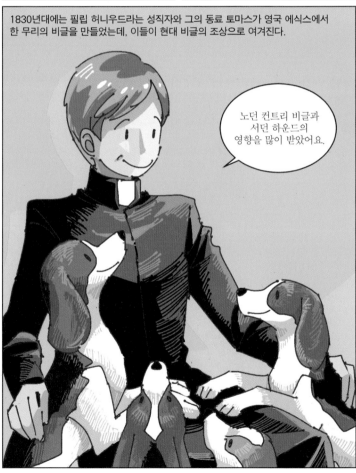

1830년대에는 필립 허니우드라는 성직자와 그의 동료 토마스가 영국 에식스에서 한 무리의 비글을 만들었는데, 이들이 현대 비글의 조상으로 여겨진다.

노던 컨트리 비글과 서던 하운드의 영향을 많이 받았어요.

얼마 후 네 종류의 비글이 생겨났고

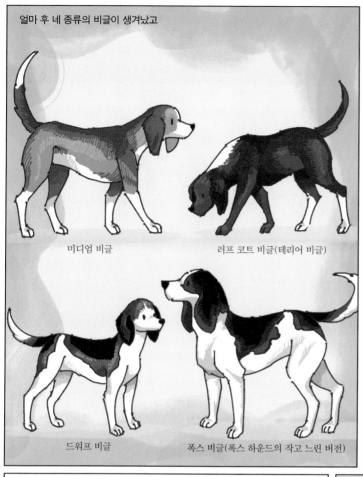

미디엄 비글

러프 코트 비글(테리어 비글)

드워프 비글

폭스 비글(폭스 하운드의 작고 느린 버전)

영국에서 미국으로 수출되면서

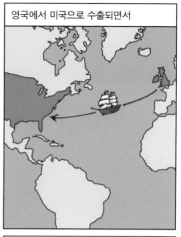

토끼 사냥을 위해 다시 조금 작게 개량되었다.

토끼 잡는 데 그리 클 필요는 없지!

사사샤샥 —

그중에서도 1880년대 뉴욕에서 등장한 '패치 비글'이 20세기 들어 유명해졌다.

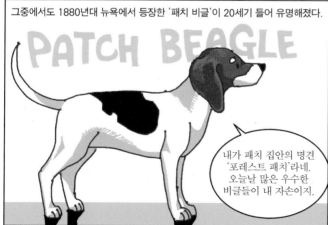

PATCH BEAGLE

내가 패치 집안의 명견 '포레스트 패치'라네. 오늘날 많은 우수한 비글들이 내 자손이지.

패치 라인의 비글들은 달리기 속도가 매우 빨랐던 데다가

슝 —!!

헉?!

혁! 저 속도 실화냐!

151

특징적인 털을 가지고 있어 오늘날까지 이 코트의 비글들을 '패치 비글'이라고 부르기도 한다.

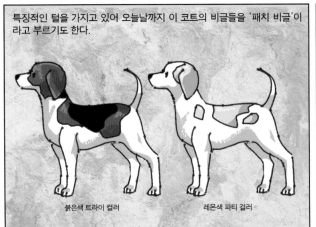

붉은색 트라이 컬러 레몬색 파티 컬러

여기서 잠시! 혹시 '후각 하운드'라는 말을 처음 들으셨나요?

하운드에는 두 종류가 있어요. 시각 하운드와 후각 하운드!

시각 하운드는 예리한 시야와 빠른 달리기로 사냥감을 좇고, 후각 하운드는 남겨진 냄새로 사냥감을 추적하죠!

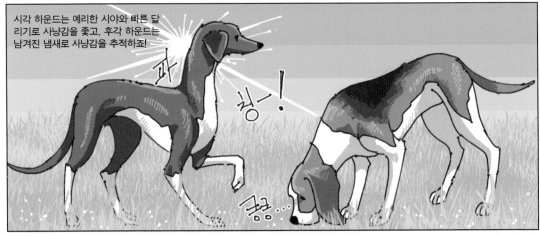

파
캉!
캉캉...

비글은 예민한 후각을 보유한 뛰어난 후각 하운드로,

쿵쿵! 20미터 아래에 뭔가 있군!

취미: 땅파기

퐉퐉

1에이커(약 1220평)의 들판에 쥐 한 마리를 풀어두고 가장 빨리 찾는 견종을 찾는 테스트에서 당당히 1위를 차지했다.

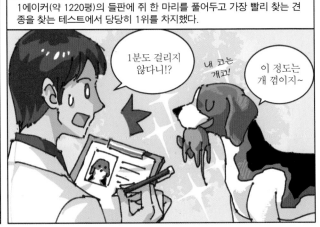

1분도 걸리지 않다니!?

내 코는 개코!

이 정도는 개 껌이지~

이렇듯 비글은 매우 놀라운 후각과 추적 능력을 지니고 있어

비글의 조상 가운데 블러드 하운드의 영향!

세계 각국에서 마약 탐지견, 폭발물 탐지견, 검역견으로 활약하고 있다.

탐지하면 그자리에 앉아요!

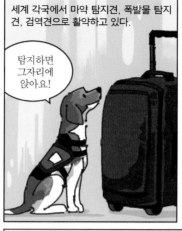

냄새를 맡고 추적하는 행위는 비글의 스트레스 해소에도 큰 도움이 된다!

다만 한번 빠지면 명령을 잘 듣지 않으니까 목줄 착용은 필수!

그러나 비글은 낯선 사람도 잘 따르는 순한 성격과 강한 인내심 때문에

안타깝게도 실험견으로도 많이 쓰이고 있는데

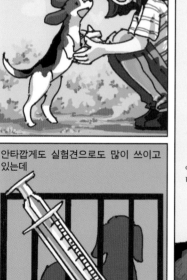

미국의 동물보호단체 ARME에서는 '비글 프리덤 프로젝트'를 통해 실험견으로 살던 비글들에게 제2의 새 인생을 선물하고 있다.

이 프로젝트로 네바다주의 실험실에 갇혀 있던 아홉 마리의 비글은 태어나 처음으로 실험실을 나와 햇볕을 쬐고 풀밭을 밟았다.

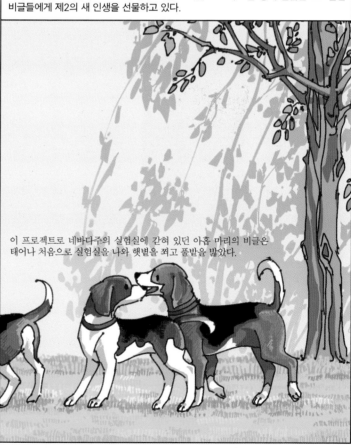

국내 비영리단체인 '동물과 함께 행복한 세상'에서도 안락사 위기에 놓인 열 마리의 실험견 비글들을 구조해 입양 프로젝트를 진행했다.

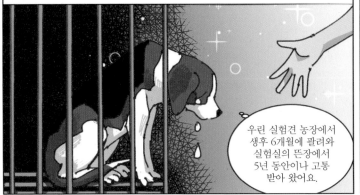

비글들은 천성적으로 사람을 좋아해 다가가면 꼬리를 흔들며 반겼지만

문이 열리자 벌벌 떨며 케이지를 혼자서 나오지도 못했는데

특히 첫 번째로 입양 간 태백이가 입양된 첫날 편히 자지 못하고 서서 조는 모습은 많은 이들을 가슴 아프게 했다.

국내에서 입양되지 못한 남은 여섯 마리는 비글 프리덤 프로젝트의 도움을 받아 미국으로 건너가

열 마리 모두 행복한 새 삶을 살고 있다고 한다.

하지만 이런 경우는 극히 드문 일로
국내 실험동물들은 사실상 거의 100
프로에 가깝게 안락사로 생을 마감한
다고 한다.

영국 실험동물 과학협회에서는 연구의 사례분석을 통해 이렇게 적고 있다.

실험동물을 입양해주는 것은 큰 도움이 된다.
이상반응을 보이지 않는 실험견을 입양 보내는 것은
동물과 사람, 그리고 연구에 엄청난 이익을 가져다주었다.

인간의 이기심으로 고통받고 있는 실험견들에게 우리가 조금만 관심을 갖는다면
그들이 고통받지 않고 행복한 삶을 살 수 있도록 충분히 도울 수 있을 것이다.

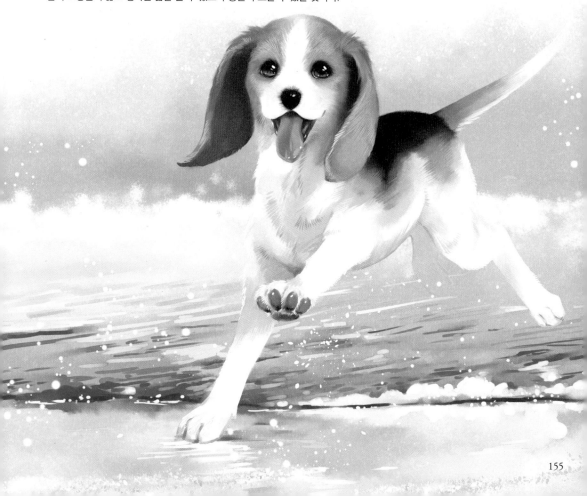

대표 비글 캐릭터 스누피 외에도 〈가필드〉의 오디, 〈월레스와 그로밋〉의 그로밋, 〈형사 가제트〉의 천재견 브레인, 〈캣츠앤독스〉의 루, 〈스머프〉의 퍼피, 〈언더독〉의 슈샤인 등등.

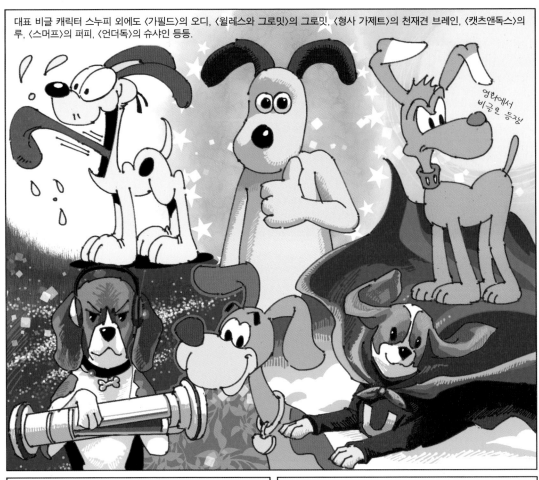

영화에서 비글은 등장!

어느 매체에서나 특유의 활달함과 인간미(?)를 뿜내는 비글!

밝고 에너지 넘치는 성격과 사람을 무조건적으로 따르는 모습이 오늘날 전 세계에서 비글이 사랑받는 이유가 아닐까.

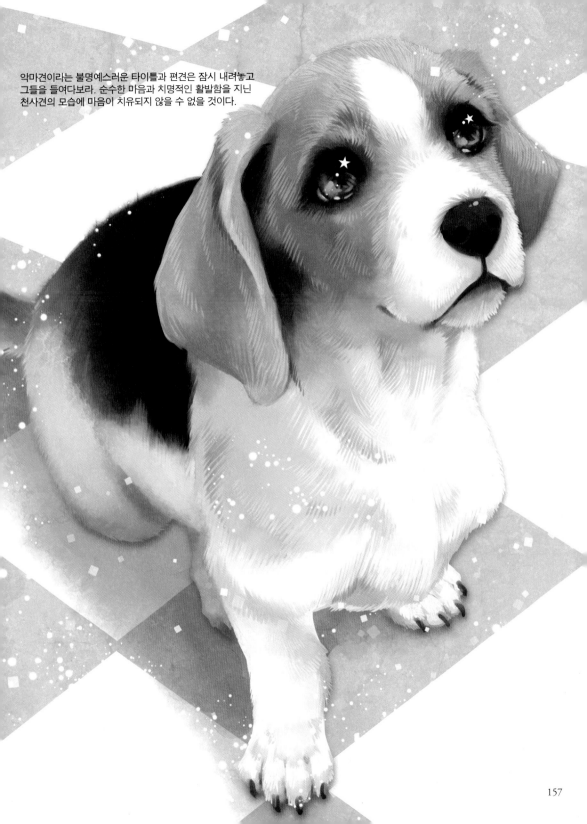

악마견이라는 불명예스러운 타이틀과 편견은 잠시 내려놓고 그들을 들여다보라. 순수한 마음과 치명적인 활발함을 지닌 천사견의 모습에 마음이 치유되지 않을 수 없을 것이다.

157

성격 항상 즐겁고 순종적이며 낙천적임

추천 아파트/단독주택/전원주택

운동량 **보통**

유의 질병 **백내장, 간질, 심장병, 외이염, 백선**

털빠짐 **보통**

11

🐾

Cocker Spaniel
코커 스패니얼

사냥꾼의 오른팔이라 할 만큼 뛰어난 사냥 능력을 인정받았으며,
즐겁고 밝은 성격으로 믿음을 주는 동반자가 되기에 충분하다.

처진 귀를 폭 덮은 찰랑이는 털,

까맣게 반짝이는 아름다운 눈.

이런 귀티 나는 외모와 함께

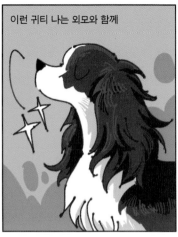

넘치는 에너지와

코커스패니얼을 만나보도록 하자!

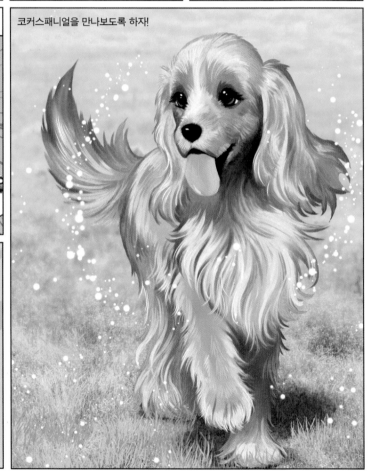

뛰어난 충성심을 자랑하는

'스패니얼'은 그 이름대로 스페인에서 유래된 견종인데 크게 두 종류로 나뉜다.

난 랜드 스패니얼! 땅에서 사냥감을 좇고 물어오지!

난 워터 스패니얼! 물이 나의 영역이야!

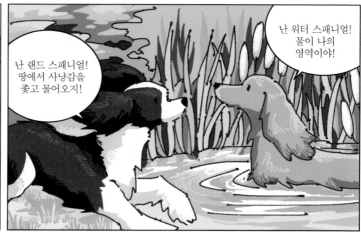

코커스패니얼은 랜드 스패니얼의 하나로, 멧도요 새를 사냥하던 종이었다.

WOODCOCK

스패니얼에 대한 가장 오래된 기록은 914년 웨일스의 법전에서 찾아볼 수 있다.

기록에 따르면 세 마리의 황소와 맞먹을 정도의 가치가 있었죠.

'동물에는 짐승, 개 그리고 새가 있는데 개는 세 종류의 상위종이 있는데 추적견, 그레이하운드, 스패니얼이다.'

스패니얼 종은 16세기에 총이 등장하면서 큰 인기를 끌게 되는데

숲의 새들을 추적하기에 후각 하운드가 적절치 못했기 때문이다.

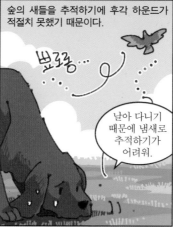

뿌로롱...

날아 다니기 때문에 냄새로 추적하기가 어려워.

새 사냥을 위해선 새들을 놀라게 해서 날아오르게 해야 했는데

어이쿠, 깜짝이야.

왁!!

'플러싱'이라고 한다.

스패니얼의 활발한 성격은 이런 역할에 매우 안성맞춤이었다.

게다가 총에 맞고 떨어진 사냥감을 물고 돌아오는 능력도 탁월했죠!

다만 혼자서 숲속을 누벼온 덕에 명령을 따르기보단 독립적이어서 통제하기 어려운 면도 있다.

나는 생각한다. 고로 존재한다.

음...

스패니얼은 17세기 이전까지만 해도 세세한 종의 구분 없이 역할에 따라 구분했는데

너도 나도 똑같은 스패니얼!

크기에 따라 플러싱 할 수 있는 새의 종류가 달랐다.

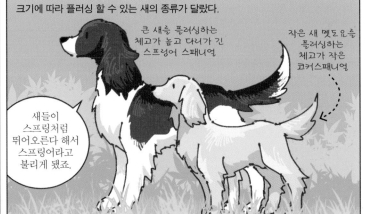

큰 새를 플러싱하는 체고가 높고 다리가 긴 스프링어 스패니얼

작은 새 멧도요을 플러싱하는 체고가 작은 코커스패니얼

새들이 스프링처럼 뛰어오른다 해서 스프링어라고 불리게 됐죠.

그렇기에 같은 부모 밑에서 태어났어도 크기에 따라 구분되었고

이 엉아는 스프링어, 너는 코커스패니얼!

앗, 그런 거야?

19세기 말에 이르러서야 각각의 견종들로 독립적인 승인이 이루어졌다.

잉글리시 스프링어 스패니얼
웰시 스프링어 스패니얼
코커 스패니얼
필드 스패니얼
서섹스 스패니얼
클럼버 스패니얼
아이리시 워터 스패니얼

특히 '오보'라는 개의 족보는 코커스패니얼을 개별 종으로 인식시키는 데 큰 역할을 했다.

저는 서섹스 스패니얼과 필드 스패니얼 사이에서 나온 코커스패니얼의 조상님이죠.

오보(1879년생)는 현대 잉글리시 코커스패니얼의 선조이며, 그의 자손인 오보 2세는 아메리칸 코커스패니얼의 선조라고 할 수 있다.

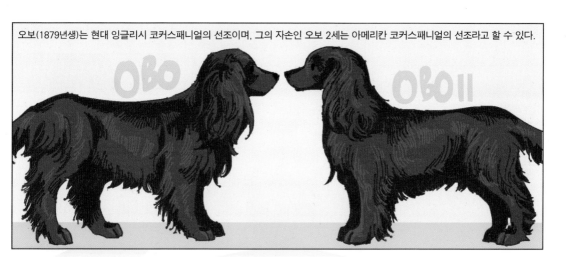

여기서 잉글리시 코커스패니얼은 계속 사냥개로 발전해 나갔고
아메리칸 코커스패니얼은 주로 가정견과 쇼도그로 발전해나간 것이다.

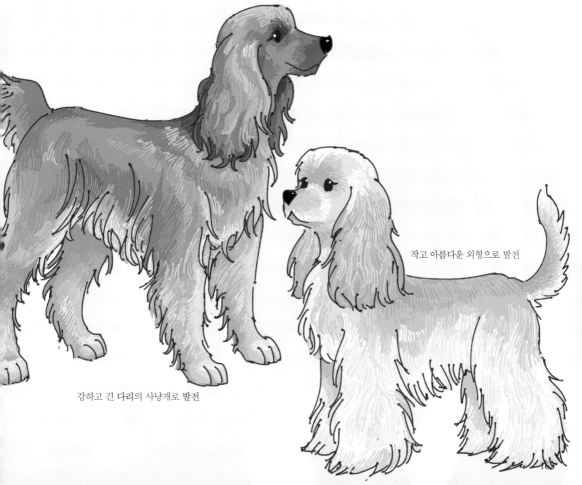

작고 아름다운 외형으로 발전

강하고 긴 다리의 사냥개로 발전

잉글리시 코커스패니얼은 사냥견으로 길러졌지만 아름다운 털을 지녀 가정견으로도 인기가 높디.

물론 사냥 능력도 뛰어나죠!

부드럽고 아름다운 털은 목욕 후에 잘 말려줘야 하고, 특히 귓속 관리를 잘 해주어야 한다.

워이이잉

귀와 다리, 꼬리의 장식털도 자주 빗질을 해주는 게 좋다.

슥슥....

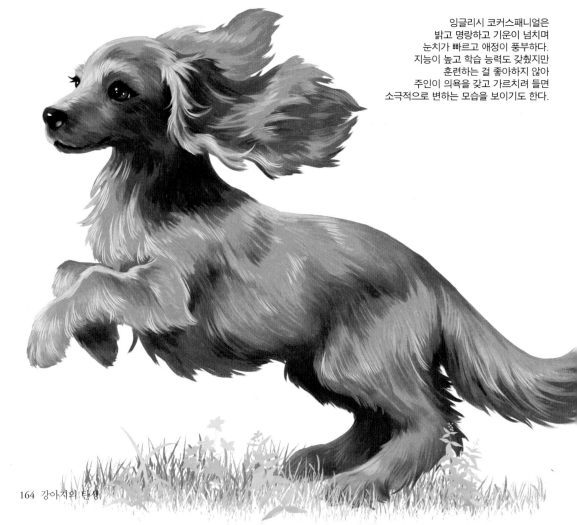

잉글리시 코커스패니얼은
밝고 명랑하고 기운이 넘치며
눈치가 빠르고 애정이 풍부하다.
지능이 높고 학습 능력도 갖췄지만
훈련하는 걸 좋아하지 않아
주인이 의욕을 갖고 가르치려 들면
소극적으로 변하는 모습을 보이기도 한다.

1602년 영국에서 미국으로 향하던 메이플라워 호.

이 배에는 두 마리의 개가 타고 있었는데, 그중 한 마리가 코커스패니얼이었다.

신대륙으로 향하는 이주자들과 함께 코커들이 유입됐죠.

신대륙으로 가자!

이렇게 미국으로 건너간 잉글리시 코커스패니얼 가운데 조금 다른 생김새의 아이들이 선호를 받았는데

엇, 이 아이 뭔가 귀엽지 않은가!

이 아이들을 미국의 환경에 맞게 개량한 것이 아메리칸 코커스패니얼이다.

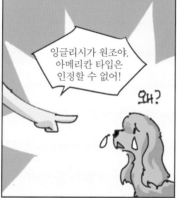

이들은 처음에는 잉글리시 타입의 코커스패니얼 애호가들에게 외면당했지만,

잉글리시가 원조야. 아메리칸 타입은 인정할 수 없어!

왜?

1940년 아메리칸 타입의 브루시가 웨스터민스터 도그쇼에서 최고상을 수상하면서

BEST DOG IN SHOW

마이 온 브루시(My Own Brucie)

사람들의 관심과 사랑을 받기 시작했다.

작년 챔피언 브루시가 올해도 상을 탔대!

진짜? 하긴 정말 예쁘더라.

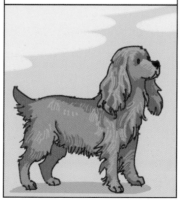

브루시는 현대 아메리칸 코커스패니얼의 아버지인 '레드 브루시'의 아들로

브루시가 사망했을 때 〈뉴욕 타임스〉 등 신문에 기사가 났을 정도였다.

어? 저런…

NEWYORKTIMES

165

브루시의 활약과 함께 20세기 중반에는 아메리칸 코커스 패니얼의 인기가 급상승했고

브루시처럼 생긴 코커가 나오는 광고

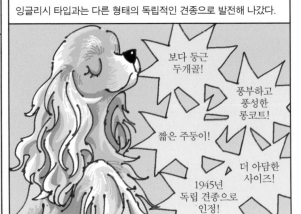

잉글리시 타입과는 다른 형태의 독립적인 견종으로 발전해 나갔다.

보다 둥근 두개골!

풍부하고 풍성한 롱코트!

짧은 주둥이!

더 아담한 사이즈!

1945년 독립 견종으로 인정!

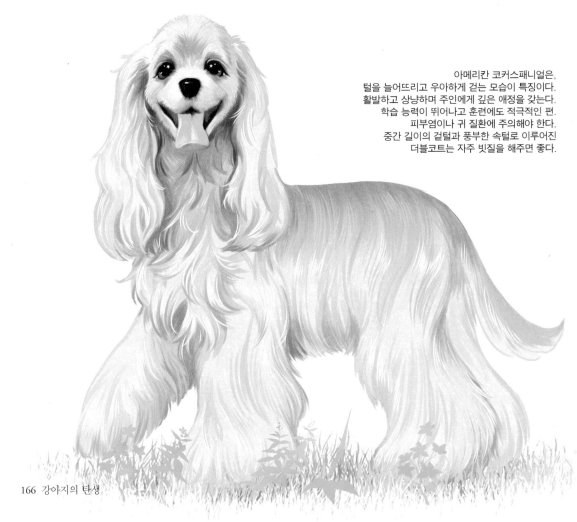

아메리칸 코커스패니얼은,
털을 늘어뜨리고 우아하게 걷는 모습이 특징이다.
활발하고 상냥하며 주인에게 깊은 애정을 갖는다.
학습 능력이 뛰어나고 훈련에도 적극적인 편.
피부염이나 귀 질환에 주의해야 한다.
중간 길이의 겉털과 풍부한 속털로 이루어진
더블코트는 자주 빗질을 해주면 좋다.

유명한 코커스패니얼로는 〈레이디와 트럼프〉의 레이디,

작가 버지니아 울프의 마지막 작품 〈플러시〉의 주인공인 플러시,

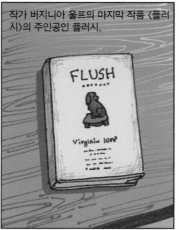

동물 일러스트레이터 앨버트 스테홀의 반려견 '부치'가 있다.

잡지 일러스트로 유명해진 부치라고 해요!

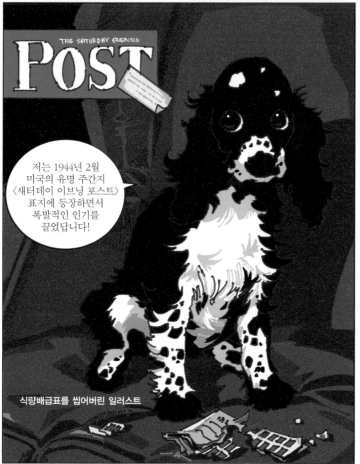

저는 1944년 2월 미국의 유명 주간지 〈새터데이 이브닝 포스트〉 표지에 등장하면서 폭발적인 인기를 끌었답니다!

식량배급표를 씹어버린 일러스트

발매 즉시 매진은 물론, 출판사에는 부치를 응원하는 편지가 쏟아졌고

심지어 부처가 씹어버린 식량배급표를 보내준 사람들도 있었다.

그 후 부치는 무려 25권의 〈새터데이 이브닝 포스트〉 표지와 30권의 〈아메리칸 위클리〉 표지를 장식했고,

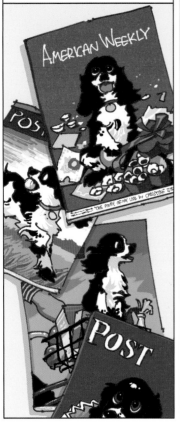

미 해군 마스코트, 〈내셔널 도그 위크〉의 공식 모델로 선정될 만큼 사람들로부터 각별한 사랑을 받았다.

토크쇼의 여왕 오프라 윈프리, 가수 엘튼 존, 영화배우 조지 클루니도 코커스패니얼 애호가들로 알려져 있다.

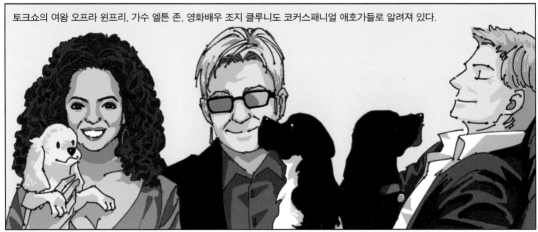

한편 코커스패니얼은 '3대 악마견' 중 하나로 꼽히기도 하는데

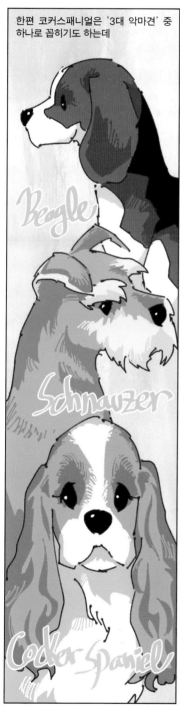

이는 새를 날려보내기 위해 수없이 숲속을 뛰어다녔던 코커들 안에 내재된 본능을 알지 못해 생긴 안타까운 오해이다.

이러한 특성을 가진 개를 실내에만 가둬둔다면 당연히 문제를 일으킬 수밖에 없지 않을까.

우리는 아무 잘못이 없어요….

퍼거슨 축구감독이 박지성 선수를 코커스패니얼에 비유했을 정도로

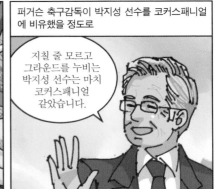

지칠 줄 모르고 그라운드를 누비는 박지성 선수는 마치 코커스패니얼 같았습니다.

잠시도 쉬지 않는 압도적 활동량을 자랑하는 코커스패니얼.

타다다닥!

그들의 넘치는 에너지와 충성심이 어디서 온 것인지 이해한다면,

코커스패니얼 씨(4)
저희는 새 사냥을 돕는 플러싱 도그였으니까요. 활발하지 않으면 안 되죠!

더없이 아름답고 우아한 모습과

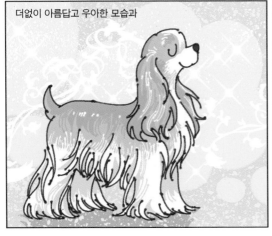

활발함 그 자체라는 두 얼굴을 지닌 코커스패니얼의 매력에 감탄하지 않을 수 없을 것이다.

단지 반려견의 외모만이 아닌 성격과 특성까지 이해한다면,
사람도 반려견도 더욱 행복한 삶을 함께 살아갈 수 있지 않을까?

성격 **대담하고 독립적이며, 활발하고 충직함**

추천 **단독주택/전원주택**

운동량 **보통**

유의 질병 **지루성피부염, 아토피성 피부염, 슬개골 탈구, 녹내장**

털빠짐 **많음**

12

Shiba Inu
시바 이누

세모꼴의 동양적 눈매를 가진 일본의 천연기념물인
일명 시바견은 잘 발달한 근육과 바짝 선 귀,
동그랗게 말려 올라 붙은 꼬리가 매력적이다.

 일본의 대표 견종이며

 포동포동한 얼굴과 몸매,

 귀여움까지 갖춘 고대 견종 중 하나.

미국의 애니멀플래닛 채널 주최 '2014 월드펍World Pup' 인기투표에서 1위를 차지한 일본의 천연기념물 '시바 이누'.

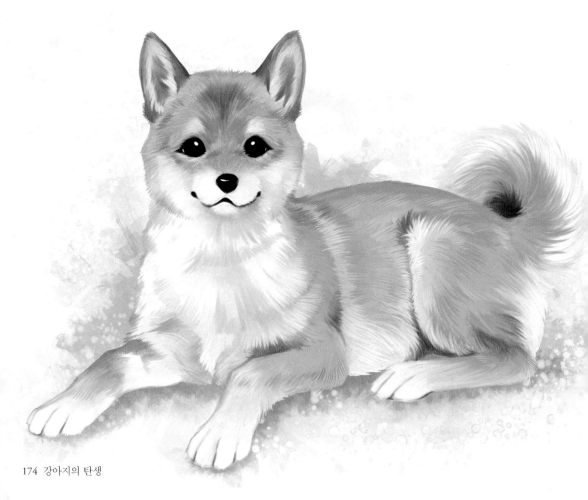

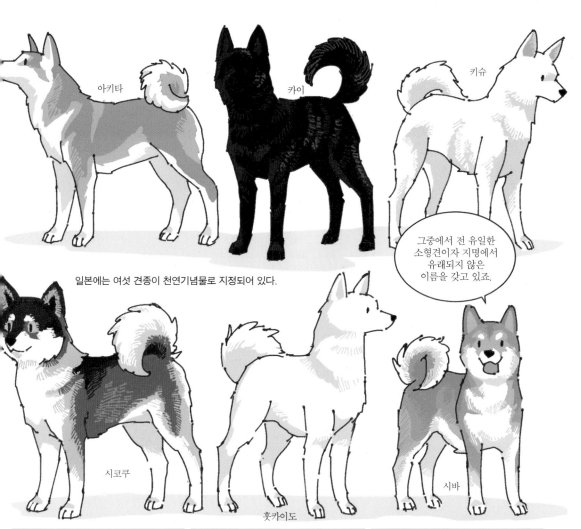

아키타

카이

키슈

그중에서 전 유일한
소형견이자 지명에서
유래되지 않은
이름을 갖고 있죠.

일본에는 여섯 견종이 천연기념물로 지정되어 있다.

시코쿠

홋카이도

시바

여섯 가운데서도 독특한 이름인 '시바'
에 대해서는 여러 가지 설이 있는데

시바(柴)

작은 잡목

잡목 숲을 교묘히 오가며 사냥을 도와 이
런 이름을 갖게 되었다는 설,

털색이 시든 잡목과 비슷해서 붙여졌다
는 설,

작은 것을 뜻하는 고어에서 유래했다는
설 등이 있다.

작은 잡목과 작은 시바

시바견 또는 시바 이누(이누는 일본어로 개를 뜻함)는 고대 일본의 중부 산악 지대에서
길러온 역사가 긴 견종으로,

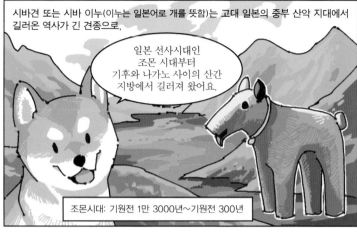

일본 선사시대인
조몬 시대부터
기후와 나가노 사이의 산간
지방에서 길러져 왔어요.

조몬시대: 기원전 1만 3000년~기원전 300년

작은 동물의 사냥에 이용되었다고 하며

산새, 꿩 등 조류와
토끼 같은 작은
동물들을 잡았죠.

분포 지역에 따라 여러 그룹으로 나뉘어 있었다.

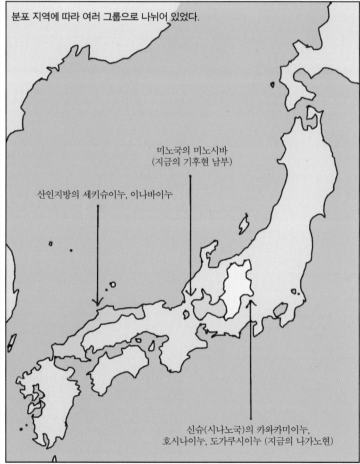

미노국의 미노시바
(지금의 기후현 남부)

산인지방의 세키슈이누, 이나바이누

신슈(시나노국)의 카와카미이누,
호시나이누, 도가쿠시이누 (지금의 나가노현)

그러나 메이지 시대부터 잉글리시 세터, 잉글리시 포인터 등의 영국 견종이 수입되어 이들과의 이종교배가 유행하면서

고유한 시바를 찾아보기가 힘들어졌다.

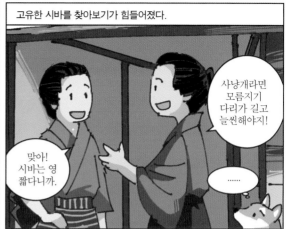

사냥개라면 모름지기 다리가 길고 늘씬해야지!

맞아! 시바는 영 짧다니까.

......

그 결과 1928년 순수 일본 개를 지키기 위한 일본개보존회가 설립됐다.

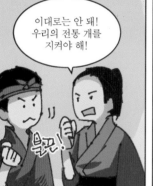

이대로는 안 돼! 우리의 전통 개를 지켜야 해!

뿌끈!

그 후 1935년 천연기념물로 지정되었지요!

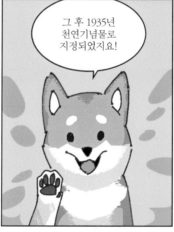

하지만 2차 세계대전으로 인해 또다시 개체 수가 줄었고

거기다 개홍역이라 불리는 개디스템퍼가 두 차례 발생하는 바람에 시바의 수가 1/10로 줄어들었다.

1951~1952년
1961~1962년

공기로 감염되는 전염병이라서….

결국 세 혈통의 시바만이 남았고, 이 아이들이 교배되어 점차 오늘날의 시바의 모습이 갖춰지게 되었다.

나가노현(신슈) 출신의 신슈시바

산인지방 출신의 산인시바

기후현 출신의 미노시바

신슈시바
오늘날 시바의 대다수를
차지하는 너구리형의 시바.
견고한 언더코트의 빽빽한 털,
작고 붉은 털색이 특징이다.

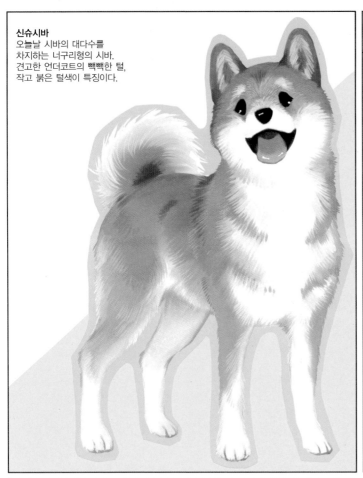

참고로 신슈시바는 이름과는 달리 신슈의 토착견이 아니며,

엄밀히는 신슈의 토착견이자
천연기념물인 카와카미 이누가
원조 '신슈시바'이다.
늑대와 연관이 깊다고 하며
현재 300여 마리만 남아 있다.

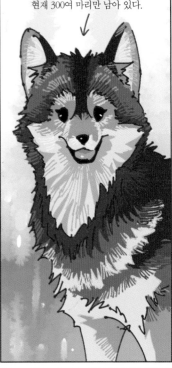

신슈시바는 산인지방과 시코쿠의 개 사이에서 태어난

산인지방의
세키슈이누
이시호

시코쿠산
코로호

아카호

'아카호'의 후손이 나가노에 이입된 것을 원류로 하고 있다.

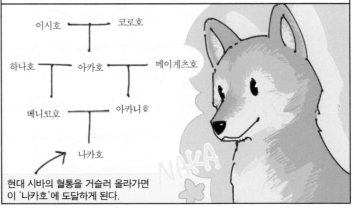

이시호		코로호
하나호	아카호	메이게츠호
베니코호		아카니호
	나카호	

현대 시바의 혈통을 거슬러 올라가면
이 '나카호'에 도달하게 된다.

시바는 고양이처럼 깔끔하고 조심성이 많으며 낯선 사람에겐 쌀쌀맞은 북방견의 기질을 가지고 있다.

까아아 사람 넘 좋아! 같이 놀아요!

흥…

뚱-

한편으로는 용감하고 주인에 대한 충성심이 매우 강하다.

맡겨만 주세요!

훈련도 잘 해내고 집도 잘 지키죠!

척!!

단, 소형견으로 분류되지만 중형견만큼 많은 운동량이 필요하다는 점에 유의해야 한다.

산인시바!
날씬한 인상의 여우형의 시바.
오소리 사냥 전문가다.
머리가 작고 몸매가 슬림하며
귀가 작고 꼬리가 높게 솟아 있다.

산인시바는 벼농사 등 야요이 문화를 전한 사람들과 함께 한반도에서 건너온 개를 조상으로 하여

우리나라의 진돗개와 제주개와도 연관되어 있다.

우리는 혈연관계!

본래 산인지방에는 두 계통의 견종이 존재했으나

돗토리의 이나바이누

시마네의 세키슈이누

산인지방의 토착견이 멸종해가는 것에 위기감을 느낀 오자키라는 사람이 고향인 돗토리의 개를 보존하고자 노력한 끝에 살아남은 견종이 산인시바이다.

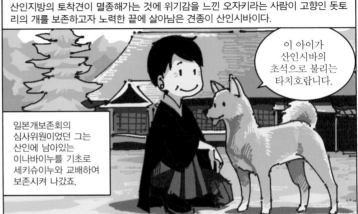

이 아이가 산인시바의 초석으로 불리는 타치호랍니다.

일본개보존회의 심사위원이었던 그는 산인에 남아있는 이나바이누를 기초로 세키슈이누와 교배하여 보존시켜 나갔죠.

산인시바의 특징 중 하나인 귀 모양은 이 당시의 이나바이누 '리키호'의 영향이 큰 것으로 알려져 있다.

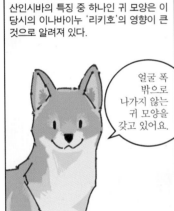

얼굴 폭 밖으로 나가지 않는 귀 모양을 갖고 있어요.

산인시바는 침착하고 참을성이 많으며 감정을 잘 표현하지 않는 성격.

기쁠 때도 꼬리를 몇 번 흔드는 정도.

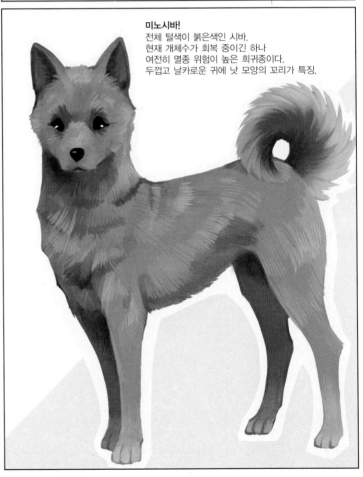

미노시바!
전체 털색이 붉은색인 시바.
현재 개체수가 회복 중이긴 하나
여전히 멸종 위험이 높은 희귀종이다.
두껍고 날카로운 귀에 낫 모양의 꼬리가 특징.

그 외에 마메시바라고 불리는 작은 크기의 시바도 존재하는데,

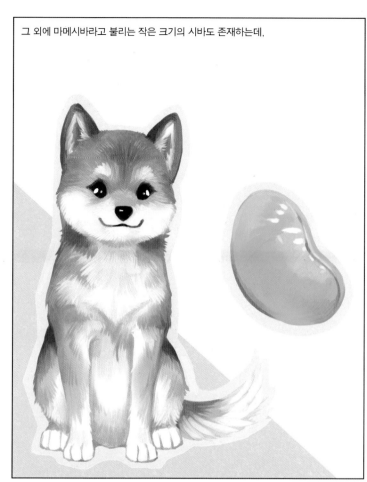

이들은 독립적인 견종으로 분류되지는 않으나

> 일본개보존회와 천연기념물시바견보존회, 재팬켄넬클럽 등에서는 공인하고 있지 않아요.

> 성장을 억제하거나 근친교배 등 마메시바의 인기로 인해 생기는 부작용을 막기 위해서지요.

콩과 시바라는 이름을 모티브로 탄생한 캐릭터 '마메시바'나

> 매일 하나씩 콩알 지식 랄랄라~

영화 〈강아지 마메시바〉, 드라마 〈마메시바 이치로〉 등으로 알려져 있다.

개성 만점의 시바는 최근 SNS나 출판
물을 통해 큰 인기를 얻고 있는데

견사의 폐업으로 인해 도살 위기에
처해졌다가 구조되어

다행히도
자원봉사단체를
만나 구조될
수 있었어요!

이 한 장의 사진으로 세계적으로 유명해진
'카보스'도 한 예다.

또 덩치가 커서 팔리지 못하고 펫숍에 덩그러니 남겨져
있던 시바이누였지만

……

크리스마스이브
세일!

SHIBA INU

여행 사진들과 사진집 《마루야 사랑해》,《마루야 안녕》으로 유명해진
'마루'나,

아기 '잇사'와 함께 찍은 사진으로 유명한 또 다른 '마루',

사집집
《말은 필요없어》
《나의 친구》
《항상 옆에》

일본에 사는 한국인 부부가 길러 SNS에서 유명해진 '마
메'도 있다.

포토 에세이
《우리 집 마메》

그리고 디자이너 부부의 반려견으로

세상에서 가장 스타일리시한 개, 《맨즈웨어 도그》의 주인공 '보디'도 유명하다.

연 수익 2억 원의 톱모델이자 다양한 브랜드 모델로 활약한

그 밖에도 '살인미소'로 유튜브에서 화제가 된 시바이누 '치이',

담배 가게 알바생이자 오이를 좋아하는 '시바상'을 비롯해

곰에 맞서 주인을 지켜낸 용감한 시바이누 '쇼콜라',

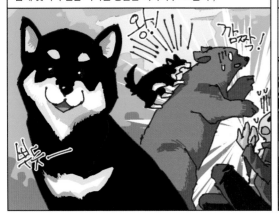

왕!

깜짝!

뿌둣―

몰래 지하철을 타다가 역무원에게 걸린 시바 등

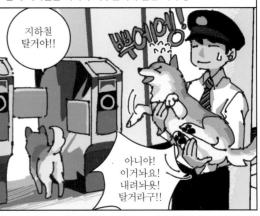

지하철 탈거야!!

뿌우에엥!

아니야! 이거봐요! 내려놔욧! 탈거라구!!

시바이누는 유쾌하고 코믹하며 사람 같은 캐릭터로 수많은 팬을 보유하고 있다.

이봐, 밖은 위험해...

말랑

말랑

안가!!

한때는 멸종 위기에 놓였던 시바이누가

그 많던 일본 개가 몇 마리밖에 남아 있지 않다니!

두둥!!

지금까지 이어져 이렇게 사랑을 받을 수 있게 된 것은

산인지방 각지를 돌아다니며 아이들을 데려와서 혈통을 보존시켰죠.

전쟁 중엔 식량난으로 위기를 맞기도 했지만 사료를 지원받아 겨우 스물여 마리를 남기기도 했어요.

소중한 자신들의 개를 지키기 위해 부단히 노력해온 사람들이 있기 때문일 것이다.

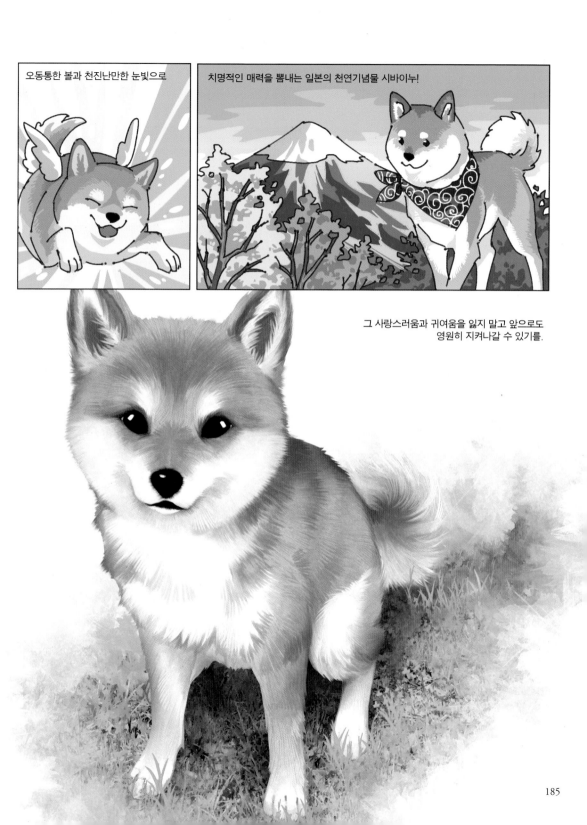

오동통한 볼과 천진난만한 눈빛으로

치명적인 매력을 뽐내는 일본의 천연기념물 시바이누!

그 사랑스러움과 귀여움을 잃지 말고 앞으로도
영원히 지켜나갈 수 있기를.

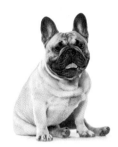

성격 **온순하고 대범하며 기억력이 좋고 헛짖음이 적음**

추천 **아파트/단독주택/전원주택**

운동량 **보통**

유의 질병 **지루성피부염, 안질환, 폐렴, 비만**

털빠짐 **많음**

13

French Bulldog
프렌치 불독

두터운 뼈대에 매끈하고 짧은 털,
네모난 두상과 박쥐같은 귀가 매력적이다.

과거에는 황소와 맞서 싸우던

용맹무쌍한 잉글리시 불독을 조상으로 두었지만

지금은 턱시도를 입은 젠틀한 모습의

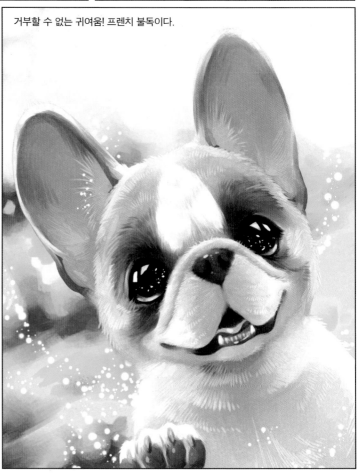

거부할 수 없는 귀여움! 프렌치 불독이다.

한없이 다정한 친구.

우리에 대해 알아보기 전에 먼저 꼭 살펴봐야 할 것이 있어요.

바로 잉글리시 불독에 대해서죠!

잉글리시 불독은 영국의 전통적인 견종으로

14세기경부터 존재해왔으나

더 오래전부터 존재해온 마스터프 종의 후손

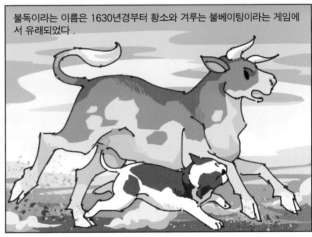

불독이라는 이름은 1630년경부터 황소와 겨루는 불베이팅이라는 게임에서 유래되었다.

잉글리시 불독은 황소와의 싸움에 특화된 체형을 갖고 있었는데

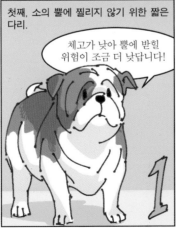

첫째, 소의 뿔에 찔리지 않기 위한 짧은 다리.

체고가 낮아 뿔에 받힐 위험이 조금 더 낮답니다!

둘째, 뿔에 찔려도 충격을 최소화할 수 있는 두꺼운 주름.

189

셋째, 소를 물고도 편안히 호흡할 수 있는 들창코.

넷째, 더 쉽게 소를 물 수 있도록 돌출된 강하고 튼튼한 턱.

한번 물면 오랫동안 놓지않고 버티는 것으로 유명

다섯째, 근육질의 몸과 떡 벌어진 어깨.

여섯째, 소가 뿔로 받아도 나가떨어지지 않도록 무게중심이 앞으로 쏠려 있으며

머리와 상체가 발달되어 있음

힘이 세고 용감하여 고통에 둔감한 점까지 모두 불베이팅에 최적화되어 있었다.

불베이팅 전문가
잉글리시 불독
010-1234-

훗! 제가 이런 개이올시다.

그러나 불베이팅이 잔인성으로 인해 1835년에 금지되자

이 공격적인 견종을 아무도 반기지 않게 되었다.

멸종 위기에 놓였죠.

NO

이에 불독을 사랑하던 브리더들이 나서서 불독을 순화시키며 특유의 캐릭터와 특징적인 외양을 강조해나갔다.

사랑스럽고 특별해!

그 노력의 결과로 19세기부터는 도그쇼에도 모습을 드러내기 시작했다.

즉, 지금 우리가 기르는 불독은 과거 황소와 싸우던 불독과는 완전히 다르다. 현대의 불독은 놀랄 만큼 밝고 온순하며 애교가 넘친다.

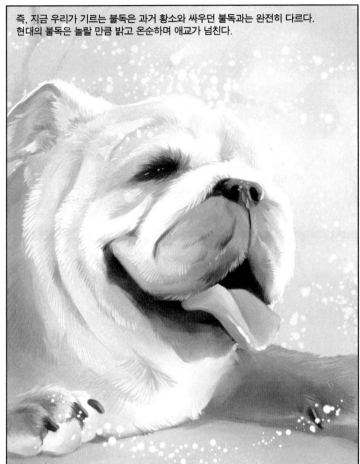

참고로 잉글리시 불독은 영국을 대표하는 국견이자

강인함과 우직함을 상징하는 견종이기도 하다.

자, 지금까지 잉글리시 불독 이야기를 한 것은 바로 우리 프렌치 불독이 19세기의 잉글리시 불독에서 기원했기 때문인데요.

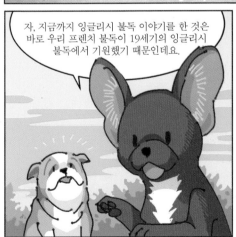

프렌치 불독은 영국 노팅엄의 레이스 장인들이 잉글리시 불독의 미니어처 버전을 길러내면서 탄생하게 되었죠.

토이 불독의 일종으로 약 11kg 이하의 작은 크기였어요.

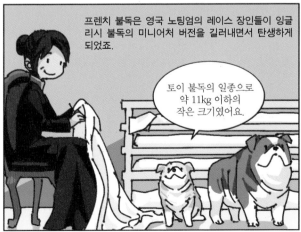

19세기 산업혁명의 영향으로 많은 레이스 장인들이 프랑스로 이주하게 되는데

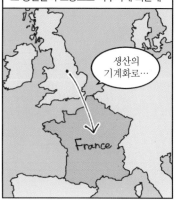

생산의 기계화로…

이때 건너간 작은 불독들이 테리어나 퍼그 등과 교배되며 더욱 소형화되었고

쥐잡이와 가정견으로 점차 인기가 높아졌다.

매력 있어!

엣헴!

1880년대에는 보헤미안 운동의 영향으로 파리지앵들이 반려견과 산책하는 것이 유행처럼 번졌는데 이때 프렌치 불독이 큰 인기를 얻었다.

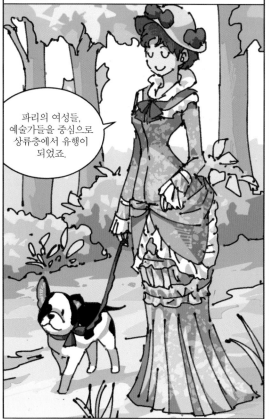

파리의 여성들, 예술가들을 중심으로 상류층에서 유행이 되었죠.

그리고 1890년대에 뉴요커들이 이러한 파리의 유행에 호응하며 이들을 미국으로 데려가 열정적으로 번식시키기 시작했다.

FRENCH BULLDOG

그런데 당시에 프렌치 불독의 귀 모양을 둘러싸고 많은 의견이 있었다고 한다.

노팅엄에서 개량된 프렌치 불독은 잉글리시 불독의 미니어처였기 때문에

불독과 같은 처진 장미형의 귀가 선호되었다.

종긋 서있는 박쥐형의 귀는 외면 받았어요.

이는 프랑스로 건너와서도 마찬가지였는데

장미형과 박쥐형이 있었는데, 장미형을 선호하는 추세였죠.

1897년에 열린 웨스트민스터 도그쇼의 포스터에는 박쥐형 귀의 프렌치 불독이 그려졌으나 여전히 장미형 귀를 선호하는 등 논란이 있던 와중에,

21 Annual
Dog Show
1897

이 박쥐형 귀야말로 프렌치 불독의 고유한 특징이라고 생각해!

같은 해 미국에서는 박쥐형의 귀를 스탠다드로 하는 규격을 발표했다.

이듬해에는 뉴욕 최고급 호텔에서 프렌치 불독만을 위한 쇼가 개최되는 등

월도프 아스토리아 호텔

뉴욕 상류사회를 중심으로 프렌치 불독의 인기는 하늘 높이 치솟았다.

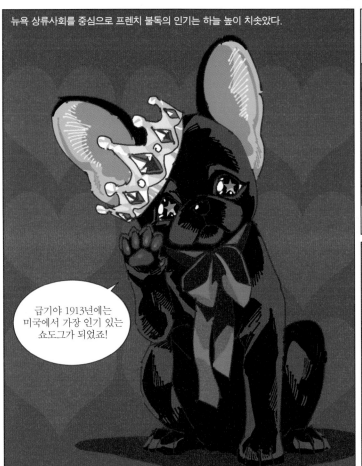

급기야 1913년에는 미국에서 가장 인기 있는 쇼도그가 되었죠!

즉 정리하자면, 영국에서 프렌치 불독을 위한 기반이 마련되었고

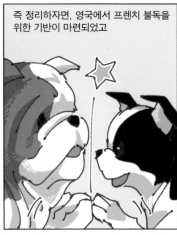

프랑스에서 프렌치형 특유의 작은 불독이 개발되었으며

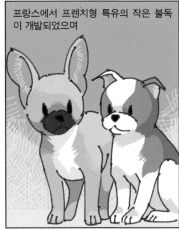

미국에서 박쥐 귀 표준을 만들어

짱 굿!

오늘날의 프렌치 불독이 탄생하게 된 것이다!

현재는 세계적으로 박쥐형의 귀가 표준으로 널리 인정받고 있지요!

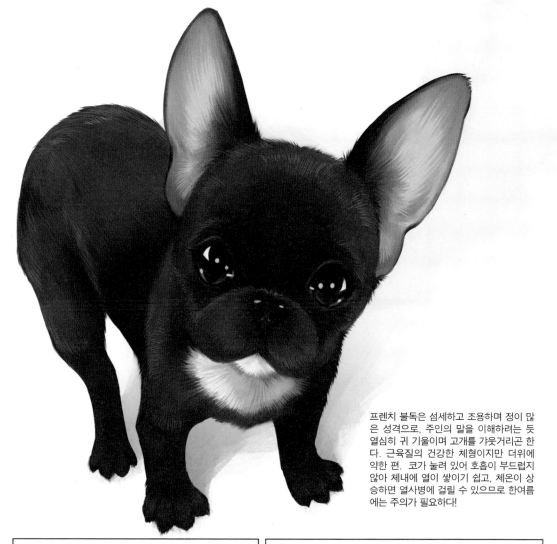

프렌치 불독은 섬세하고 조용하며 정이 많은 성격으로, 주인의 말을 이해하려는 듯 열심히 귀 기울이며 고개를 갸웃거리곤 한다. 근육질의 건강한 체형이지만 더위에 약한 편. 코가 눌려 있어 호흡이 부드럽지 않아 체내에 열이 쌓이기 쉽고, 체온이 상승하면 열사병에 걸릴 수 있으므로 한여름에는 주의가 필요하다!

또한 침을 많이 흘리고 주름 사이에 이물질이 끼기 쉬우므로 평소에 자주 닦아 청결하게 해주는 것이 좋으며

머리가 커 출산 시 제왕절개를 해야 하는 편이지만 자연분만이 가능한 경우도 있으므로 꼭 수의사와 상담을 해야 한다.

어라! 근데 이 아이는 누구죠? 저랑 펑~장히 닮았는데 뭔가 달라요!

저는 보스턴테리어랍니다! 일명 아메리칸 젠틀맨으로 불리죠!

저는 1870년대에 불독과 화이트 잉글리시 테리어 사이에서 태어났어요.

'저지' 라는 개가 시조!

보스턴테리어는 초기에는 23kg까지 나가는 큰 개였으나 점차 소형화되었고, 턱시도를 입은 듯한 털이 특징이죠.

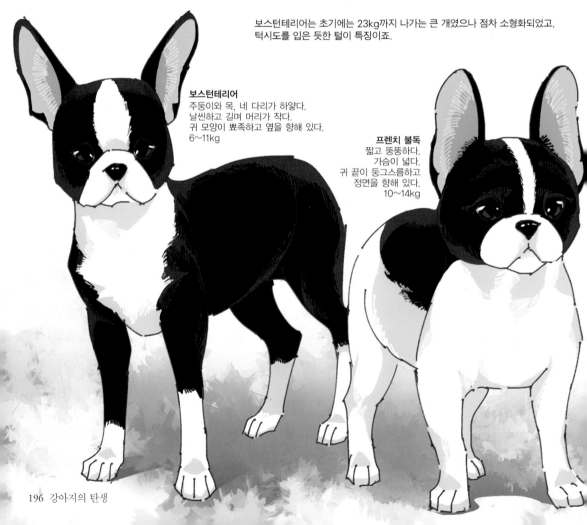

보스턴테리어
주둥이와 목, 네 다리가 하얗다.
날씬하고 길며 머리가 작다.
귀 모양이 뾰족하고 옆을 향해 있다.
6~11kg

프렌치 불독
짧고 뚱뚱하다.
가슴이 넓다.
귀 끝이 둥그스름하고
정면을 향해 있다.
10~14kg

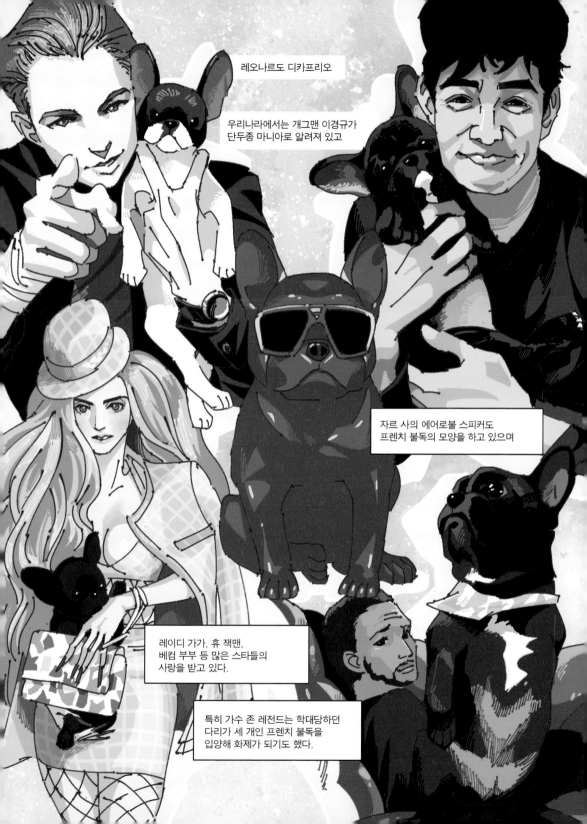

레오나르도 디카프리오

우리나라에서는 개그맨 이경규가
단두종 마니아로 알려져 있고

자르 사의 에어로볼 스피커도
프렌치 불독의 모양을 하고 있으며

레이디 가가, 휴 잭맨,
베컴 부부 등 많은 스타들의
사랑을 받고 있다.

특히 가수 존 레전드는 학대당하던
다리가 세 개인 프렌치 불독을
입양해 화제가 되기도 했다.

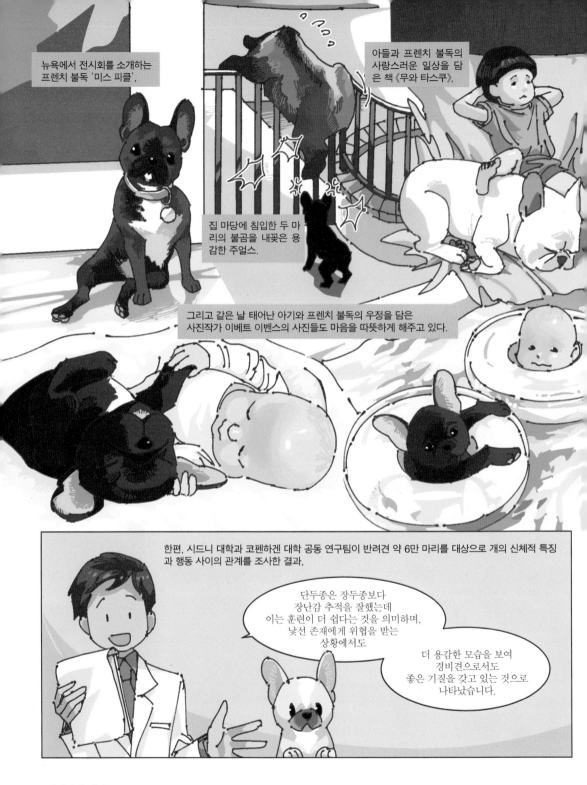

뉴욕에서 전시회를 소개하는 프렌치 불독 '미스 피클',

아들과 프렌치 불독의 사랑스러운 일상을 담은 책《무와 타스쿠》,

집 마당에 침입한 두 마리의 불곰을 내쫓은 용감한 주얼스.

그리고 같은 날 태어난 아기와 프렌치 불독의 우정을 담은 사진작가 이베트 이벤스의 사진들도 마음을 따뜻하게 해주고 있다.

한편, 시드니 대학과 코펜하겐 대학 공동 연구팀이 반려견 약 6만 마리를 대상으로 개의 신체적 특징과 행동 사이의 관계를 조사한 결과,

단두종은 장두종보다 장난감 추적을 잘했는데 이는 훈련이 더 쉽다는 것을 의미하며, 낯선 존재에게 위협을 받는 상황에서도

더 용감한 모습을 보여 경비견으로서도 좋은 기질을 갖고 있는 것으로 나타났습니다.

아이들을 사랑하는 다정다감한 유모이자,

익살스러운 얼굴로 사랑스러움을 뿜내는
프렌치 불독.

이들을 만날 땐 신중해야 한다. 그들의 블랙홀 같은 매력에 한번 빠지면
아마도 다시는 헤어날 수 없을 테니.

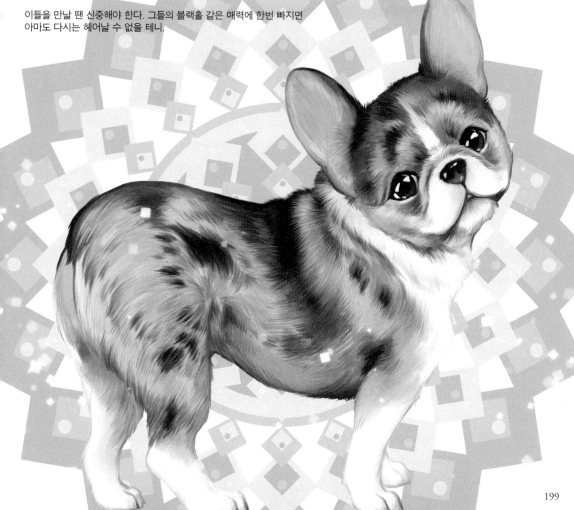

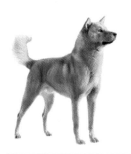

성격 **후각과 청각이 뛰어나고 지능이 높음. 귀소본능이 뛰어나며 충성심이 강함**

추천 **단독주택/전원주택**

운동량 **보통**

털빠짐 **많음**

14

Jindo Dog
진도개

역삼각형의 머리와 곧게 서 있는 귀,
동그랗게 말려 있거나 낫 모양으로 휘어 있는 꼬리가 특징이다.
지능이 높고 귀소본능이 뛰어나며,
충성심 강한 한국의 천연기념물이다.

예로부터 우리나라에서는 개를 액을 막아주고 죽은 사람의 영혼을 저승으로 인도해주는 길잡이라고 생각했다.

네눈박이 흑황구는 잡귀를 쫓아버린다고 여겼고

크르릉

황구는 다산과 풍년을 의미하여 주로 농가에서 길렀으며

백구는 잡귀를 불리치고 집안에 경사를 들게 하며 재난을 경고해준다고 믿었다.

집안의

수호견!

호랑이 무늬가 있는 호구 역시 귀하게 여겼는데, 특히 '호랑이 무늬가 있는 흰둥이는 쌀 만 석 이상의 가치가 있다'는 기록도 남아있다.

수명을 늘려주고 집안에 복을 가져다 준다고 여겨졌어요.

삽살개 또한 '살'을 쫓는 벽사수복(귀신을 물리치며 오래 살고 복을 누리는 일)의 상징이었다.

내가 바로 귀신 잡는 삽살개요!

*《일본서기》,《속일본기》,《책응원구》,《조선왕조실록》 등

고구려 무용총 벽화에서도 사냥하는 개가 나타나며

삼국시대부터 조선시대까지 중국과 일본에 개를 선물로 보낸 기록*이 남아 있을 만큼

오래전부터 한반도를 지키며
우리 곁에서 함께 살아온 개.
그중에서도 대한민국 대표 개
진도개에 대해 알아보자.

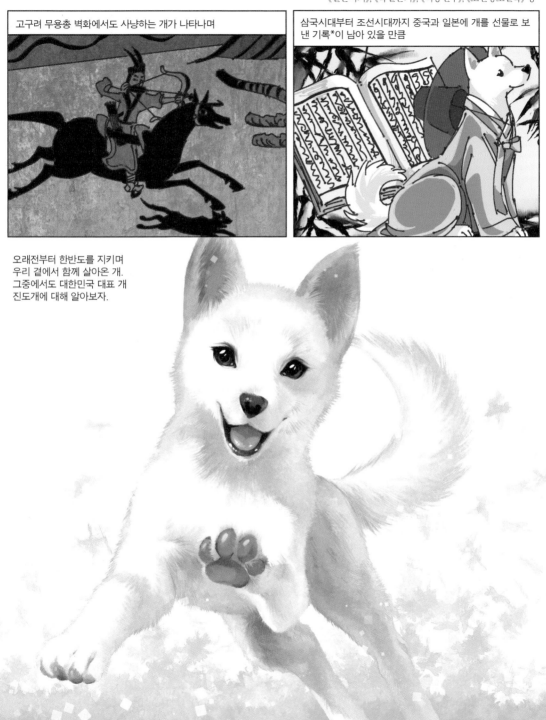

한반도에는 오래전부터 삽살개와 진도개 형의 다양한 북반견 계통의 개가 널리 분포되어 있었다.

지역별 환경과 풍토, 능력에 따라 모습이 조금씩 다르게 진화되어 왔죠!

그러나 외적의 잦은 침입과 일제강점기를 겪으며 많은 토종견들이 학살되고 사라졌다.

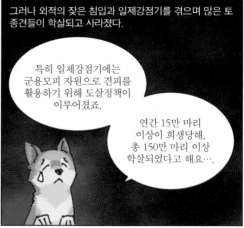

특히 일제강점기에는 군용모피 자원으로 견피를 활용하기 위해 도살정책이 이루어졌죠.

연간 15만 마리 이상이 희생당해, 총 150만 마리 이상 학살되었다고 해요….

"죽은 개의 피가 시내를 이루었다."

한국의 야생동물에 대한 기록이 적힌 이상오의《수렵비화》중

천연기념물 368호 삽살개, 경주개, 동경이, 풍산개, 제주개, 불개 등이 남아 있다.

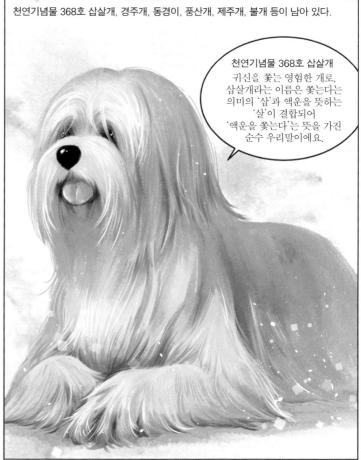

천연기념물 368호 삽살개
귀신을 쫓는 영험한 개로, 삽살개라는 이름은 쫓는다는 의미의 '삽'과 액운을 뜻하는 '살'이 결합되어 '액운을 쫓는다'는 뜻을 가진 순수 우리말이에요.

현재 한국의 토종개는 천연기념물 53호 진도개를 포함하여

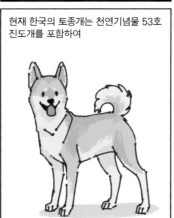

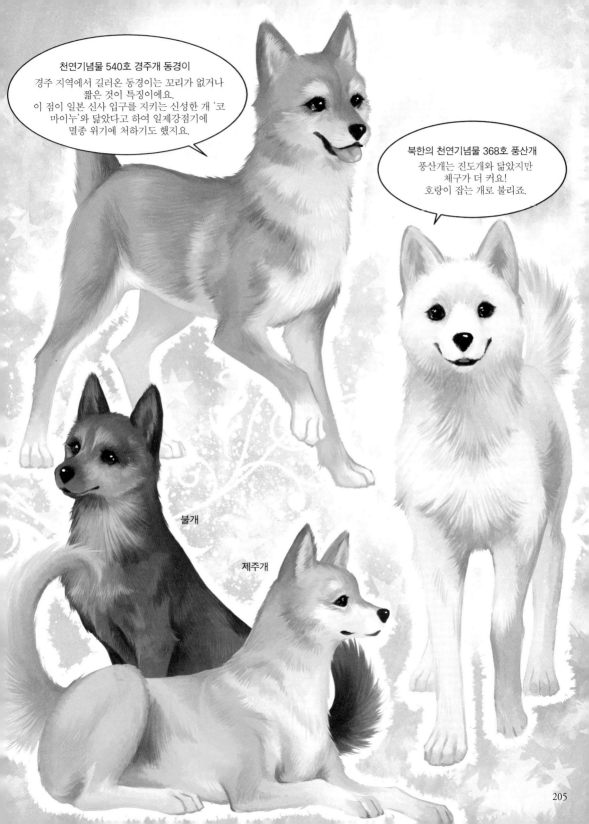

천연기념물 540호 경주개 동경이
경주 지역에서 길러온 동경이는 꼬리가 없거나
짧은 것이 특징이에요.
이 점이 일본 신사 입구를 지키는 신성한 개 '코
마이누'와 닮았다고 하여 일제강점기에
멸종 위기에 처하기도 했지요.

북한의 천연기념물 368호 풍산개
풍산개는 진도개와 닮았지만
체구가 더 커요!
호랑이 잡는 개로 불리죠.

불개

제주개

진도개의 원산지인 진도는 대한민국 최 서남단의 바다에 위치한 섬으로

지금은 진도대교가 있지만, 과거엔 육지와의 교통수단은 오직 배!

교통이 불편해 왕래가 적다 보니 다른 견종이 유입되는 일이 드물었다.

개는 못 태워요.

이러한 지리적 특성에 의해 비교적 순수 한 토종견이 남아 있을 수 있었던 것.

다른 견종이 섞이지 않고 순수한 진도개가 유지 되었죠.

Jindo

진도개의 기원에 대한 설 가운데 가장 유력한 것은, 석기시대부터 한반도에 서식하던 토착견이

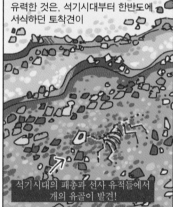

석기시대의 패총과 전자 유적들에서 개의 유골이 발견!

진도의 특수한 기후와 풍토에 적응하였고 섬이라는 지리적 특성상 고립되어 순수한 혈통과 야성이 보존되어 왔다고 합니다. 진도 인근의 해남에서 발견된 3천 년 전의 개 유골이 지금의 진도개와 비슷한 중형견의 뼈로 밝혀지면서 그 연관성이 추측되고 있 어요.

진도개는 독일의 복서(독일의 중대형견) 이후 유전자 전체가 해독된 두 번째 견종이며

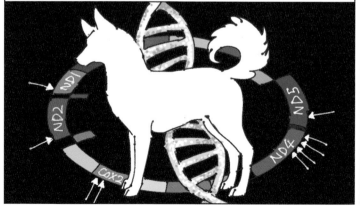

1962년에는 문화재보호법에 따라 천연 기념물 53호로 지정되었다.

DNA 분석 결과 진도개에서 독자적 유전자가 발견되었고 유전자 계통도상 어떤 품종과도 다른 순수한 계통을 가진 고유 품종이라는 것이 증명됨!

또한 진도군은 진도개 보호지역으로서 진도개의 반출입을 엄격히 제한하고 있다.

진도개가 아닌 개를 반입하면 100만원 이하의 과태료!

나도 진도 구경 가고 싶은데...

NO

참고로, 한글맞춤법에 따르면 '진돗개'가 맞는 표기법이지만,

진돗개

문화재 지정 공식 명칭은 '진도개'랍니다. 특수한 지역인 '진도'를 서식지로 한 개라는 의미를 드러내준 명칭이죠.

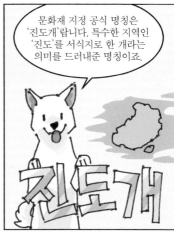

진도개

진도개가 천연기념물로 지정된 경위는 일제강점기로 거슬러 올라가는데

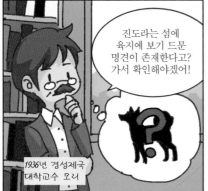

진도라는 섬에 육지에 보기 드문 명견이 존재한다고? 가서 확인해야겠어!

1936년 경성제국 대학교수 모리

1938년 '조선 보물 · 고적 · 명승 · 천연기념물 보존령'에 의해 천연기념물 53호로 지정되었고

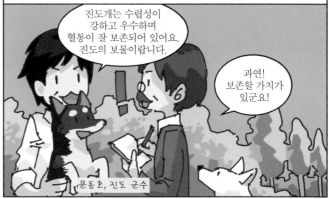

진도개는 수렵성이 강하고 우수하며 혈통이 잘 보존되어 있어요. 진도의 보물이랍니다.

과연! 보존할 가치가 있군요!

문동호, 진도 군수

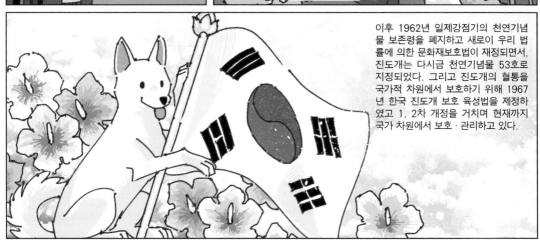

이후 1962년 일제강점기의 천연기념물 보존령을 폐지하고 새로이 우리 법률에 의한 문화재보호법이 재정되면서, 진도개는 다시금 천연기념물 53호로 지정되었다. 그리고 진도개의 혈통을 국가적 차원에서 보호하기 위해 1967년 한국 진도개 보호 육성법을 제정하였고 1, 2차 개정을 거치며 현재까지 국가 차원에서 보호 · 관리하고 있다.

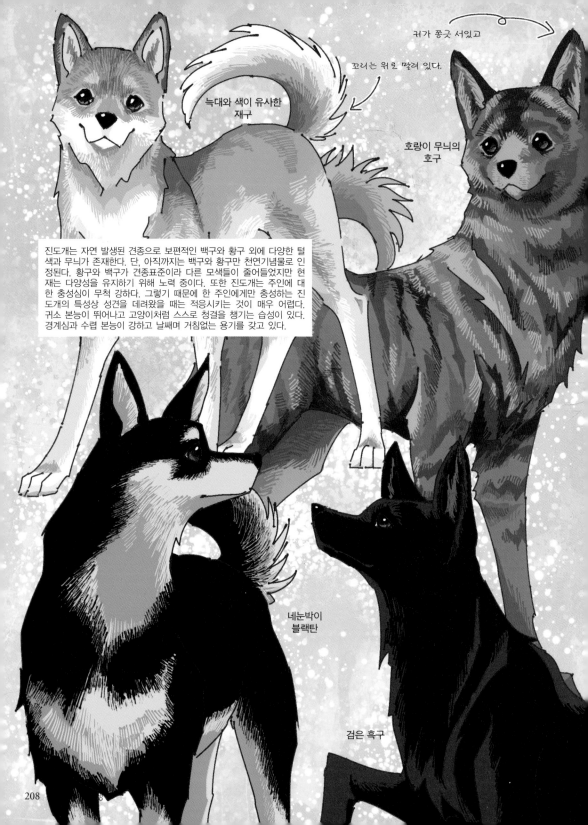

귀가 쫑긋 서있고

꼬리는 위로 말려 있다.

늑대와 색이 유사한
재구

호랑이 무늬의
호구

진도개는 자연 발생된 견종으로 보편적인 백구와 황구 외에 다양한 털
색과 무늬가 존재한다. 단, 아직까지는 백구와 황구만 천연기념물로 인
정된다. 황구와 백구가 견종표준이라 다른 모색들이 줄어들었지만 현
재는 다양성을 유지하기 위해 노력 중이다. 또한 진도개는 주인에 대
한 충성심이 무척 강하다. 그렇기 때문에 한 주인에게만 충성하는 진
도개의 특성상 성견을 데려왔을 때는 적응시키는 것이 매우 어렵다.
귀소 본능이 뛰어나고 고양이처럼 스스로 청결을 챙기는 습성이 있다.
경계심과 수렵 본능이 강하고 날쌔며 거침없는 용기를 갖고 있다.

네눈박이
블랙탄

검은 흑구

진도개는 2005년 국제애견협회 FCI와 영국켄넬클럽KC에서 공인 견종으로 승인되었으며

FCI에서는 287번째, KC에서는 197번째 공인 견종입니다!

영국 크러프트 도그쇼 수입품종 경쟁부문에서 2년 연속 2등을 수상하기도 했다.

2013년 체시
2014년 세시와 메이시

특히 진도개는 평생을 한 주인만 바라보는 강한 충성심을 지니고 있는데

주인밖에
모르는 바보

〈하얀 마음 백구〉로 유명한 '돌아온 백구'의 일화는 잘 알려져 있다.

저는 1988년 진도에서 태어나 5년 동안 할머니와 같이 살았어요.

백구는 다섯 살이 되던 해 대전으로 팔려갔지만 목줄을 끊고 도망쳐 대전에서 진도까지 무려 300km가 넘는 거리를 달려 7개월 만에 할머니가 있는 집으로 돌아왔던 것이다!

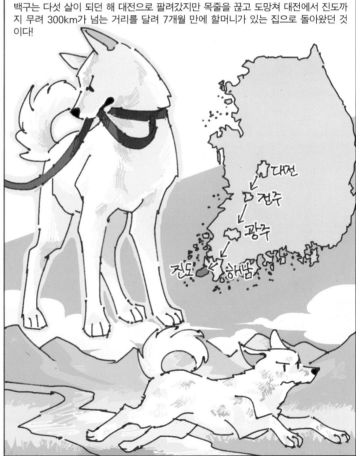

대전

전주

광주

진도 해남

백구는 오랜 여정으로 볼품없이 말라 있었지만 할머니의 보살핌으로 건강을 회복했고

2000년 2월 눈을 감을 때까지 할머니와 함께 살았다.

진도군은 이 충성스러운 백구를 기리기 위해 공원을 만들고 동상을 세웠다. 매년 11월에 돌아온 백구를 기념하는 행사도 개최하고 있다.

한편 용인시에 있는 유기견 보호소 소장의 반려견인 호순이는

소장의 입원으로 수원에 있는 딸 집에 보내졌는데, 며칠 만에 집을 탈출했다.

호순이가 없어졌어요! 지금 백방으로 찾고 있는데…

어디에서도 호순이를 찾지 못했고, 노령이었던 호순이가 길에서 세상을 떠났을 거라 모두가 포기한 1년 후 어느 날,

마침내 아빠 품에 돌아왔어요! 한 번도 본 적이 없는 길을 헤맨 끝에 30km 떨어진 집을 스스로 찾아냈죠. 무섭고 힘들었지만, 주인님은 저에게 있어 세상 전부이니까요.

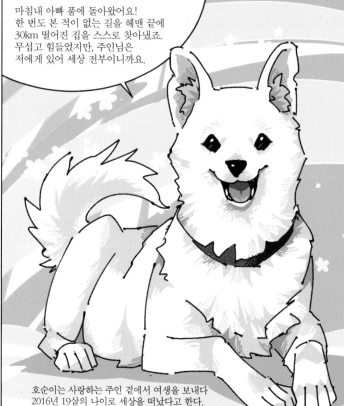

호순이는 사랑하는 주인 곁에서 여생을 보내다 2016년 19살의 나이로 세상을 떠났다고 한다.

이 밖에도 주인이 병환으로 사망하자 그 시신을 지키고

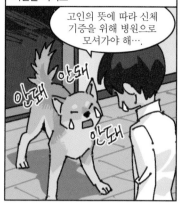

고인의 뜻에 따라 신체 기증을 위해 병원으로 모셔가야 해….

안돼 안돼 안돼 안돼

식음을 전폐하고 주인이 떠난 자리를 지키는 진도개의 이야기 등이 알려져 있다.

주인님을 어디로 데려가는 거야!

끼웅… 끼웅…

이렇게 한 주인만을 믿고 따르는 것이 진도개들의 특성이다.

그러나 이 점 때문에 군견으로는 적합하지 않다고 여겨왔는데,

난 내 주인 외엔 누구 말도 안 들어! 주인님 데려와!

2015년 진도개 35마리를 훈련시킨 결과

두 마리가 군견 심사를 통과했다!

훈련 과제를 70퍼센트 이상 통과해야 함.

최초의 진도개 군견이 된 '파도'와 '용필'은 앞으로 탐지견과 추격견으로 임무를 수행할 것이라고 한다.

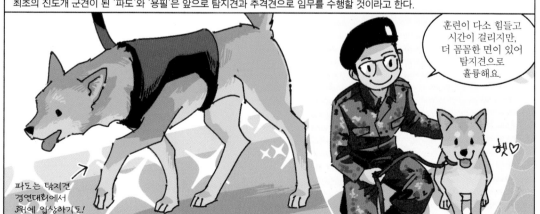

훈련이 다소 힘들고 시간이 걸리지만, 더 꼼꼼한 면이 있어 탐지견으로 훌륭해요.

파도는 탐지견 경연대회에서 3위에 입상하기도!

햇♡

211

오래전부터 우리 역사와 문화의 일부였
던 개는 충성스러운 동물의 상징으로서

신윤복, 〈나월불폐〉

주인을 위험으로부터 구하는 영리한 동물이자

술을 먹고 잠든 주인 곁에 불이 붙어
불길이 번져오자, 자신의 몸에 물을 적셔
주인을 지키고 쓰러져 죽은 '오수의 개' 이야기

집안을 수호해주는 영험한 존재였다.

김두량, 〈삽살홀개〉

그중에서도 진도개는 자신의 주인에게
맹목적인 충성을 보이는 충직함의 대명
사이다.

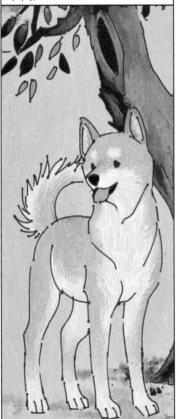

섬 안에서 그 순수성이 그대로 보존되어
온 전통적인 우리 개이자 대한민국을 대
표하는 명견 진도개.

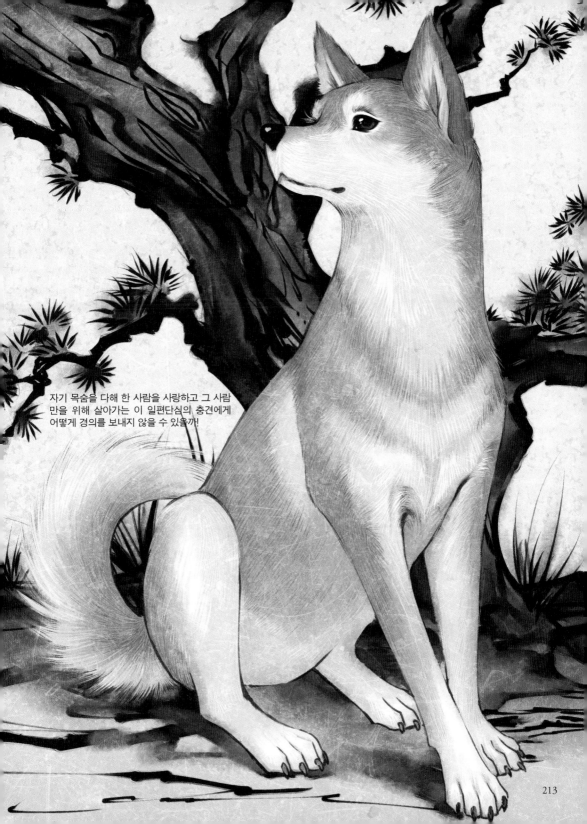

자기 목숨을 다해 한 사람을 사랑하고 그 사람
만을 위해 살아가는 이 일편단심의 충견에게
어떻게 경의를 보내지 않을 수 있을까!

213

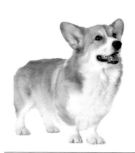

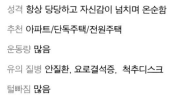

성격 항상 당당하고 자신감이 넘치며 온순함

추천 아파트/단독주택/전원주택

운동량 **많음**

유의 질병 안질환, 요로결석증, 척추디스크

털빠짐 **많음**

15

🐾

Welsh Corgi
웰시 코기

땅딸만한 가축몰이 개 웰시코기의 매력 포인트는
짧은다리와 여우같은 얼굴이다.

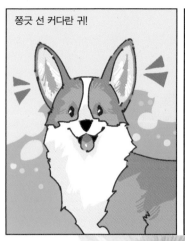

쫑긋 선 커다란 귀!

포실포실한 엉덩이!

앙증맞은 짧은 다리!

숨만 쉬어도 귀여운 생명체가 여기 있다.
바로 웰시 코기!

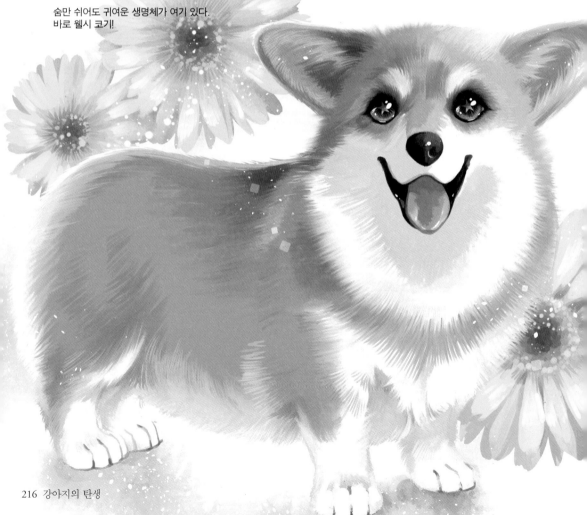

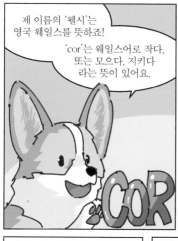

제 이름의 '웰시'는 영국 웨일스를 뜻하죠!

'cor'는 웨일스어로 작다, 또는 모으다, 지키다 라는 뜻이 있어요.

그리고 'ci'는 개를 뜻하는데, 언어의 변화 과정에서 'gi'로 바뀌었을 것으로 추측해요.

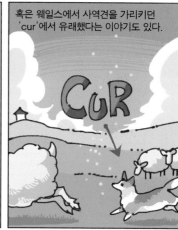

혹은 웨일스에서 사역견을 가리키던 'cur'에서 유래했다는 이야기도 있다.

CUR

한마디로 웰시 코기는 웨일스에서 살고 있던 작은 사역견을 뜻한다.

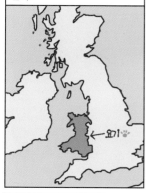

←요기

양과 같은 가축을 모는 목축견 출신인 만큼 에너지가 넘치고 영리하다.

방목했던 양 85마리를 다 데리고 왔어요!

하지만 많은 운동량을 필요로 해 운동량이 부족하면 살이 찌기 쉽고, 허리가 길어 디스크에 걸리기도 쉬우니 주의가 필요하다.

높은 곳에서 뛰어내리는 것도 조심해야 해요!

털이 많이 빠지므로 매일 빗질을 해주는 게 좋고

털 털 털 털 털 털

소나 양을 몰 때 뒤꿈치를 물었던 버릇이 남아 있어

콱!

간혹 신나게 놀거나 낯선 사람을 경계할 때 뒤꿈치를 깨물기도 한다.

아얏!
저리 가!
저리 가!

웰시 코기에는 두 종류가 있다.

카디건 웰시 코기

펨브로크 웰시 코기

먼저 카디건에 대해 알아봐요!

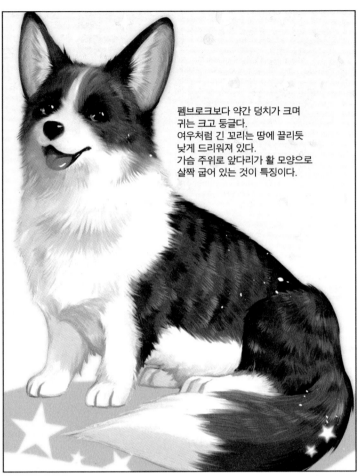

펨브로크보다 약간 덩치가 크며 귀는 크고 둥글다.
여우처럼 긴 꼬리는 땅에 끌리듯 낮게 드리워져 있다.
가슴 주위로 앞다리가 활 모양으로 살짝 굽어 있는 것이 특징이다.

카디건 웰시 코기는 영국에서 가장 오래된 견종 중 하나로, 호기심이 왕성하며 밝고 명랑한 성격을 지니고 있다.

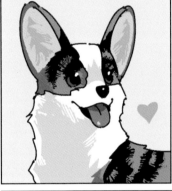

카디건 웰시 코기는 켈트인들과 함께 기원전 1200년경 중앙 유럽에서 현재 웨일스 서부의 카디건셔 지역으로 이주했는데

3천 년 정도의 아주 긴 역사를 지니고 있지요. 엣헴~

초기의 카디건 웰시 코기는 테켈과 스피츠 타입의 과도기적 형태였다.

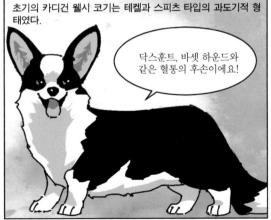

닥스훈트, 바셋 하운드와 같은 혈통의 후손이에요!

웨일스는 고지가 많아 예로부터 목축이 발달했다. 중세에는 영주에게 토지를 빌려야 했는데

영주님 땅에서 양을 길러도 될까요?

오, 허락하지.

이때 가축이 이동하는 면적만큼 토지를 빌릴 수 있었기 때문에

더 많은 땅을 빌리려면 양을 넓게 산개시키면 되겠군.

가축 무리를 확산시킬 수 있는 목축견이 필요했다.

후다닥!

적성에 딱!

그 역할, 제가 할게요!

하지만 시간이 흘러 토지제도가 바뀌고 목장의 영역이 울타리로 구분되자

카디건 웰시 코기의 일자리는 급격히 줄어, 점차 부유한 가정에서나 기르는 존재가 되었다.

멸종 위기에 놓이기도 했죠….

다행히 브린들(Brindle, 얼룩덜룩한 무늬)계 혈통에 영향을 받은 코기들이 명맥을 이어가면서 현재의 카디건 웰시 코기로 이어졌다.

940년경 웨일스의 법전에서도 코기와 관련된 기록이 등장하며

개(cur)를 해치거나 훔치면 엄격하게 벌을 받았죠.

하웰다의 법

가축을 돌보고 집을 지키며 해충까지 구제하는 만능견으로

거기에 깜찍한 외모는 덤!

완

으악

벽

그 유능함 때문에 카디건 구릉지대에 살던 사람들은 웰시 코기가 외부에 알려지는 것을 꺼릴 정도였다고 한다.

그래서 우리가 대중에게 알려진 건 비교적 최근이라고 해요!

쉿!

219

잠시, 웨일스에 전해 내려오는 오래된 전설 이야기를 해볼까 한다. 옛날 옛날 먼 옛날에 웨일스의 한 작은 마을에 단란한 가족이 살았어요. 아이들은 매일 부모님을 도와 양을 몰고 나갔죠.

누나! 여기 뭐가 있어!

부스럭─

여우인가?

님 귀엽다!

강아지 아냐?

집에 데려갈까?

좋아!

엄마, 아빠! 이거 봐요! 귀엽죠?

그래. 요정들은 이 강아지를 타고 전투에 나가거나 짐을 옮긴다고 하거든.

아무래도 이 아이들은 요정이 너희에게 선물로 보내준 것 같구나.

요정이요?

그 증거로 여기 보렴. 등에 안장 무늬가 있지?

앗! 정말이네?

요정님, 고마워요! 소중하게 보살필게요!

그리고 이 강아지들은 자라서 아이들이 양을 돌보는 데 큰 도움을 주었다고 한다.

바로 저희가 펨브로크 웰시 코기예요!

카디건에 비해 덩치나 귀의 크기가 살짝 작은 편이며 여우와 닮은 외모를 지녔다.

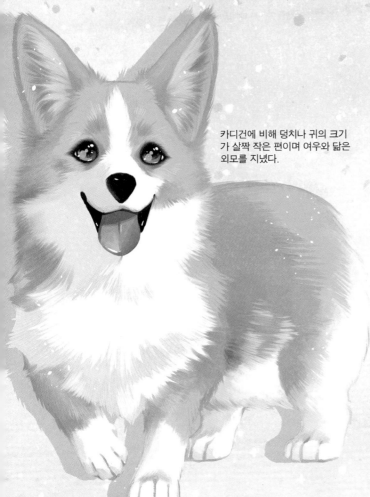

펨브로크는 목축에 대한 납세의 표시로, 또한 가축에게 꼬리를 밟히지 않도록 단미(꼬리를 자르는 것)를 해왔는데

미안

헉

끼깅―!

그 영향으로 짧은꼬리로 태어나거나 미용의 목적으로 단미를 했으나 최근에는 이를 반대하는 움직임도 커지고 있다.

꼬리 있는 저도 더 귀엽죠?

웨일스의 펨브로크셔 지역에서 기르던 목축견 펨브로크웰시 코기는

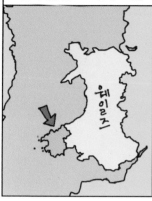

북방 스피츠 혈통으로, 엄밀하게는 카디건 웰시 코기와는 조금 다른 견종이다.

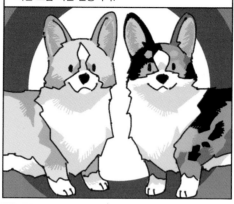

기원에 대해서는 12세기경 플랑드르 지방의 섬유 직공들이 웨일스로 건너올 때

고향에서 데려온 스피츠계 개들로부터 기원했다는 설과,

지금의 포메, 사모예드, 케이스혼트의 조상이죠!

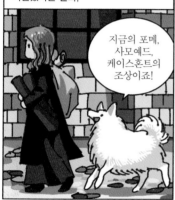

9~10세기 바이킹과 함께 건너온 스피츠계 개들이

'바이킹의 개' 스웨디시 발훈트

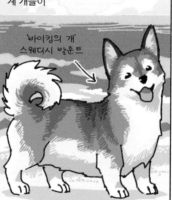

펨브로크 지역의 개들과 섞여 지금의 펨브로크 웰시 코기가 되었다는 두 가지 설이 존재한다.

당시 웨일스 법령에 따르면 목축견 한 마리의 가치는 수송아지 한 마리와 맞먹을 만큼 귀했어요!

펨브로크 웰시 코기의 납작한 체형과 민첩함은 양과 소, 조랑말 등의 뒤꿈치를 물며 다리 사이 사이로 자유롭게 다니기에 매우 적합할 뿐 아니라

성난 소가 휘두르는 발굽을 피하기에도 안성맞춤!

참고로 펨브로크와 카디건은 조금 다른 외모와 특징을 지니고 있지만 19세기까지는 같은 견종으로 분류되어 함께 교배되었다.

그 때문에 혈통이 섞여 서로 더욱 닮게 되었어요!

1934년에야 다른 견종으로 인정되었답니다!

펨브로크 웰시 코기는 12세기 리처드 1세 때부터 영국 왕실의 사랑을 듬뿍 받았는데, 특히 현 영국 여왕 엘리자베스 2세의 코기 사랑은 세계적으로 유명하다.

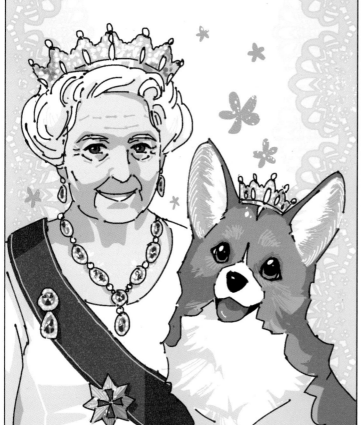

그녀는 어린 시절부터 웰시 코기를 매우 좋아하여

아버지인 조지 6세는 1933년 딸을 위해 웰시 코기 '두키'를 데려왔는데,

그 후로 지금까지 꾸준히 웰시 코기를 기르고 있는 진정한 웰시 코기 마니아다.

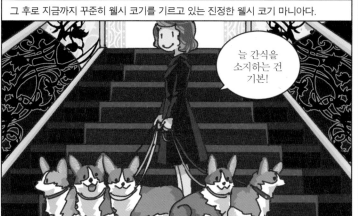

늘 간식을 소지하는 건 기본!

여왕은 자신이 직접 개들을 돌보고 취향에 따라 모두 다른 음식을 해주며

오늘은 미디엄 웰던 스테이크가 먹고 싶었어!

크리스마스에는 간식을 가득 넣은 양말을 선물하기도 한다.

통치 기간 동안 30마리 이상의 펨브로크 웰시 코기를 길렀으며

버킹엄 궁전의 정원 한 켠에 있는 개들의 묘지에 종종 들러비석을 쓰다듬는다고 한다.

여왕과 코기가 함께 있는 모습이 청동 부조로 만들어질 정도니

웰시 코기는 명실상부한 영국 왕실의 마스코트라고 할 수 있을 것!

ROYAL CORGI

이런 영국 왕실의 사랑을 증명하기라도 하듯, 2011년에는 윌리엄 왕자의 로얄 웨딩을 기념하여 웰시 코기 모양의 '세상에서 가장 큰, 개를 위한 케이크'가 만들어지기도 했다.

웰시 코기에 대한 사랑과 관심은 전 세계로 뻗어가, 미국 캘리포니아의 애견 해수욕장에서는 웰시 코기들을 위한 축제 '쏘 칼 코기 비치데이So Cal Corgi Beach Day' 행사가 매년 성황리에 열리고 있다.

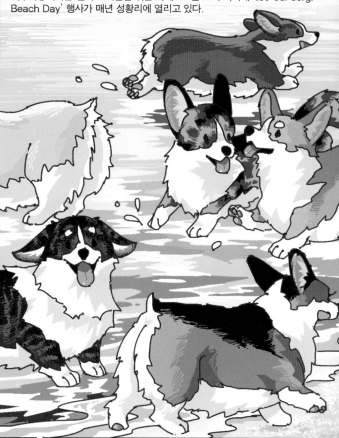

영국의 케이크 아티스트 미셸 위보워가 3주에 걸쳐 제작하여 런던의 타워 브리지 인근에 전시되었다. 높이 177cm, 무게 68kg로 기네스북에 올랐다.

우리나라에서도 최근 〈개밥 주는 남자〉의 대, 중, 소와

〈삼시세끼〉에 출연하는 유해진의 반려견 겨울이에게 많은 이들이 마음을 빼앗겼다.

225

애니메이션 《카우보이 비밥》의 천재 강아지 '아인'도 역시 웰시 코기!

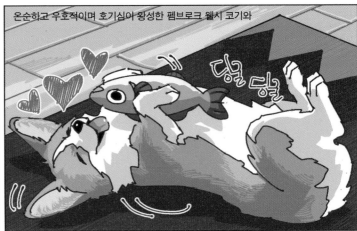

온순하고 우호적이며 호기심이 왕성한 펨브로크 웰시 코기와

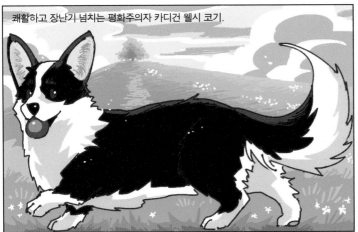

쾌활하고 장난기 넘치는 평화주의자 카디건 웰시 코기.

잘 구워진 식빵처럼 통통한 엉덩이와

여우처럼 예쁜 얼굴, 그리고

짧은 다리로 들판을 누비며 양을 몰던 본능에서 솟아나오는 활발함을 지닌 개.

웨일스 숲속 요정들의 친구 웰시 코기는

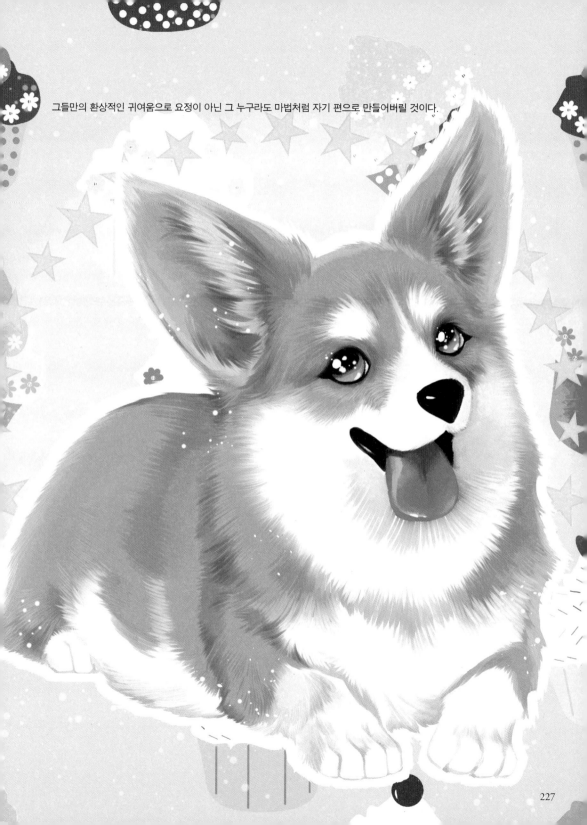

그들만의 환상적인 귀여움으로 요정이 아닌 그 누구라도 마법처럼 자기 편으로 만들어버릴 것이다.

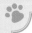

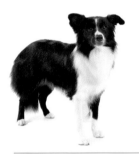

성격 체력이 뛰어나며 판단력과 행동이 민첩하다. 지능이 높으며 주인에게 충성심이 깊음

추천성향 **단독주택/전원주택**

운동량 **많음**

유의 질병 **안질환, 간질**

털빠짐 **많음**

16

Border Collie
보더 콜리

고급스럽고 우아한 외모에 지능이 매우 높은
영국에서 온 대표 양 몰이견

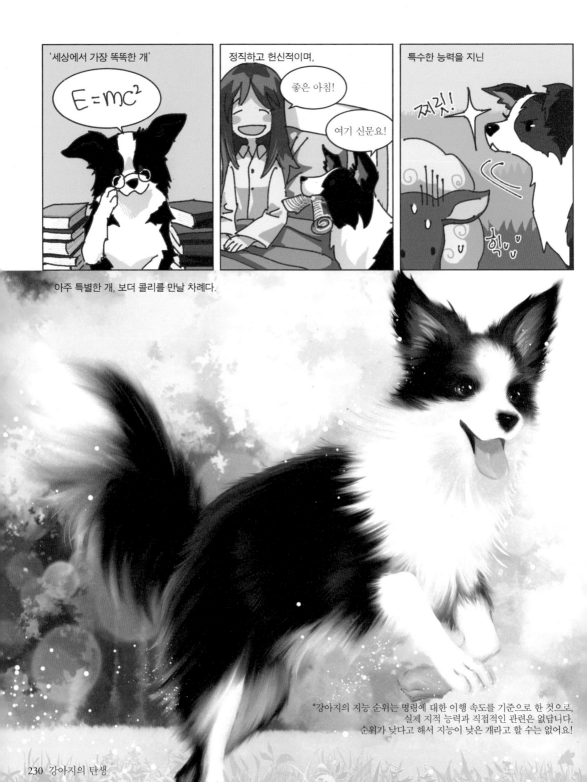

'세상에서 가장 똑똑한 개'

정직하고 헌신적이며,

특수한 능력을 지닌

아주 특별한 개, 보더 콜리를 만날 차례다.

*강아지의 지능 순위는 명령에 대한 이행 속도를 기준으로 한 것으로,
실제 지적 능력과 직접적인 관련은 없답니다.
순위가 낮다고 해서 지능이 낮은 개라고 할 수는 없어요!

먼저 '콜리'라는 이름은 어디서 왔을까요? 세 가지 설이 있어요.

첫째로, 검은 양을 모는 양치기개를 의미한다는 설!

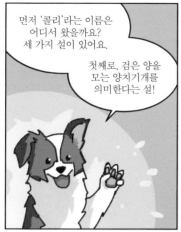

앵글로색슨어에서 'col'은 검다는 뜻으로, 스코틀랜드 지방의 양들은 얼굴이 검어 콜리라고 불렸는데, 이 양들을 모는 개가 콜리로 알려졌다는 것이다.

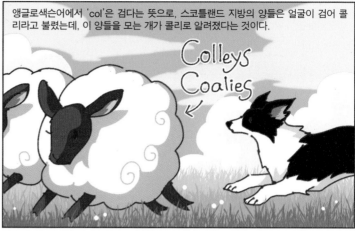

Colleys
Coalies

두 번째 설은 스코틀랜드게일어로 강아지를 부르는 말인 'Cailean', 'Coilean'에서 유래했다는 것.

Doggie!

멍멍아!

강아지를 친밀하게 부르는 말이라고 해요. '멍멍이'처럼요!

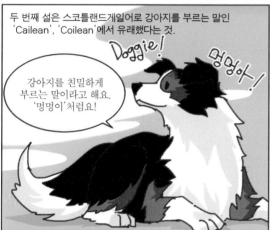

마지막으로 독일어 'kuli'라는 단어에서 유래했다는 설이 있다.

육체노동을 하는 사람을 의미해요. 양몰이라면 정말 자신 있습니다!

처음에는 보더 콜리가 아닌 스코치 쉽독, 스코치 콜리라고 불렸으나

스코틀랜드의 양치기개로 불렸던 거죠.

특수한 능력을 지니고 있었던 한 후손들이 스코틀랜드와 잉글랜드의 국경선에 정착하면서 '국경선 근처의 양치기개'라는 뜻의 '보더 콜리'로 불리게 되었다.

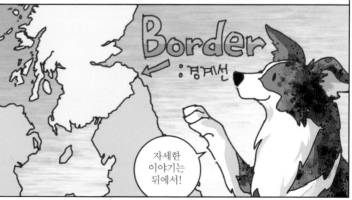

Border
:경계선

자세한 이야기는 뒤에서!

1800년 이전의 보더 콜리의 역사는 베일에 싸여 있어 확실한 것은 알 수 없다. 여러 가지 설이 있을 뿐인데,

네 가지 설을 소개할게요!

가장 유력한 설은 스칸디나비아인들이 순록을 기르거나 사슴을 사냥할 때 이용된 목축견 겸 사냥개가 바이킹에 의해 전파되었다는 것이다.

바이킹이 스코틀랜드 등 영국을 침공할 때 함께 건너왔다는 것이죠!

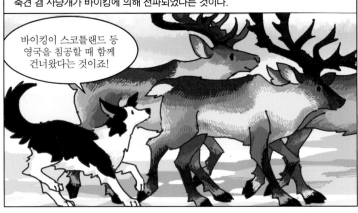

두 번째로는 로마인으로부터 왔다는 것,

콜리 타입의 선조 개가 영국에 등장한 것은 로마인들이 지금의 잉글랜드와 웨일스를 점령한 AD 43년경이었고,

유럽 내 몇몇 목양견들과 콜리가 매우 비슷하기 때문!

보스롱

벨지안 셰퍼드 독 그로넨달

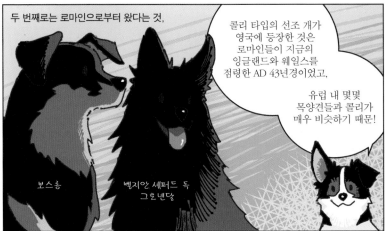

또 다른 설로 켈트족들의 목양견이었다는 것,

KELT.

마지막으로 켈트나 로마 이전에 영국 토착민들이 길렀던 개라는 설도 있다.

가설들을 종합해보면 보더 콜리의 조상은 로마와 켈트, 독일과 스칸디나비아 계통이 섞여 있으며

스칸디나비아

로마

독일

켈트

그레이하운드와 스패니얼이 섞이기도 했던 것으로 추정되고,

이 조상들이 훗날 영국 내 목양견과 섞이면서 현재의 모습을 갖추게 된 것으로 추측된다.

중형견 정도의 크기에 탄탄한 몸을 가졌어요.

이러한 보더 콜리는 1세기 이상 능력 강화를 위한 교배를 거듭하여

오늘날 세계의 목양견 가운데 가장 뛰어난 견종으로 알려지기에 이른다.

짜 잔

영국은 예로부터 목양이 발달하여

양 사육에 적합한 자연환경 때문!

메~ 메에~ 메에에~

양모 산업이 영국의 주요 산업 중 하나일 만큼 영국에서 목양이 차지하는 비중은 매우 컸다.

Hi
Hi
Hi
Hi

그렇기에 목양견은 목장에서 없어선 안 될 존재이자 국가적 재산 중 하나였다.

넌 소중한 친구이자 가족이야!

목자들은 최고의 양치기개끼리 교배를 했고, 개들은 각 지역과 필요성에 맞게 각기 다른 특성으로 발전해나갔다.

웨일스의 웰시 콜리

스코틀랜드 하이랜드의 하이랜드 콜리

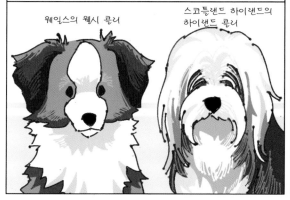

다양한 목축 방식에 따라 다양한 견종들이 목양견으로 활동하다 보니

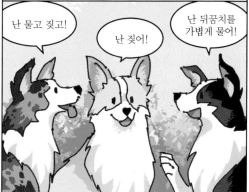

난 물고 짖고!

난 짖어!

난 뒤꿈치를 가볍게 물어!

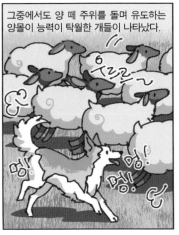

그중에서도 양 떼 주위를 돌며 유도하는 양몰이 능력이 탁월한 개들이 나타났다.

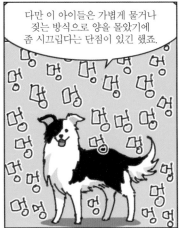

다만 이 아이들은 가볍게 물거나 짖는 방식으로 양을 몰았기에 좀 시끄럽다는 단점이 있긴 했죠.

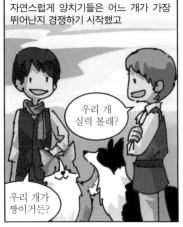

자연스럽게 양치기들은 어느 개가 가장 뛰어난지 경쟁하기 시작했고

우리 개 실력 볼래?

우리 개가 짱이거든?

1873년 첫 번째 목양견 대회가 열리게 되었다.

그럼 최고의 목양견이 누구인지 겨뤄보자!

그리고 이 경기에 출전해 놀라운 활약을 보인 아이가 있었으니.

사기캐!

웅성

웅성

웅성

웅성

쟨 대체 뭐지!?

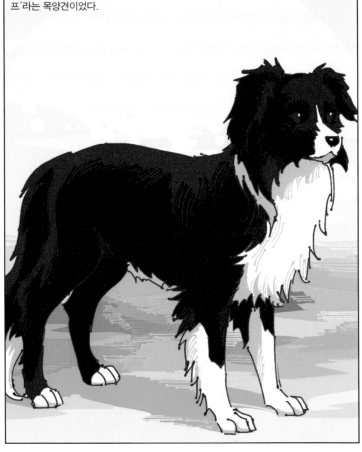

장차 모든 보더 콜리들의 조상이 될, 잉글랜드 북부 노섬브리아 지역 출신의 '올드 헴프'라는 목양견이었다.

올드 헴프에게는 놀라운 능력이 있었는데 짖거나 물지 않고 조용히 양을 응시하는 것만으로 양을 모는 것이었다.

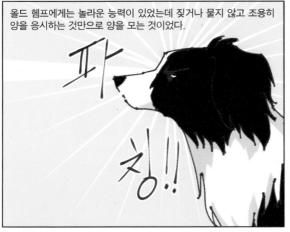

그저 몸을 낮추고 쳐다보기만 해도 양들이 올드 헴프의 말을 따르는 것이 아닌가!

야, 야, 옆으로 가자. 무서워 죽겠네

이 유례없는 양몰이 능력에 사람들은 놀라움을 금치 못했다.

올드 헴프! 목양견의 새 지표를 열다

그의 특별한 능력은 모두를 놀라게 해…

올드 헴프 같은 목양견을 원해요!

이건 양몰이계의 혁명이야!

나또!
나또!
나도~!
나도!
나또!
나두
나또!
나또!

하지만 헴프는 한 마리 뿐이고 가르친다고 전수되는 것도 아닌데 어떡하지?

그럼 이렇게 하면 어떨까?

결국 헴프의 새끼들 중에서 같은 능력을 가진 아이들을 골라 번식을 계속해 나갔고

그 결과 올드 헴프는 '보더 콜리의 아버지'로 불리게 되었으며

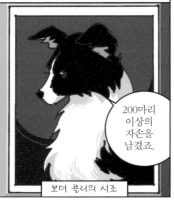

200마리 이상의 자손을 남겼죠.

보더 콜리의 시조

일명 '허딩 아이(양몰이 눈)'라고 불리는 이 능력은 보더 콜리의 특징이 되었다.

Herding EYE

235

1860년, 스코틀랜드의 밸모럴성을 방문한 빅토리아 여왕은

이곳에서 긴 털을 가진 콜리를 보고 마음을 빼앗겼는데

장차 인기 만점의 스코치 콜리가 되거늘↓

한편 19세기 후반부터 콜리의 양몰이 능력보다는 외모를 중시하는 흐름이 생겨났다.

너무이뻐!!

와아아

보르조이 등 아름다운 외모의 견종들과 교배하여 더욱 아름다운 외모를 갖게 되었지만

우아함의 대명사 러시아 러족견!

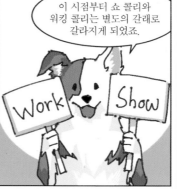

반면에 양치기개로서의 탁월한 능력은 등한시될 수밖에 없었다.

이 시점부터 쇼 콜리와 워킹 콜리는 별도의 갈래로 갈라지게 되었죠.

Work Show

즉 아름답고 우아한 외모를 특징으로 한 견종이 바로 현대의 러프 콜리로 발전하게 된 것.

Rough Collie

풍성하고 아름다운 털결!

그러나 쇼를 위한 외모 중심의 콜리에 반발한 사람들은 보더 콜리의 능력을 보존하고 발전시켜야 한다고 주장하며 1906년 ISDS(International Sheep Dog Society)를 만들었다.

철저하게 외모가 아닌 능력만을 중시하는 거예요!

우리 콜리의 자랑스러운 양몰이 능력이 중요하지, 외모는 중요치 않아! 외모지상주의 도그쇼는 가라!

이는 여타의 견종과는 매우 다른 경향이었다고 할 수 있으며, 이후 보더 콜리 품종의 향상에 큰 영향을 주었답니다!

능력주의

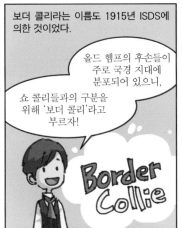

보더 콜리라는 이름도 1915년 ISDS에 의한 것이었다.

올드 헴프의 후손들이 주로 국경 지대에 분포되어 있으니,

쇼 콜리들과의 구분을 위해 '보더 콜리'라고 부르자!

Border Collie

세계의 주요 켄넬클럽에서 보더 콜리를 정식 승인하려 했을 때도 반발이 일었는데

우리 보더 콜리들은 외형적인 기준이 전혀 중요하지 않아! 능력이 중요할 뿐!

견종 스탠다드를 반대합니다!

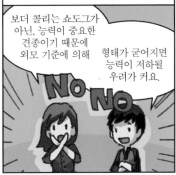

미국켄넬클럽(AKC)와 국제애견협회(FCI)에서는 승인되었지만 지금도 보더 콜리 마니아들은 쇼도그 중심의 견종 스탠다드를 반대하는 추세이다.

보더 콜리는 쇼도그가 아닌, 능력이 중요한 견종이기 때문에 외모 기준에 의해

형태가 굳어지면 능력이 저하될 우려가 커요.

NO NO

보터 콜리는 영리하고 친화적이며 운동 능력이 뛰어나 도그 스포츠마다 두각을 드러냈다.

답!!

훙.!

세계 최고의 사역견인 만큼 다소 과할 정도로 많은 운동량을 요하며, 운동 부족 시 스트레스로 인해 성격적 문제가 생길 수 있다. 프리스비(원반) 도그로도 유명하지만 너무 무턱대고 운동을 시키면 관절과 피부 질환을 야기할 수도 있으니 무리하지는 않도록 주의하자!

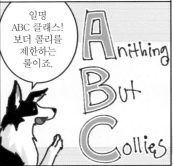

어찌나 능력이 뛰어난지 경기에 따라 보더 콜리만으로 팀을 구성할 수 없게 하거나, 보더 콜리를 제외하고 팀을 꾸려야 한다는 조항이 있을 정도다.

일명 ABC 클래스! 보더 콜리를 제한하는 룰이죠.

Anithing But Collies

이러한 보더 콜리이니 당연히 유명 사례도 많을 터! 독일의 보더 콜리 '리코'는 200개의 단어를 이허 2004년 사이언스 지에 실렸고

오스트리아의 '베시'는 그보다 많은 340개의 단어를 알아들어 2008년 내셔널지오그래픽 표지를 장식하는 등

보더 콜리의 똑똑함을 증명해보였다.

그러나 '아인슈타인 개'라고 불리는 '체이서'에 필적할 순 없었는데, 체이서는 1천 개의 단어를 구별해냈다!

동물 인형이나 공 같은 장난감의 명칭을 구별할 수 있고, 특정 장난감을 골라내 일정한 명령을 수행하는 것도 가능해요!

체이서는 명사와 동사로 이루어진 문장을 이해할 뿐 아니라 단어 네 개로 이루어진 문장까지 익혔으며

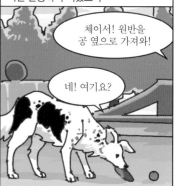

체이서! 원반을 공 옆으로 가져와!

네! 여기요?

동사, 목적어, 전치사를 사용한 기초 문법까지 습득해보였다. 돌고래나 침팬지 등 높은 지능의 동물들에게도 어려우며 개에게는 불가능하다고 여겨지는 수준!

다만 일반적인 영문법의 반대 어순으로 명령해야 알아듣는다고 한다.

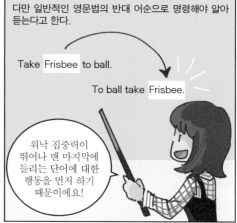

Take Frisbee to ball.

To ball take Frisbee.

워낙 집중력이 뛰어나 맨 마지막에 들리는 단어에 대한 행동을 먼저 하기 때문이에요!

보더 콜리는 똑똑할 뿐 아니라 깊은 충성심을 보여주기도 한다. 미국 몬태나의 벤턴이라는 마을에 살던 '셰프'의 이야기다.

셰프의 주인은 이곳 병원에 입원했다가 사망하여 관에 실려 고향으로 돌아갔는데

……

매일 기차역에서 주인이 돌아오기를 자그마치 6년 동안이나 기다렸다.

?

앗, 아빠인가? 닮았는데…

이를 딱하게 여긴 역무원은 음식과 잠잘 곳을 마련해주었고, 셰프는 금세 역의 명물이 되었다.

고마워요!

SHEP

1942년 셰프가 난청으로 기차 소리를 듣지 못해 사망하자

SHEP

사람들은 역이 내려다보이는 절벽에 셰프를 묻어주고 표지판을 세웠으며, 기념비를 세워 그의 헌신을 기렸다.

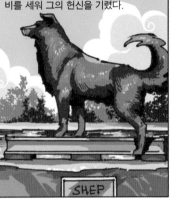

SHEP

그런가 하면 빅토리아 여왕의 충견이었던 샤프는 충성심이 매우 강해 단 몇 사람에게만 충직했으며, 그 외의 측근들에게는 위협적이었다고 한다.

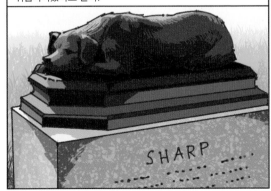

SHARP

여왕의 보호구를 지키는 특수 임무를 맡았던 또 하나의 보더콜리 노블은 순하고 정이 많으며 상냥해서 여왕의 식사에 동석하기도 했다고 전해진다.

이 밖에 〈꼬마 돼지 베이브〉의 렉스와 플라이

〈우리 개 이야기〉의 마리모 등 영화 속에서도 똑똑하고 사랑스러운 보더콜리를 발견할 수 있다.

2004년 세계에서 가장 빨리 차창을 여는 개로 기록되는가 하면,

스트라이커
11.34초

'베일리'처럼 호주 국립해양박물관에서 갈매기를 쫓는 일을 하거나

정박한 보트에 해를 끼칠 수 있거든요.

공원에서 거위를 몰고,

인도에 있으면 안 돼!

뒤뚱 뒤뚱

양로원에서 알츠하이머를 앓고 있는 노인을 위로하거나

시각장애인을 돕는 등 사람들의 일상에 큰 도움을 주고 있다.

이쪽이에요!

임무가 주어지지 않으면 오히려 시무룩해지는 워커홀릭이자

‥시무룩‥

뭐 할 거 없나…

개심심

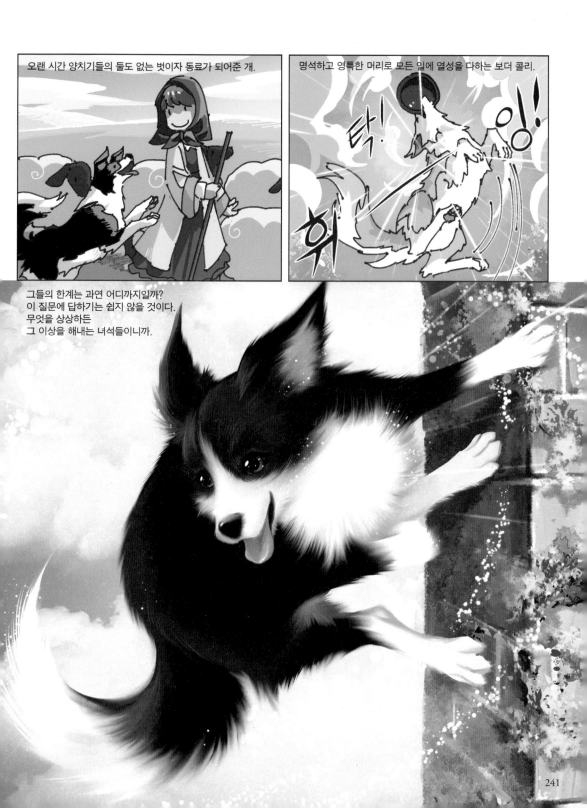

오랜 시간 양치기들의 둘도 없는 벗이자 동료가 되어준 개.

명석하고 영특한 머리로 모든 일에 열성을 다하는 보더 콜리.

그들의 한계는 과연 어디까지일까?
이 질문에 답하기는 쉽지 않을 것이다.
무엇을 상상하든
그 이상을 해내는 녀석들이니까.

골든 레트리버

성격 **친밀하며 믿음직 스럽고 애정이 깊으며 지능이 높음**

추천 **아파트/단독주택/전원주택**

운동량 **많음**

유의 질병 **관절염, 비만, 피부염, 백내장**

털빠짐 **많음**

래브라도 레트리버

성격 **지능이 높고 침착하며 인내심이 강하고 친절하고 외향적임**

추천 **단독주택/전원주택**

운동량 **많음**

유의 질병 **관절염, 비만, 피부염, 안질환**

털빠짐 **많음**

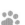

17

Golden Retriever
골든 레트리버

Labrador Retriever
래브라도 레트리버

부드럽고 화려한 황금색 털 만큼이나 밝은 성격의
건실하고 충직한 화내지 않는 골든 레트리버와
사회 곳곳에서 많은 활약을 하는 고마운
래브라도 레트리버.

물을 좋아하고

선천적으로 배우기를 즐기며

타인을 행복하게 해주고 싶어 하는

강아지계의 대표 천사견! 평화주의자 골든 레트리버와 래브라도 레트리버.

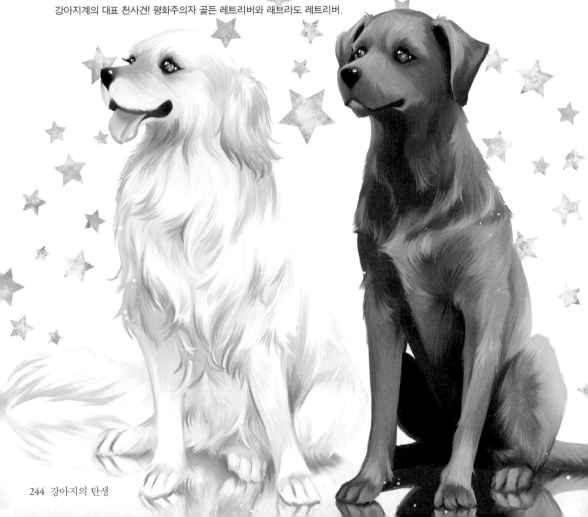

캐나다 동쪽의 뉴펀들랜드앤래브라도 주의 주도 세인트존스.

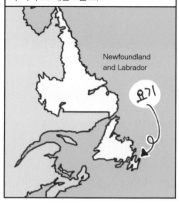

이곳은 18세기경부터 유능한 수중 인명구조견을 배출해온 지역이다.

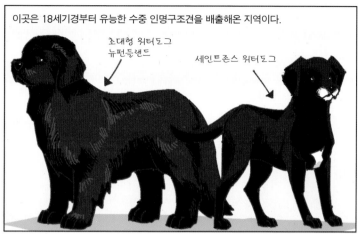

이들은 얼어붙을 듯 추운 날씨에도 다양한 방법으로 사람들을 도와 일했는데,

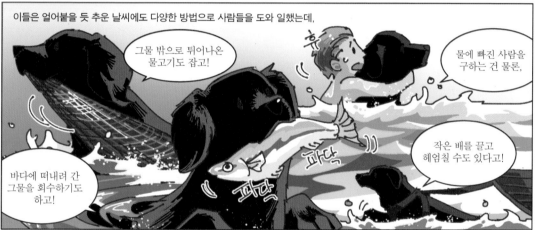

19세기 개 소유자에게 높은 세금을 부여하기 시작하면서 자연스레 그 수가 줄어들게 된다. 세인트존스 워터도그는 그 수가 천천히 줄어 결국 멸종되었다.

다행히 대구를 실은 무역선들이 유럽의 항구를 드나들면서 일부가 영국에 소개되었고

이들이 바로 골든 레트리버와 래브라도 레트리버의 조상이 되었다.

19세기 중반 스코틀랜드 부유층들 사이에서는 조류 사냥이 인기 스포츠였다.

새를 회수하는 개에 자연스레 관심이 생겼죠.

조류 사냥에는 육지는 물론 강과 연못, 습지대 등 어디에서든 사냥감을 회수할 수 있는 개가 필요했는데,

물에 떨어졌네. 포기하자.

총기의 발달로 점점 더 제약 없는 장거리 사냥이 가능해지자,

분명 이 근처에 떨어진 것 같았는데!?

어떤 환경에서도 사냥감을 확실하게 회수할 수 있는 전문 회수견, 최고의 레트리버를 만들어내려는 노력이 시작되었다. '레트리버'란 '회수하다'라는 뜻의 영단어 retrieve를 변형한, 말 그대로 '회수자'라는 의미!

최고의 워터 스패니얼 ── 레트리버

골든 레트리버

그 결과 더들리 마저리뱅크스, 후에 트위드머스 남작으로 알려진 인물에 의해 인버네스셔(스코틀랜드 하일랜드의 주도) 내 그의 영지에서 골든 레트리버가 탄생하게 된다. 골든 레트리버 모임이 열리기도한 곳이다.

'기사챈 하우스'

1865년 마저리뱅크스는 블랙 웨이비코티드 레트리버* 가운데 유일하게 황금색으로 태어난 강아지를 데려와,

'노우스'

당시 사냥 능력이 출중했던 트위드 워터 스패니얼*과 짝을 지어주었다.

이름은 '벨'이라고 해요!

1868년 이들 사이에서 태어난 네 마리의 암컷들이 바로 골든 레트리버의 근간이 되었다.

♫우리가~ 골든 레트리버의~ 시작~♫

에이다, 크로커스, 카우슬립, 프림로즈

*블랙 웨이비코티드 레트리버: 뉴펀들랜드 지방의 워터독과 레트리버를 기초로 한, 지금의 플랫코티드 레트리버의 초기 견종.
*트위드 워터 스패니얼: 당시 잉글랜드와 스코틀랜드의 경계 지역에서 키우던, 곱슬 털이 특징인 견종으로 현재는 멸종됨.

이후 다시 트위트 워터 스패니얼, 아이리시 세터, 블러드하운드 세인트존스 워터도그, 블랙 웨이비코티드 레트리버가 교배되었고,

그 결과 활발하고 온순하며 머리가 좋고, 물어 나르기 적합한 부드러운 입을 가진 골든 레트리버가 태어나게 된 것!

똑똑한 데다 지형을 불문하고 회수 능력이 탁월했죠!

골든 레트리버는 19세기 말까지는 플랫 코티드 레트리버의 황금색 버전(골든 코트)으로 간주되었지만

같은 종?

다른 컬러!

1913년 영국에서 골든 레트리버 클럽이 창설되면서 영국켄넬클럽에서 별개의 견종으로 승인되었고,

골든 리트리버 클럽

1920년 골든 레트리버라는 이름으로 공식 인정되었다.

제가 이런 갭니다.

골든 리트리버

골든 레트리버는 선조들의 회수 본능을 이어받은 회수 전문가이며

물건을 가져오거나 물어 나르는 놀이를 좋아해요!

수색 구조 및 마약이나 폭발물 감지에도 유능한 탐지견이자

킁킁

시각장애인 · 청각장애인을 위한 안내견, 치료견, 인명구조견으로 활약 중이다.

여기, 지갑이요!

고마워!

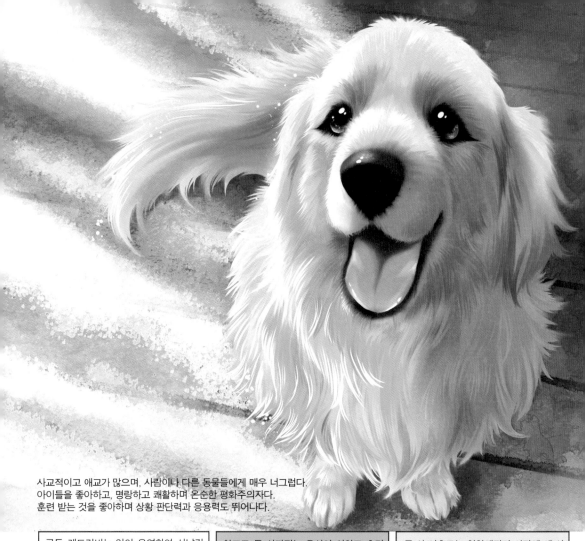

사교적이고 애교가 많으며, 사람이나 다른 동물들에게 매우 너그럽다.
아이들을 좋아하고, 명랑하고 쾌활하며 온순한 평화주의자다.
훈련 받는 것을 좋아하며 상황 판단력과 응용력도 뛰어나다.

골든 레트리버는 입이 유연하여 사냥감은 물론 신문도 아무런 자국 없이 물어나를 수 있다.

참고로 두 살까지는 응석이 심하고 호기심이 많아 장난이 심할 수 있지만,

콰앙

누가 꽃밭을 다 파헤쳐놨어!?

두 살 이후로는 침착해지기 시작해 세 살부터는 거짓말처럼 얌전해진다는 전설(?)이 있다.

... 누구~...

애가 왜 이러지?

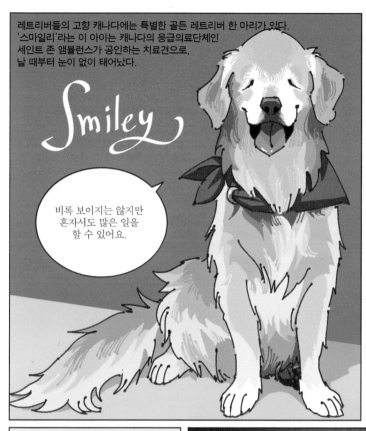

레트리버들의 고향 캐나다에는 특별한 골든 레트리버 한 마리가 있다. '스마일리'라는 이 아이는 캐나다의 응급의료단체인 세인트 존 앰뷸런스가 공인하는 치료견으로, 날 때부터 눈이 없이 태어났다.

Smiley

비록 보이지는 않지만 혼자서도 많은 일을 할 수 있어요.

두 살 때 강아지 공장에서 조앤이라는 여성에 의해 구조된 스마일리는 처음에는 바깥세상을 매우 두려워했지만, 점차 마음을 열어갔고

스마일리의 뛰어난 교감 능력을 발견한 조앤은 스마일리가 치료견으로 활동할 수 있도록 했다.

공인 스카프

스마일리는 특유의 밝은 미소와 천진난만함으로 치료가 필요한 사람들에게 용기와 위안을 주었다. 이러한 스마일리의 사연이 책과 인터넷을 통해 널리 알려지면서 많은 사람들에게 희망과 기쁨을 주고 있다.

골든 레트리버가 출연한 영화로는 〈머나먼 여정〉(1993),

디즈니 애니메이션 〈업〉(2009),

〈에어 버드〉 시리즈와

나는 버디!
포기를 모르는
레트리버지.

〈버디즈〉 시리즈 아홉 편 등이 있다.

그리고 골든 레트리버를 사랑하는 스타로는 성룡이 있다.

드디어 내 차례인가!
전 이런 골댕이들과
친척이라고 할 수 있죠!

래브라도 레트리버와 골든 레트리버는 세인트존스 워터도그와 뉴펀들랜드를 공통 조상으로 갖고 있지만 점차 다른 견종으로 발전해나갔다.

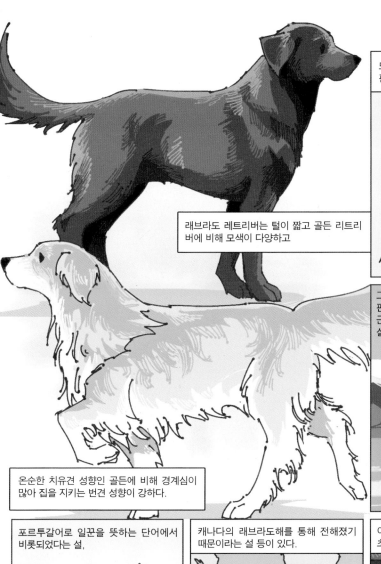

래브라도 레트리버는 털이 짧고 골든 리트리버에 비해 모색이 다양하고

온순한 치유견 성향인 골든에 비해 경계심이 많아 집을 지키는 번견 성향이 강하다.

또한 이름과는 달리 래브라도가 아닌 뉴펀들랜드 섬 출신인데,

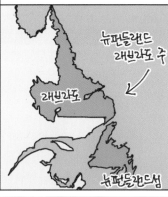

뉴펀들랜드 래브라도 주

래브라도

뉴펀들랜드섬

그럼에도 래브라도로 불리게 된 것은 뉴펀들랜드 견종과의 혼란을 막기 위해서 근처에 있는 래브라도 지명을 사용했다는 설과

이미 뉴펀들랜드라는 개가 존재했으니까요.

포르투갈어로 일꾼을 뜻하는 단어에서 비롯되었다는 설,

Lavrador
:일꾼

캐나다의 래브라도해를 통해 전해졌기 때문이라는 설 등이 있다.

래브라도 해

이 개를 영국에 데려온 사람은 19세기 초 2대 맘즈버리 백작으로

쏴아아....

영국으로~ 가자~

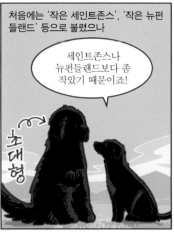

처음에는 '작은 세인트존스', '작은 뉴펀들랜드' 등으로 불렸으나

세인트존스나 뉴펀들랜드보다 좀 작았기 때문이죠!

초대형

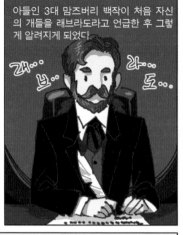

아들인 3대 맘즈버리 백작이 처음 자신의 개들을 래브라도라고 언급한 후 그렇게 알려지게 되었다.

래... 브... 라... 도...

1880년대에 3대 맘즈버리 백작과 6대 버클루 공작, 12대 홈 백작 등 귀족들이 힘을 모았는데,

래브라도 종의 확립을 위해 우리 함께 노력합시다!

두-둑

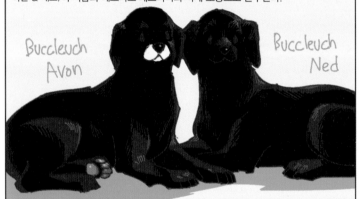

이들의 품종 계획에 사용된 이 아이들(버클루 공작이 맘즈버리 백작에게서 데려온 버클루 아본 & 네드)이 지금의 래브라도 레트리버의 직계 조상으로 간주된다.

Buccleuch Avon

Buccleuch Ned

사냥에서 뛰어난 회수 능력을 자랑한 래브라도는

순서대로 다 물어왔어요!

개량을 통해 점차 지금의 모습을 갖추게 되었다.

영국켄넬클럽에서 1903년 공인되었죠.

현재 래브라도는 마약이나 폭발물 탐지견, 군견, 추적견, 경찰견, 시각 · 청각 안내견, 인명구조견에서 빼놓을 수 없는 견종 중 하나로,

끼

킁킁

학습 능력이 매우 뛰어나고 의욕도 높아 훈련을 힘들어하지 않는다고 한다.

또 사람에게 우호적이지만 가족을 지키려는 책임감이 높아 집을 지키는 역할도 확실히 수행한다.

이 녀석들 역시 골든과 마찬가지로 두 살까지는 말썽꾸러기지만 그 후엔 거짓말같이 침착해진다고.

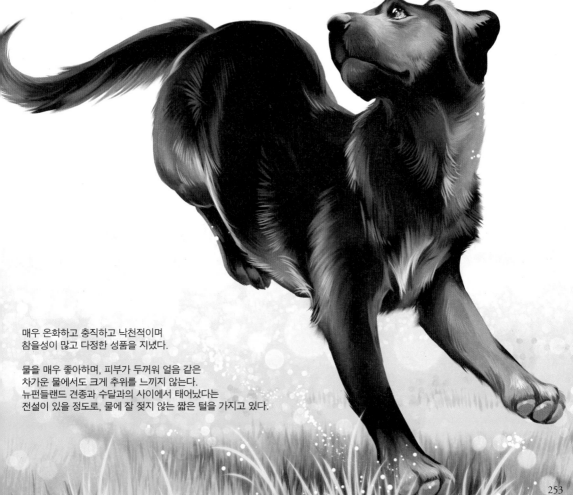

매우 온화하고 충직하고 낙천적이며 참을성이 많고 다정한 성품을 지녔다.

물을 매우 좋아하며, 피부가 두꺼워 얼음 같은 차가운 물에서도 크게 추위를 느끼지 않는다. 뉴펀들랜드 견종과 수달과의 사이에서 태어났다는 전설이 있을 정도로, 물에 잘 젖지 않는 짧은 털을 가지고 있다.

래브라도와 관련된 유명한 작품으로는 신혼부부와 사고뭉치 래브라도 이야기를 다룬 소설이자 영화 〈말리와 나〉,

우리나라 영화 〈마음이〉가 있고

시각장애인 안내견의 삶을 다룬 영화 〈퀼〉이 있다.

최근 래브라도 레트리버 천재견 '호야'는 모두를 놀라게 했는데,

전 단순한 단어 암기가 아니라 종합적인 상황 판단을 해요. 천재견 테스트에서도 상위 5%를 기록했죠.

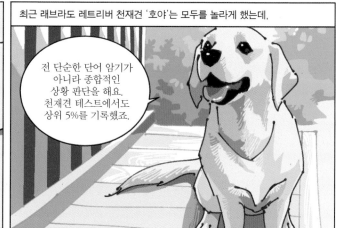

청소부터 빨래까지 50여 가지의 집안일은 물론

쉬…

쓱

동생 호동이의 용변 처리도 뚝딱!

혼자 장을 보러 가서 정확히 원하는 물건을 구해오는 등 엄청난 영특함으로 감탄을 자아냈다.

대파와 쪽파를 구분하는 것쯤은 쉬운 일!

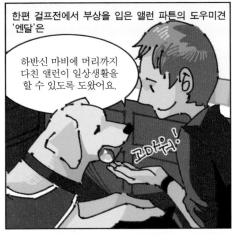

한편 걸프전에서 부상을 입은 앨런 파튼의 도우미견 '엔달'은

하반신 마비에 머리까지 다친 앨런이 일상생활을 할 수 있도록 도왔어요.

고마워!

앨런이 불의의 교통사고를 당하자

그를 도로에서 끌어내 안전한 곳으로 옮기고 휠체어에서 담요를 가져와 덮어주었으며

체온이 내려가면 안 되니까…

으윽…

휴대폰을 그의 얼굴에 갖다주고

일어나요… 여기 휴대폰…

근처의 집을 향해 짖어 도움을 요청하는가 하면

여기 좀 도와주세요!

도움을 얻기 위해 인근 호텔로 달려가는 정확한 판단력을 보여주었다.

HOTEL

저기 가면 분명 누군가 있을 거야!

엔달이 보여준 용맹함과 헌신은 사람들을 감동시켰고, 엔달은 동물이 받을 수 있는 가장 명예로운 상인 PDSA 골드 메달을 수여받았다.

모두 열 개의 상을 받아 세계에서 가장 많은 상을 수상한 개로 화제가 되었죠.

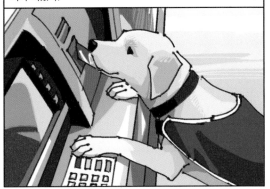

런던의 관람차 런던아이를 탄 첫 번째 개이자 ATM을 다룬 최초의 개이기도 한 엔달의 이야기는 책으로도 출간되어 베스트셀러가 되었다.

255

이처럼 뛰어난 지능과 상황 판단력으로 다양한 분야에서 사람을 돕는 리트리버.

레트리버의 인생 목표가 남을 기쁘게 하는 것이라는 말이 있을 만큼

이타심 가득한 평화주의견인 그들을 보노라면

어쩌면 천사가 강아지의 모습을 하고 사람을 돕고 있는 건 아닐까 하는 생각이 든다.

강아지 털에 맞는 브러싱 방법

강아지 털의 브러싱은 엉킴이나 오염제거뿐 아니라 피부를 자극하여 혈액순환에도 도움을 주기 때문에 매일 해주는 것이 좋다.

짧은털 강아지 (비글, 치와와, 진도 등등)
털이 난 반대 방향으로 털이 서도록 빗질하고 다시 털이 난 방향으로 빗어준다.

긴털 강아지(푸들, 시추, 몰티즈, 비숑 등등)
몸 전체를 상부와 하부로 나누어 하부를 먼저 정리한 뒤 상부로 이동해 준다. 이때, 브러시로 털 끝을 풀어준 뒤 모근 가까이로 브러싱 해 나가는 것이 포인트!

브러시 종류

핀 브러시 털이 긴 강아지용. 강아지 털 길이보다 긴 것을 선택하세요.
돼지털 브러시 털이 짧은 강아지용. 부드러운 소재인 고무나 돼지털로 만든 짧은 브러시
콤 기본적으로 긴털에 잘 맞는다.
슬리커 브러시 푸들이나 비숑의 긴털을 푹신하게 띄우거나 뭉친 털을 떼기에 좋다.

| 핀브러시 | 돼지털 브러시 | 콤 | 슬리커 브러시 |

계절별 브러싱

봄 겨울털이 빠지고 여름털이 새로 나는 시기.
불결해지기 쉽고 피부병에도 자주 걸리므로 꼼꼼하게 관리해준다.
여름 4월 이후 여름 동안은 진드기나 벼룩이 붙는 계절이므로
산책 후 바로 브러싱 해주는 것이 좋다.
가을 겨울에 대비하기 위한 언더코트가 자라므로 꼼꼼히 브러싱 해준다.
이 시기에 마사지를 자주 해주면 혈액순환이 활발해져 언더코트가 빨리 자란다.
겨울 겨울은 털이 새로 나는 시기라 털이 많이 빠진다.
슬리커 브러시 등을 사용하여 털 사이의 빠진 털을 꼼꼼히 제거해 준다.

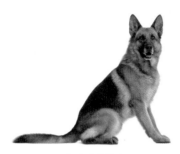

성격 용맹하나 사납지 않고 냉정하고 침착함

추천 단독주택/전원주택

운동량 많음

유의 질병 당뇨

털빠짐 많음

18

German Shepherd
저먼 셰퍼드

좋은 근육질과 매끈한 곡선의 외형을 지닌 잘 생긴 외모,
완벽에 가까운 능력을 가지고 있는 셰퍼드는
사회 곳곳의 중요한 임무를 맡고 있다.

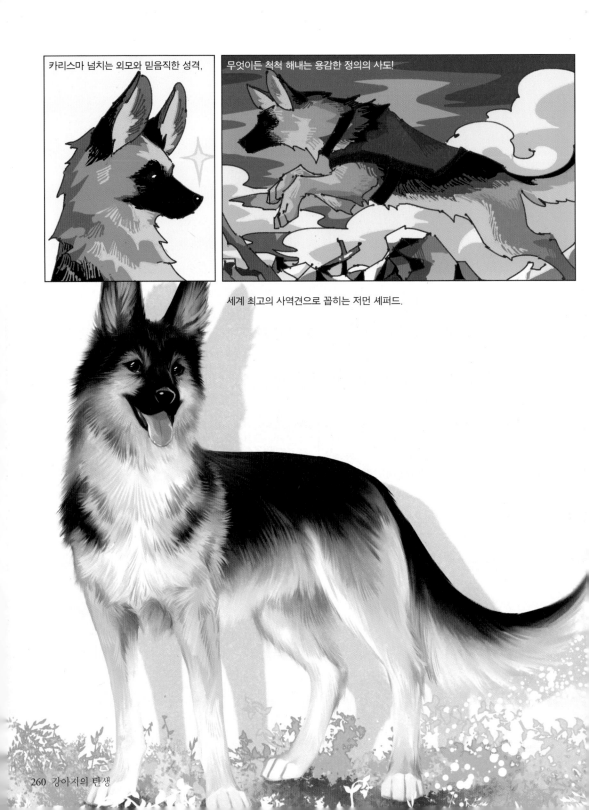

카리스마 넘치는 외모와 믿음직한 성격,

무엇이든 척척 해내는 용감한 정의의 사도!

세계 최고의 사역견으로 꼽히는 저먼 셰퍼드.

의외로 셰퍼드는 비교적 역사가 짧은 견종으로

1899년에 등록되었어요!

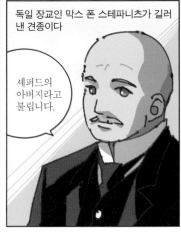

독일 장교인 막스 폰 스테파니츠가 길러 낸 견종이다

셰퍼드의 아버지라고 불립니다.

19세기 후반 독일 전역에는 지역마다 다양한 목양견들이 살고 있었는데

멍
멍
멍
멍

독일의 목양견에 관심이 많았던 막스는

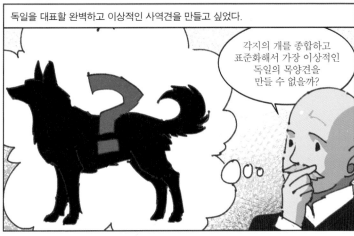

독일을 대표할 완벽하고 이상적인 사역견을 만들고 싶었다.

각지의 개를 종합하고 표준화해서 가장 이상적인 독일의 목양견을 만들 수 없을까?

그러나 독일은 빠른 속도로 산업화가 진행되고 있었기에

메
ㅐ

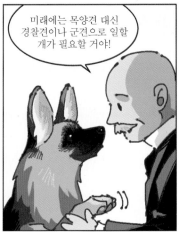

미래에는 목양견 대신 경찰견이나 군견으로 일할 개가 필요할 거야!

그는 셰퍼드를 다재다능한 사역견으로 키워나가기로 결심했다.

만능!

와
아

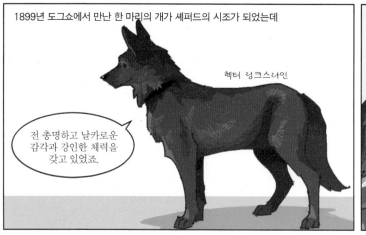

1899년 도그쇼에서 만난 한 마리의 개가 셰퍼드의 시조가 되었는데

헥터 링크스라인

전 총명하고 날카로운 감각과 강인한 체력을 갖고 있었죠.

헥터는 늑대에 가까운 고대종을 개량하기 위해 길러낸 늑대개 혼혈이었다.

WoLf

DoG

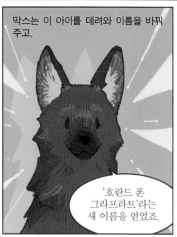

막스는 이 아이를 데려와 이름을 바꿔주고,

'호란드 폰 그라프라트'라는 새 이름을 얻었죠.

저먼 셰퍼드 연맹을 설립하여 호란드를 첫 번째 저먼 셰퍼드*로 등록했고

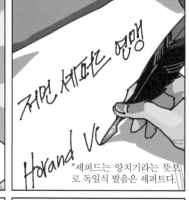

저먼 셰퍼드 연맹

Horand VC

*셰퍼드는 양치기라는 뜻으로 독일식 발음은 셰퍼트다.

호란드를 중심으로 셰퍼드를 개선해 나가기 시작했다.

Horand von Grafrath

Hektor von Schwaben
가장 뛰어난 어미개로 평가됨

Heinz von Starkenburg

Beowulf

Pilot
품종 표준화의 중심이 된 아이들

목표는 다양한 작업에 적합한 만능 견종!

짜━잔!

저먼 셰퍼드는 독일의 목양견 가운데 중부와 남부 목양견을 기본으로 하여

양몰이 능력뿐 아니라 용감한 성격과 뛰어난 운동신경,

슝!

더 높은 지능을 갖도록 개량되었고

저먼 셰퍼드 연맹은 이러한 개발 과정 전반에 걸쳐 엄격한 관리 감독 시스템을 도입했다.

1. 어제와 오늘 몰아온 양의 총 마릿수을 구하시오.

182 마리요.

모든 셰퍼드는 새끼를 낳기 전에 지성과 기질, 운동 능력 및 건강 상태를 확인하는 시험을 통과해야만 합니다.

으갸아─!!

열심!

열심!

종의 개량을 위해 이렇게까지 대대적인 노력이 들어간 개는 견종 역사를 통틀어 유례를 찾기 힘들다고 해요.

견종계의 아이돌 연습생!

이렇듯 철저한 계획과 체계적인 목표하에 탄생한 견종이라는 점에서 저먼 셰퍼드는 찬사를 받고 있으며

주인공은 나야 나~

다양한 일을 쉽게 배우고 주어진 임무를 훌륭히 완수하는 뛰어난 개로 알려지게 되었다.

저먼 셰퍼드가 그렇게 일을 잘한대!

엄청 똑똑하다며?

뿌─드♥

독일은 1차 세계대전 때 저먼 셰퍼드를 군견으로 훈련시켜 군인의 구출, 보호, 보초 정찰, 수송 및 적십자 활동 등에 활용했고

쿵쿵

이를 통해 셰퍼드의 뛰어난 능력을 알게 된 연합군이 그들을 데리고 돌아오면서 대중적으로 더 널리 알려지게 되었다.

이 녀석에게 정말 큰 도움을 받았지!

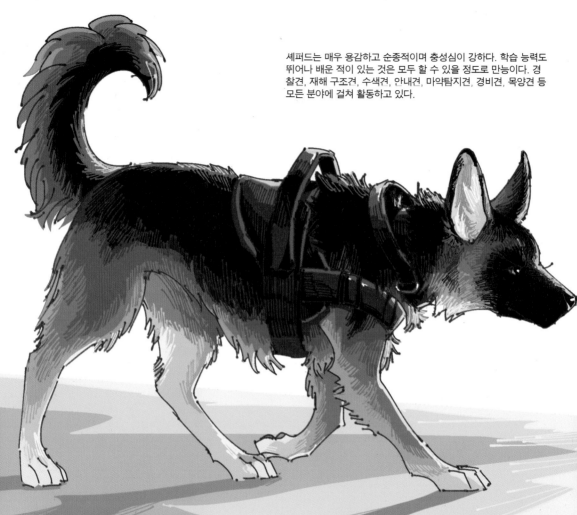

셰퍼드는 매우 용감하고 순종적이며 충성심이 강하다. 학습 능력도 뛰어나 배운 적이 있는 것은 모두 할 수 있을 정도로 만능이다. 경찰견, 재해 구조견, 수색견, 안내견, 마약탐지견, 경비견, 목양견 등 모든 분야에 걸쳐 활동하고 있다.

셰퍼드는 개의 모든 장점을 가진 뛰어난 견종으로 평가되고 있으며

Best

훈련받지 않은 셰퍼드는 셰퍼드가 아니라는 말이 있을 정도로 훈련이 필수적인 견종이에요.

제대로 훈련받지 못하면 주인을 잘 따르지 않죠.

손!!

손종···

노노

손!

자기 보호자를 따르는 것이 셰퍼드에겐 커다란 애정의 표시다.

기다려!

응! 주인님!

능력이 뛰어난 만큼 엄격하고 세심한 훈련이 필요하다.

한 바퀴 구르고 앉아!

넷!

데구르르-

척!!

매일 장시간의 운동과 함께 정서적 훈련도 겸해야 하기에 초보자가 기르기엔 적합하지 않다. 월등히 뛰어난 체력과 지구력을 겸비하고 있기 때문이다.

좋아!

어때!!

훈련목표

또한 보다 콜리처럼 걸출한 사역견을 지향하고 있기에 쇼도그로서의 셰퍼드는 경계하고 있다.

외형보다는 능력이 중요! 외모지상주의 반대!

NO NO

참고로 1차 세계대전 중 영국에서는 이 개를 '앨세이션 울프도그(알자스의 늑대개)'라고 불렀는데

Alsatian Wolfdog

알자스로렌이라는 독일과 프랑스의 국경지대에 주둔하던 병사들이 셰퍼드를 데려온 것에서 유래했다.

이렇게 훌륭한 개가 있다니. 데려가서 우리가 군견으로 기르자!

독일

Alsace-Lorraine

프랑스

이렇게 불렀던 가장 큰 이유는 적군이었던 독일에 대한 반감이 개에게 덧씌워지는 것을 피하기 위해서였다.

전쟁 중에는 독일 것은 무조건 나쁘다는 이미지가 있었거든요.

미국에서는 '셰퍼드 도그'라고 불렀죠.

독일 거 안 사요.

저먼 셰퍼드라는 이름으로 다시 불리기까지는 시간이 걸렸다.*

이제 제대로 저먼 셰퍼드라고 불러도 되지 않을까요?

그러게요.

지금도 영국 쪽에서는 종종 앨세이션으로 불리고 있어요.

앨세이션이라는 다른 견종이 있는 건 아닙니다!

*미국켄넬클럽 1931년, 영국켄넬클럽 1977년.

265

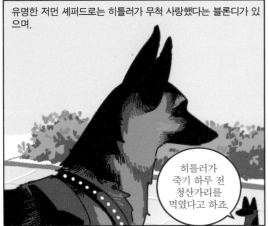

유명한 저먼 셰퍼드로는 히틀러가 무척 사랑했다는 블론디가 있으며,

히틀러가 죽기 하루 전 청산가리를 먹였다고 하죠.

1920년대 영화에 많이 출연한 스타 셰퍼드 스트롱하트와

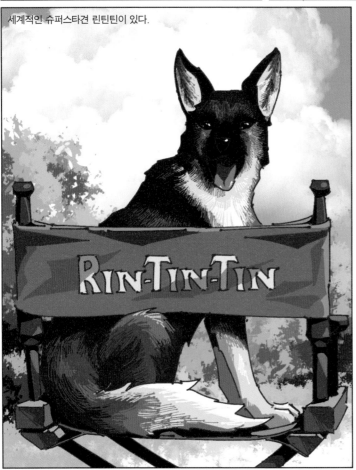

세계적인 슈퍼스타견 린틴틴이 있다.

RIN·TIN·TIN

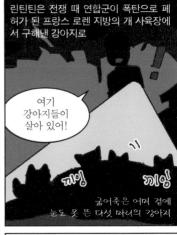

린틴틴은 전쟁 때 연합군이 폭탄으로 폐허가 된 프랑스 로렌 지방의 개 사육장에서 구해낸 강아지로

여기 강아지들이 살아 있어!

끼잉 끼잉

굶어죽은 어미 곁에 눈도 못 뜬 다섯 마리의 강아지

강아지들을 구출한 던컨은 행운을 상징하는 인형의 이름인 린틴틴과 네네트에서 따서 이름을 붙여주었죠.

두 마리는 내가 데려갈래!

던컨은 종전 후 그들을 캘리포니아로 데려갔다.

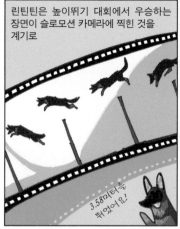

린틴틴은 높이뛰기 대회에서 우승하는 장면이 슬로모션 카메라에 찍힌 것을 계기로

3.58미터를 뛰었어요!

1922년 영화에서 늑대 역할을 맡게 되면서 배우로 인정받기 시작했다.

아우우~

저 녀석 차기 스트롱하트가 되겠어!

액션!!

소름 돋는 메소드 연기!

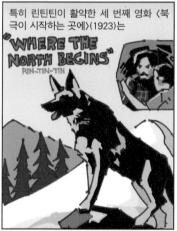

특히 린틴틴이 활약한 세 번째 영화 〈북극이 시작하는 곳에〉(1923)는

"WHERE THE NORTH BEGINS"
RIN-TIN-TIN

도산 위기에 빠져 있던 워너브라더스를 구해낼 만큼 흥행했으며 이후의 출연작들 역시 큰 성공을 거두었다.

린틴틴은 우리의 은인!

WARNER BROS. PICTURES

당시 젊은 시나리오 작가였던 대릴 F. 재넉의 커리어에 큰 역할을 하기도 했다.

할리우드 초창기 거물 제작자로 20세기폭스 설립자

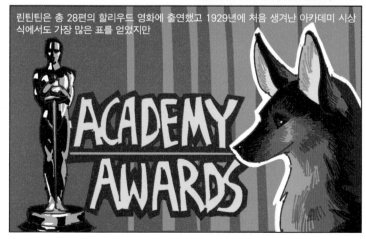

린틴틴은 총 28편의 할리우드 영화에 출연했고 1929년에 처음 생겨난 아카데미 시상식에서도 가장 많은 표를 얻었지만

ACADEMY AWARDS

동물에게 주면 아카데미상의 신뢰가 떨어지지 않을까?

좀 그럴까요?

첫 시상식이고….

결국 린틴틴을 제외하고 다시 투표하여 사람(?)이 상을 받게 되었다고 한다.

1화 남우주연상
에밀 야닝스

어쩔 수
없지 뭐…

1932년 린틴틴이 사망했을 때에는 미국 전역이 술렁이며 함께 애도했다. 속보에 의해 정규 방송이 중단되었고 다음 날 한 시간짜리 린틴틴 추모 방송이 방영될 정도다.

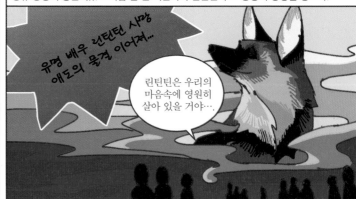

유명 배우 린틴틴 사망
애도의 물결 이어져…

린틴틴은 우리의 마음속에 영원히 살아 있을 거야….

린틴틴의 이야기는 책과 영화로도 탄생했으며

린틴틴은 정말 명배우였지

RIN TIN TIN
ON THE BORDER

또 다른 유명한 셰퍼드로는 최초의 공식 시각장애인 도우미견인 버디가 있다.

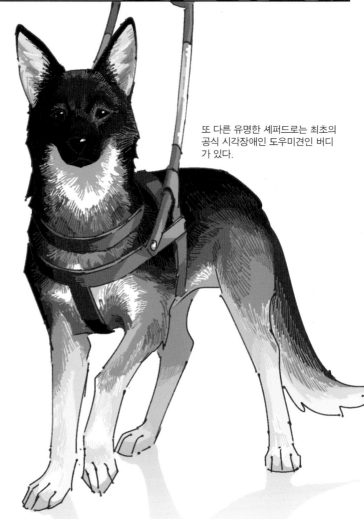

지금도 할리우드 명예의 거리에서 명배우 린틴틴의 이름을 찾아볼 수 있다.

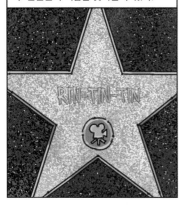

RIN-TIN-TIN

군견으로 뛰어난 능력을 보여주던 셰퍼드는 전쟁 후에는 시각장애인들을 위한 안내견으로 활동하게 되는데, 당시로서는 '안내견'이란 게 체계적으로 존재하지 않았다.

전쟁으로 시력을 잃은 군인들을 위해 안내견 훈련 학교가 설립되고 훈련이 시작되었죠.

1927년 미국 테네시주에 살던 시각장애인 모리스 프랭크는 신문을 통해 안내견에 대한 내용을 접하고

스위스에서 도로시 유스티스라는 사람이 시각장애인을 돕도록 저먼 셰퍼드를 훈련하고 있다네?

그게 정말이야?

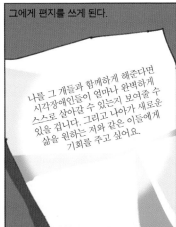

그에게 편지를 쓰게 된다.

나를 그 개들과 함께하게 해준다면 시각장애인들이 얼마나 완벽하게 스스로 살아갈 수 있는지 보여줄 수 있을 겁니다. 그리고 나아가 새로운 삶을 원하는 저와 같은 이들에게 기회를 주고 싶어요.

도로시에게 긍정적인 답변을 받은 모리스는 바로 스위스로 건너가 셰퍼드 '키스'를 만나게 되었다.

안녕?

둘이 호흡을 맞춰가는 과정은 처음부터 쉽지만은 않았다.

정말 개의 안내를 온전히 믿을 수 있을까?

사고라도 난다면?

개와 의사소통이 제대로 될까?

덕!

저를 믿어주세요! 제가 당신의 눈이 되어드릴게요!

찌잉....

그 후 주인님은 저를 완전히 신뢰하게 되었고, 우리는 최고의 파트너가 될 수 있었어요.

고마워

새로운 이름도 받았답니다!

너는 나의 소중한 친구니까, 이제부터 네 이름은 버디야!

다음 해 미국으로 돌아온 모리스와 버디에게 언론의 관심이 쏠렸다.

개가 시각장애인을 안내할 수 있다는 게 사실입니까?

어떻게 그게 가능하죠?

자, 이제 내가 모두의 앞에서 주인님을 안전하게 안내해드릴 차례야. 나는 주인님의 눈이니까.

가요, 주인님!

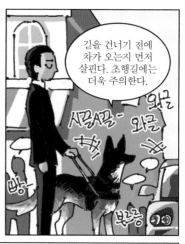
길을 건너기 전에 차가 오는지 먼저 살핀다. 초행길에는 더욱 주의한다.

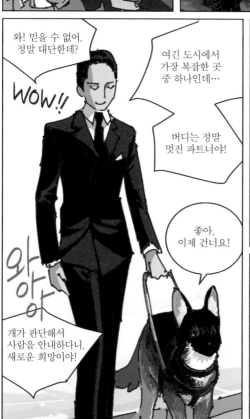
와! 믿을 수 없어. 정말 대단한데?

WOW!!

여긴 도시에서 가장 복잡한 곳 중 하나인데…

버디는 정말 멋진 파트너야!

좋아, 이제 건너요!

왕앙

개가 판단해서 사람을 안내하다니. 새로운 희망이야!

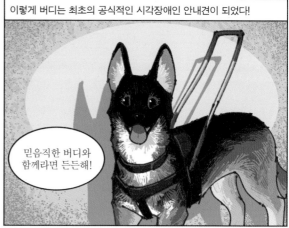
이렇게 버디는 최초의 공식적인 시각장애인 안내견이 되었다!

믿음직한 버디와 함께라면 든든해!

이후로도 버디는 모리스와 어디든지 동행했고, 그 덕분에 모리스는 보험외판원 일도 할 수 있었다고 한다.

버디는 제 삶을 밝혀주었고, 자유와 희망을 선물해주었어요.

1929년 모리스는 도로시와 손을 잡고 시각장애인 안내견 학교를 열었다.

The Seeing Eye

오랜 시간에 걸쳐 훈련 과정을 검증한 끝에 잘 훈련된 특별한 안내견들을 배출하여 오늘날 가장 오래된 안내견 학교로 인정받고 있으며

'명문 졸업생!'

여기 출신들은 매우 신뢰를 받죠.

엇숨!

이후 다른 훈련 학교들도 생겨나 수많은 시각장애인들이 안내견의 도움을 받을 수 있게 되었다.

일상생활을 돕는 것은 물론, 정서적 안정감까지 주고 있어요.

집에 가요~

또한 모리스와 버디는 미국과 캐나다 각지를 오가며 시각장애인 안내견을 널리 알려,

이 아이들은 우리들의 눈과 마찬가지랍니다.

평범한 반려견이 아니에요.

개를 동반한 사람들이 레스토랑이나 호텔, 공공시설을 이용할 수 있는 권리를 넓히는 데 앞장섰다.

들어 오시죠.

안내견은 시각장애인뿐 아니라 다른 장애인을 위한 도우미견으로 점점 그 영역을 넓혀가게 되었다.

딩동딩동

문에서 소리가 나요!

청각도우미견

안내견의 역사는 복지의 역사와도 걸음을 함께하고 있는 것이다.

장애인의 복지 향상에 개들도 큰 역할을 해주고 있죠.

후일담으로, 1938년 버디는 병 때문에 모리스의 곁을 떠나게 되었지만

모리스는 자신의 특별한 첫 파트너인 버디를 기리는 의미로 네 마리의 안내견에게 모두 버디라는 이름을 붙여주었다고 한다.

271

이처럼 월등히 탁월한 능력으로 다방면에서 활약하며

어떤 극한의 환경에서도

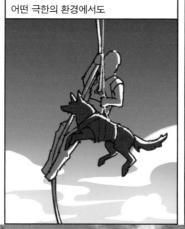

사람의 손과 발, 눈이 되어 열정적으로 도와주는 저먼 셰퍼드는

강아지계의 슈퍼 히어로라고 해도 과언이 아닐 것이다!

발톱깎기

견주나 강아지 모두에게 가장 두려운 발톱깎기. 발톱깎기에 거의 패닉을
일으키는 원인은 다양하지만 과거에 너무 바짝 잘려서 아팠던 기억이 있
거나, 발톱 자를 때의 소리를 싫어하는 경우 등이 대부분이다.

1. 강아지를 쓰다듬거나 이야기를 걸어 안정감을 준다. 소형견은 뒤에서
안고 깎아보자.
2. 시야에 보이지 않게 하나만 잘라보고 잘 참고 견디면 계속 진행한다. 이
때 싫어하면 그만두고 다시 쓰다듬고 달래기를 반복한다.
3. 간식 등으로 정신을 분산 시키거나 가족의 도움을 받는다. 가장 중요한
것은 '억지로 깎지 않기, 재빨리 깎기' 다.

귀 관리법

손가락에 거즈를 여러 겹으로 말아서 물 또는 귀 전용 제품을 묻혀 문지르
지 말고 닦아낸다는 느낌으로 관리한다. 면봉을 사용하면 귀 내벽에 상처
를 내거나 이물질을 안으로 밀어넣을 수도 있으므로 반드시 거즈나 탈지
면을 이용한다. 이때 귀에서 꿈꿈한 냄새가 나지 않는지, 귀지가 끼진 않았
는지 확인한다.

매일매일 양치습관

어린 강아지는 처음부터 칫솔을 사용하면 거부감을 가질 수 있으므로 거즈
를 이용해서 익숙해지도록 한다.

1. 거즈를 검지에 말아 물에 조금 적신다.
2. 거즈의 냄새를 맡게 하고, '이걸 쓸 거야'라고 알린다.
3. 강아지를 뒤에서 안아 한쪽 손으로 턱을 받치고 가볍게 입술을 들어올려
이빨을 문질러 준다.

★ 처음엔 완벽한 양치보다 입안을 만지는 것에 익숙해지는 것을 목표로!

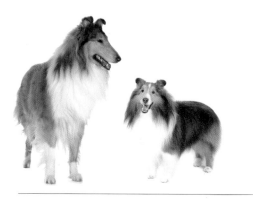

콜리

성격 책임감이 강하고 가족에게는 순종하나 신경질적인 면이 있음

추천 단독주택/전원주택

운동량 많음

유의 질병 안질환, 간질

털빠짐 많음(매일 빗질 해줘야 함)

세틀랜드 쉽독

성격 친밀하고 주인에게 매우 충직함.

추천 단독주택/전원주택

운동량 보통

유의 질병 안질환, 간질

털빠짐 많음(매일 빗질 해줘야 함)

19

Collie
콜리

Shetland Sheepdog
셰틀랜드 쉽독

우아한 긴 털과 완벽한 균형을 가진 영국 신사 같은 콜리와,
소형화된 콜리와 같은 외모에
작고 털이 긴 모습이 아름다운 셰틀랜드 쉽독.
'셸티'라는 약칭으로도 불린다.

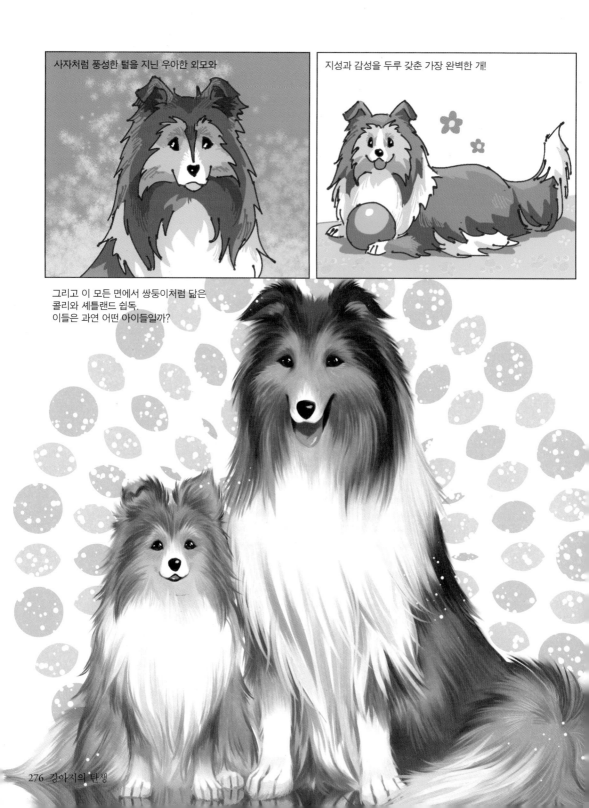

사자처럼 풍성한 털을 지닌 우아한 외모와

지성과 감성을 두루 갖춘 가장 완벽한 개!

그리고 이 모든 면에서 쌍둥이처럼 닮은
콜리와 셰틀랜드 쉽독.
이들은 과연 어떤 아이들일까?

콜리(러프 콜리)는 원래 스코틀랜드의 목양견으로, 보더 콜리와 같은 외형을 지니고 있었다.

말풍선: 앞서 보더 콜리 편에서 스코치 콜리로 언급되었죠?

당시 가장 자주 볼 수 있던 색상은 주로 아래와 같은 모습이었다.

이들의 외양에 중점을 두고 발전시키기 시작한 것이 러프 콜리의 기원이 되었다.

똑똑

즉 양치기의 능력을 강조해온 보더 콜리와, 아름다운 생김새를 강조한 러프 콜리가 별도의 견종으로 갈라지게 되었던 것이다.

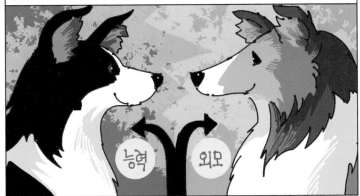

능력 외모

러프 콜리는 아름다운 외모와 체형 등을 중시해 다양한 종과 교배되었는데

아이리시 세터

래브라도 레트리버

러프 콜리의 특징 중 하나인 우아하고 긴 얼굴은 보르조이와의 교배로 인해 나온 특징이다.

말풍선: 내 우아함을 나눠주겠노라.

Borzoi

또한 러프 콜리의 특징 중 하나인 세이블 코트(검은담비 털색)는

말풍선: 콜리 하면 떠오르는 바로 그 색!

1968년에 태어난 러프 콜리 '올드 쿠키'의 영향으로, 올드 쿠키는 오늘날 콜리의 전반적인 생김새에 큰 영향을 끼쳤다.

반쯤 선 귀와 목과 가슴의 갈기털 등,

이후 콜리는 레드와 담황색 등 다양한 털색이 생겨났죠.

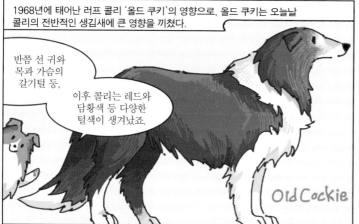

Old Cockie

1867년 빅토리아 여왕이 두 마리의 콜리를 웨스트민스터 도그쇼에 내보내며 주목을 받기 시작했는데

저 아름다운 발걸음 좀 봐!

우아하네!

엄청 예쁘다!

지금처럼 대중적인 견종으로 자리 잡는 데 가장 큰 공을 세운 것은 다름 아닌 '래시'였다. 우리나라에서도 인기리에 방영된 〈달려라 래시〉 덕분에 콜리=래시로 알려져 있다.

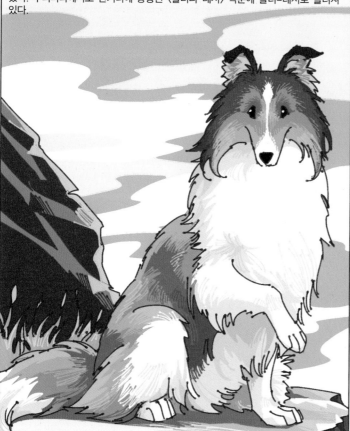

래시는 에릭 나이트가 쓴 소설이 원작으로,

〈새터데이 이브닝 포스트〉에 단편이 실린 (1938)

1940년 단행본으로 출판된 〈돌아온 래시〉 (Lassie Come Home)가 영화로 제작되며 큰 인기를 끌었다.

ERIC KNIGHT'S
LASSIE
COME-HOME

1940년 출판, 1943년 영화화

집안 사정으로 어쩔 수 없이 부유한 공작에게 팔려간 래시가 소년 조를 찾아 스코틀랜드에서 잉글랜드까지 1600km의 거리를 넘어 돌아오는 내용인데, 작가의 실제 경험을 토대로 했다고 한다.

처음으로 래시를 연기했던 배우는 '팔'이라는 수컷 콜리였다.

PAL

참고로 팔은 조련사 러드 웨더왁스가 친구에게서 10달러에 산 개였다고 한다.

안 좋은 버릇 때문에 훈련을 위해 저에게 보내져서 팔과 제가 만날 수 있었죠.

신나게 짖는데다 오토바이를 쫓는 버릇이 있었거든요.

그의 후손들도 대를 이어 후속작에서 래시를 연기했다.

우리는 팔의 후손! 역대 래시들이에요.

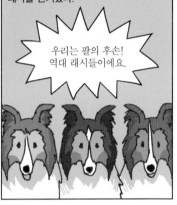

〈돌아온 래시〉는 흥행뿐 아니라 아카데미상 후보에도 올랐으며,

열네 살의 엘리자베스 테일러가 주연을 맡은 속편 〈래시의 용기〉도 흥행에 성공,

영화와 TV 드라마 등 다양한 후속작이 제작되었다.

1954~1973년까지 21년간 방영된 TV 드라마 에피소드만 591편!

〈래시〉(2005)까지 10편 이상 영화화!

이 밖에도 애니메이션, 오디오, 책 등등.

래시의 이름은 헐리우드 명예의 거리에도 당당히 올라 있으며,

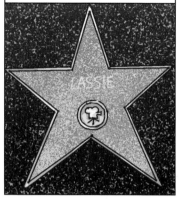

2005년 미국 잡지 〈버라이어티〉에서 선정한 '20세기 아이콘 100'에 오르기도 했다.

비틀즈, 마릴린 먼로, 마이클 잭슨, 엘비스 프레슬리, 오드리 헵번, 브루스 리, 찰리 채플린, 스티븐 스필버그, 밥 딜런, 스티비 원더, 미키마우스, 팩맨 등, 20세기를 대표하는 다양한 분야의 상징적 존재들과 함께 저는 유일한 동물 스타로서 이름을 올렸죠!

작품 속 래시처럼 콜리는 온순하고 활달하며 똑똑하고

나랑 악수해요!

인내심이 강하고 충직한 견종이라 할 수 있다.

가장 충성스러운 개
1위 저먼 셰퍼드 2위 러프 콜리

콜리는 털의 종류에 따라 주로 두 종류로 구분된다.

풍성한 털이 특징인 러프 콜리.

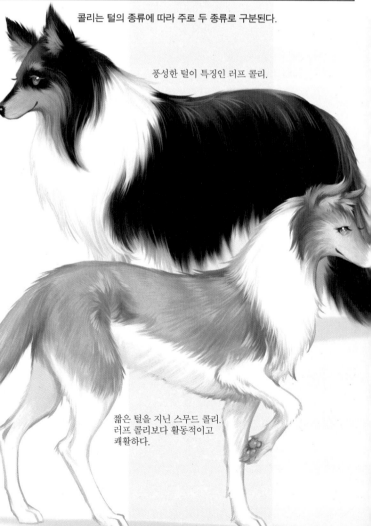

짧은 털을 지닌 스무드 콜리. 러프 콜리보다 활동적이고 쾌활하다.

그런데 콜리의 미니어처 버전처럼 보이는 이 아이는?

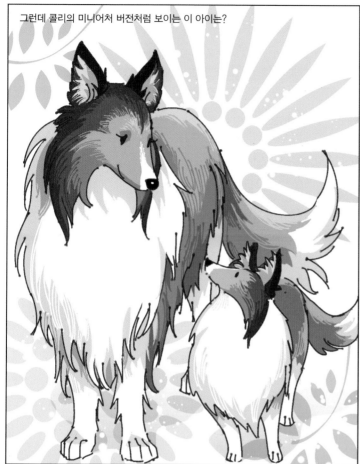

'꼬마 콜리'라고 불리지만 사실 전 콜리와는 별개의 견종이랍니다!

바로 셰틀랜드 쉽독!

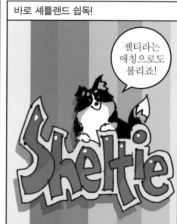

셸티라는 애칭으로도 불리죠!

셰틀랜드 쉽독은 스코틀랜드 북쪽 셰틀랜드 제도에서 기르던 토착 양치기개로

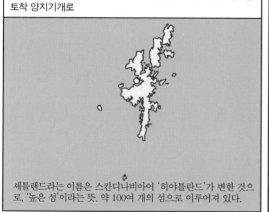

셰틀랜드라는 이름은 스칸디나비아어 '히야틀란드'가 변한 것으로, '높은 섬'이라는 뜻. 약 100여 개의 섬으로 이루어져 있다.

이 지역은 바위가 많고 녹지가 적은 험준한 환경과 한풍이 부는 혹독한 날씨로 먹거리가 부족해

281

동식물이 통상적인 크기에 못 미치는 것이 특징이다.

자그마해요!

셰틀랜드의 작은 양을 모는 셸티도 오랜 세월에 걸쳐 소형화되었을 것으로 추정된다.

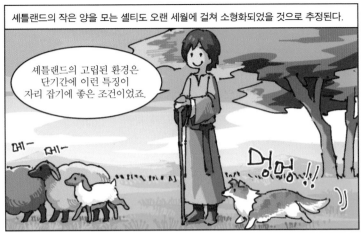

셰틀랜드의 고립된 환경은 단기간에 이런 특징이 자리 잡기에 좋은 조건이었죠.

메- 메-

멍멍!!

셸티의 조상은 셰틀랜드로 유입된 스피츠계 개와 스코틀랜드 토착 목양견으로 짐작된다.

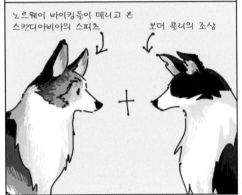

노르웨이 바이킹들이 데리고 온 스칸디나비아의 스피츠

보더 콜리의 조상

셸티는 울타리가 거의 없었던 이 섬에서 가축이 경작지에 들어가지 못하게 하고

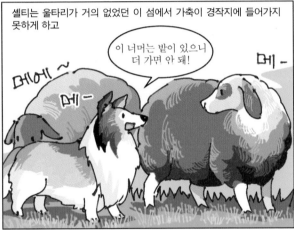

이 너머는 밭이 있으니 더 가면 안 돼!

메에~

메-

메 -

양뿐만 아니라 말과 닭까지 관리하는 만능 농장견으로,

다그닥

꼬꼬

꾸우

삐악

딱

오랫동안 투니(목장 개)라고 불렸다.

농장을 의미하는 단어에서 비롯되었죠.

다그닥

삐악 삐악

삐

특히 셸티는 새로부터 작은 양들을 지켜내는 역할도 맡았기에 오늘날 셸티들도 새나 날아다니는 물체를 쫓는 데 열성을 보이곤 한다.

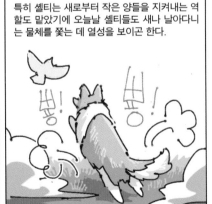

퐁!

퐁!

퐁!

이런 셸티는 19세기 초 영국과 스코틀랜드에 미니어처 콜리로 알려지기 시작했다.

셰틀랜드에 조그만 러프 콜리가 있대!

정말? 완전 귀엽겠다!

세틀랜드 농부들은 셸티를 더 작고 귀엽게 만들어냈고

폭신폭신

여행자들에 의해 킹 찰스 스패니얼과 포메라니안들이 섞이며 셸티에 영향을 주었다.

하지만 곧 섬 주민들은 셸티의 본래 모습이 사라져가는 것에 대해 염려하게 되었다.

우리 셰틀랜드 섬독의 고유한 모습을 지키기 위해 의견을 모아봅시다.

같은 뿌리를 가진 콜리와의 교배를 통해 원래 모습을 되찾을 수 있지 않을까요?

무슨 소리! 지금 있는 셸티들만으로 자손을 만들어야 진정한 셸티에 가까워지는 것이죠!

쿵!

전 그냥 작고 귀여운 셸티가 좋아요. 자그마한 다른 종과 더 교배를 해나갈 거예요.

작고 귀여운 셸티 취향 저격!

이렇게 셸티가 어떤 모습을 갖춰야 하는지에 대해 수년 동안 논란이 이어졌고

콜리랑!

셸티끼리!

더 작게!!

이 세 가지 셸티 스타일은 20세기 초 도그쇼에도 볼 수 있었죠.

당시 이름은 셰틀랜드 러프 콜리였어요.

Stetland Rough Collie

1930년 마침내 결론이 내려지게 된다.

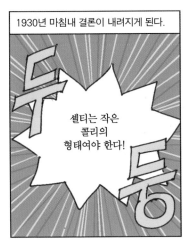

셸티는 작은 콜리의 형태여야 한다!

셸티는 지능이 높고 성격이 온순하며 상냥하고 참을성이 많다.

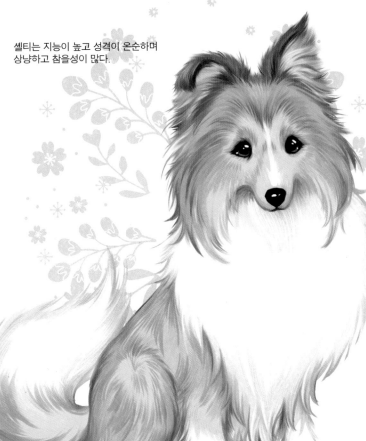

그 결과 오늘날 셸티들은 러프 콜리의 미니어처 버전 같은 생김새를 유지하게 되었다.

우리는 둘다 성견이라구요!

셸티는 미니어처 콜리 같은 외모 탓에 실내견으로 기르곤 하는데

몸집은 작아도 목양견 출신인 만큼 많은 운동량을 요하므로 자주 산책을 시켜줘야 하고,

아침저녁으로 하루 2회 30분 정도는 시켜줘야!

산책 가요!

머리가 좋아 스스로 상황을 판단하고 행동하는 성향이 있다.

에이 뭘 이 정도 가지고~

뉴욕에 사는 셸티 트리샤는 주인 메릴린의 허리 근처 냄새를 맡곤 했다.

트리샤, 왜 그래?

알고 보니 트리샤는 메릴린의 등에 난 까만 사마귀에 관심을 보이는 것이었는데,

아프지도 않은데 그냥 두지 뭐.

어느 날 트리샤가 사마귀를 물어뜯으려 하는 일이 발생!

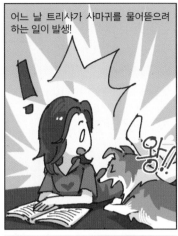

왕!

트리샤의 행동에는 뭔가 이유가 있지 않을까?

흠… 어쨌든 사마귀는 떼는 게 좋으려나?

그 후 찾아간 병원에서 놀라운 이야기를 듣게 된다.

위험한 흑색 종양입니다. 조기에 치료하지 않으면 생명을 위협할 수도 있는 피부암이에요.

일찍 발견해서 다행입니다.

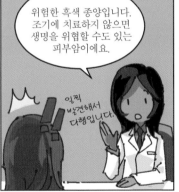

트리샤가 메릴린의 생명을 구했던 것이다!

가족의 건강을 위협하는 건 제거 대상 1호!

이 같은 사례는 또 있었다.

1989년 런던의 킹스칼리지 병원에서 있었던 일로, 한 여성 환자의 다리 사마귀의 냄새를 지속적으로 맡더니, 나중에는 제거하려는 듯 물려 했던 보더 콜리 믹스견에 대한 기록. 이 사마귀는 악성 종양으로 밝혀졌다.

그 후 26년간 프랑스, 미국 캘리포니아, 이탈리아 등에서 연구가 이루어진 결과,

개들은 냄새로 악성 종양을 감지할 수 있습니다!

뺘 밤!

인간의 후각신경은 300만 개지만, 개의 코에는 3억 개 이상의 후각신경이 존재하죠!

슬

게다가 입천장에 야콥슨 기관이라는 2차 후각기관을 가지고 있는데

이 이중의 후각 시스템을 이용해 암의 독특한 휘발성 유기화합물 냄새를 맡고 감지할 수 있는 것이라 합니다.

Jacobson's organ

하지만 모든 개가 이런 놀라운 능력을 발휘하는 것은 아니며 견종이나 훈련 여부에 따라 달라요.

현재 환자의 소변을 통해 암 여부를 진단하는 암 탐지견이 활동 중이랍니다!

이 냄새는 위험한 냄새!

쿵쿵

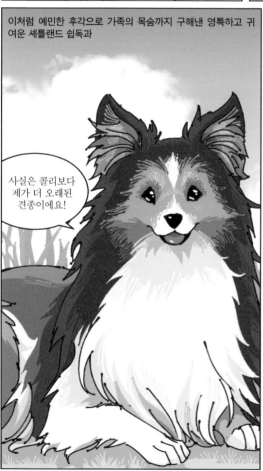

이처럼 예민한 후각으로 가족의 목숨까지 구해낸 영특하고 귀여운 셰틀랜드 쉽독과

사실은 콜리보다 제가 더 오래된 견종이에요!

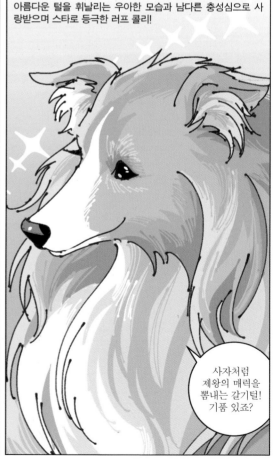

아름다운 털을 휘날리는 우아한 모습과 남다른 충성심으로 사랑받으며 스타로 등극한 러프 콜리!

사자처럼 제왕의 매력을 뽐내는 갈기털! 기품 있죠?

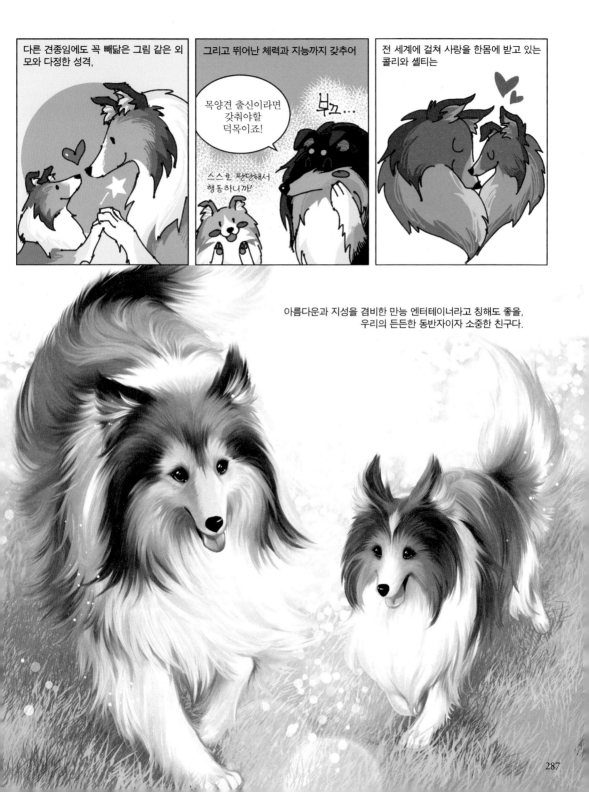

다른 견종임에도 꼭 빼닮은 그림 같은 외모와 다정한 성격,

그리고 뛰어난 체력과 지능까지 갖추어

전 세계에 걸쳐 사랑을 한몸에 받고 있는 콜리와 셸티는

목양견 출신이라면 갖춰야할 덕목이죠!

뿌끄...

스스로 판단해서 행동하니까!

아름다움과 지성을 겸비한 만능 엔터테이너라고 칭해도 좋을, 우리의 든든한 동반자이자 소중한 친구다.

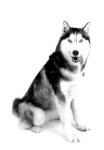
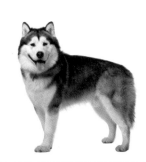

시베리안 허스키

성격 **무뚝뚝해 보이나 사람을 좋아하고 주인의 기분을 잘 헤아림**

추천 **단독주택/전원주택**

운동량 **많음**

유의 질병 **안질환, 외이염**

털빠짐 **많음**

알래스칸 맬러뮤트

성격 **애정 넘치고 친근하며, 참을성이 많고 온순하고 조용한 성품**

추천 **단독주택/전원주택**

운동량 **많음**

유의 질병 **관절염, 신장염, 비만**

털빠짐 **많음**

20

Siberian Husky
시베리안 허스키

Alaskan Malamute
알래스카 맬러뮤트

작고 오뚝 선 귀 강렬한 눈빛의 이목구비와 총명하고 재빠르며,
충성스러운 고맙고 멋진 시베리안 허스키.
강한 체력과 지구력으로 북극에서 가장 유서 깊은
썰매견 알래스카 맬러뮤트.

늑대를 닮은 카리스마 넘치는 외모지만

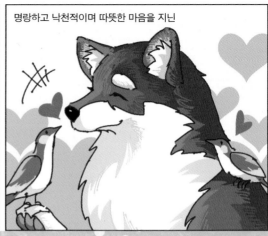

명랑하고 낙천적이며 따뜻한 마음을 지닌

시베리안 허스키와 알래스칸 맬러뮤트! 바라만 봐도 듬직한 이 마지막 주인공들을 만나보자.

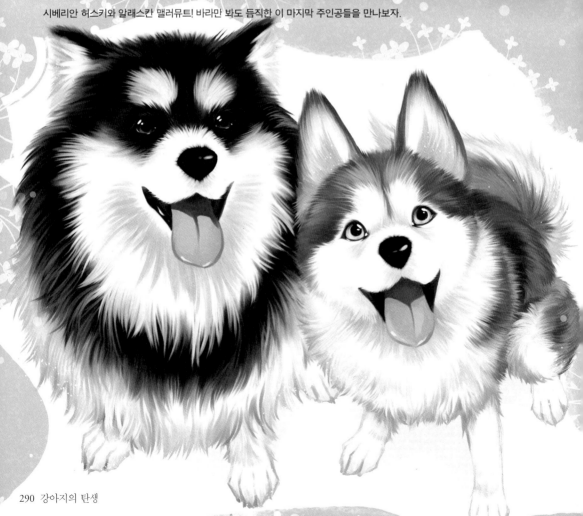

허스키와 맬러뮤트는 북방 스피츠 계통의 품종이자, DNA 분석으로 밝혀진 가장 오래된 견종 중 하나이다.

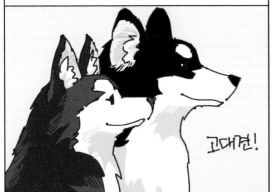

고대견!

허스키는 시베리아 북동쪽 끝 추코트 반도에 거주한 추크치족의 반려견으로서

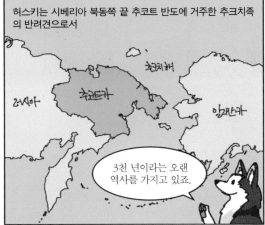

3천 년이라는 오랜 역사를 가지고 있죠.

썰매를 끌고 순록 떼를 몰거나 사냥을 돕는 등 그들의 생활에 깊숙이 관련되어 있었다.

지구력도 뛰어나고 일에 대한 욕구도 강하답니다.

허스키라는 이름의 유래는 짖을 때 거칠고 허스키한 소리로 짖어서 이름이 붙었다는 설과

캥캥 \\/ 캥

에스키모를 줄여 부르는 '에스키'에서 파생되었다는 설이 있다.

에스키모의 개라는 뜻! 참고로 에스키모보다는 이누이트라고 부르는 게 맞답니다.

시베리안 허스키, 알래스칸 맬러뮤트, 사모예드는 친척 관계로,

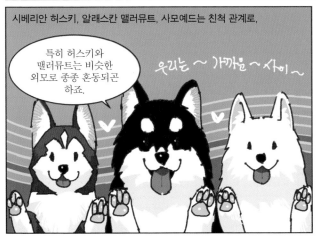

특히 허스키와 맬러뮤트는 비슷한 외모로 종종 혼동되곤 하죠.

우리는 ~ 가까운 ~ 사이 ~

알래스칸 허스키라 총괄하여 일컬어지는 다양한 개들의 교잡으로 생겨난 종들이다.

과거 썰매견들은 견종이 구분되어 있지 않았어요. 생김새도 다양했죠.

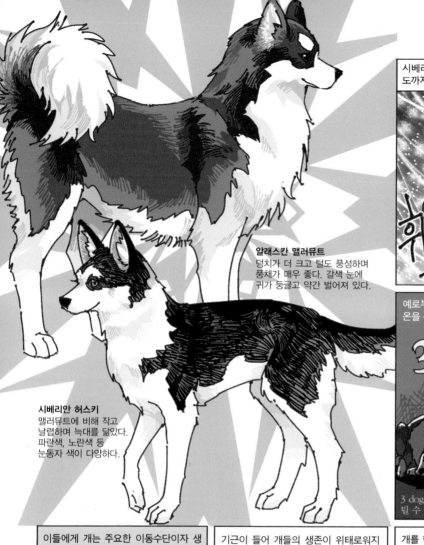

알래스칸 맬러뮤트
덩치가 더 크고 털도 풍성하며
풍채가 매우 좋다. 갈색 눈에
귀가 둥글고 약간 벌어져 있다.

시베리안 허스키
맬러뮤트에 비해 작고
날렵하며 늑대를 닮았다.
파란색, 노란색 등
눈동자 색이 다양하다.

시베리아와 같은 북극권에서는 영하75
도까지 떨어지는 매서운 추위 속에서

허스키는 생존을 위해
없어선 안 될 존재예요!

예로부터 아이들을 개들과 함께 재워 체
온을 유지하게 했다.

3 Dog Night

3 dog night: 세 마리의 개와 함께 자야 버
틸 수 있는 추운 밤이라는 뜻.

이들에게 개는 주요한 이동수단이자 생
사고락을 함께하는 동반자였다.

중요한 재산으로서
부를 상징하기도 했죠.

기근이 들어 개들의 생존이 위태로워지
면 마지막 남은 두 마리의 개는 인간의
젖을 먹여 키웠고

이 아이들은
어떻게든
살려야 해!

개를 학대하는 사람은 천국에 갈 수 없다
는 이야기가 전해 내려올 만큼 개와 밀접
한 문화였다.

개를 학대하는
사람을 가까이해선
안 된단다.

우리가 살기 위해선
허스키도 함께 살아야
하기 때문이지.

네 엄마!

또한 러시아 군대가 모피를 얻기 위해 추크치족의 터전을 침입했을 때

중무장한 군대가 쳐들어온다! 도망가야 해!

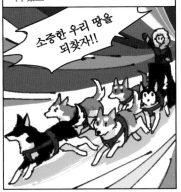

추크치족은 시베리안 허스키가 이끄는 썰매군을 이용해 러시아에 맞서 승리를 거두었고

소중한 우리 땅을 되찾자!!

그 어떤 주변 부족들도 해내지 못한, 독립을 약속하는 조약을 체결할 수 있었다고 한다.

허스키가 없었으면 우린 살 수 없었을 거예요!

이러한 시베리안 허스키가 세상에 알려지게 된 것은 20세기 초였다.

러시아의 모피상인 윌리엄 구삭이 썰매견으로 선보인 것이 계기였죠.

당시 알려지지 않았던 허스키로 팀을 구성해 1909년 '올 알래스카 스위프스테이크'라는 개썰매 대회에 출전한 게 시작이었어요.

알래스카의 놈에서 캔들까지 657km를 왕복 일주하는 경기죠.

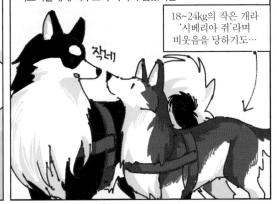

당시 썰매견들은 다리가 길고 덩치가 커서, 상대적으로 작은 허스키들에게 아무도 주목하지 않았지만

작네

18~24kg의 작은 개라 '시베리아 쥐'라며 비웃음을 당하기도…

놀라운 스피드와 지구력으로 대활약을 하며 이목을 끌었다.

짠

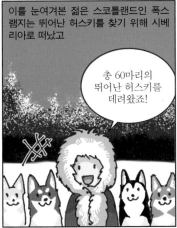

이를 눈여겨본 젊은 스코틀랜드인 폭스 램지는 뛰어난 허스키를 찾기 위해 시베리아로 떠났고

총 60마리의 뛰어난 허스키를 데려왔죠!

이듬해 시베리안 허스키로 이루어진 세 개의 팀을 꾸려 경기에 참여한다. 그 결과는?

폭스 랜지 팀

찰스 랜지다 존 존슨 팀

스튜어트와 찰스 존슨 팀

허스키 팀

믿기 힘든 엄청난 기록이었다!

두

둥!

우승!
찰스 랜지와 존 존슨 팀!
74시간 14분 37초 완주!

2등!
폭스 랜지 팀!

스튜어트와
찰스 존슨 팀은
4등!

참고로 이것은 이 경기의 기록 중
최고 기록으로, 1983년 이 대회의 75주년을
기념해 같은 루트와 룰을 적용해
대회가 열렸는데,

이때 우승한 릭 스웬슨조차
1910년의 기록보다 10시간이나
뒤처진 기록이었죠.

릭은 이디타로드 개썰매
대회에서 5회나 승리한
전문가였는데도요!

100주년 기념으로
2008년에 열린 경기에서
61시간 29분 45초로
마침내 기록이 깨졌죠!

와
아!

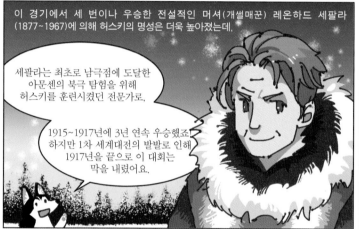

이 경기에서 세 번이나 우승한 전설적인 머셔(개썰매꾼) 레온하드 세팔라
(1877~1967)에 의해 허스키의 명성은 더욱 높아졌는데,

세팔라는 최초로 남극점에 도달한
아문센의 북극 탐험을 위해
허스키를 훈련시켰던 전문가로,

1915~1917년에 3년 연속 우승했죠.
하지만 1차 세계대전의 발발로 인해
1917년을 끝으로 이 대회는
막을 내렸어요.

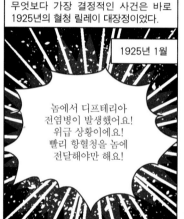

무엇보다 가장 결정적인 사건은 바로
1925년의 혈청 릴레이 대장정이었죠.

1925년 1월

놈에서 디프테리아
전염병이 발생했어요!
위급 상황이에요!
빨리 항혈청을 놈에
전달해야만 해요!

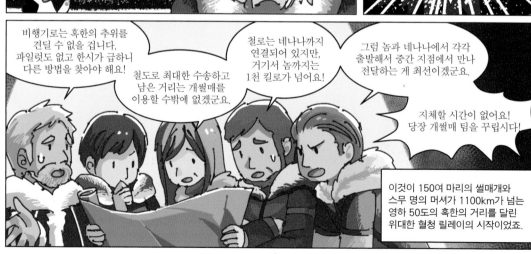

비행기로는 혹한의 추위를
견딜 수 없을 겁니다.
파일럿도 없고 한시가 급하니
다른 방법을 찾아야 해요!

철로로 최대한 수송하고
남은 거리는 개썰매를
이용할 수밖에 없겠군요.

철로는 네나나까지
연결되어 있지만,
거기서 놈까지는
1천 킬로가 넘어요!

그럼 놈과 네나나에서 각각
출발해서 중간 지점에서 만나
전달하는 게 최선이겠군요.

지체할 시간이 없어요!
당장 개썰매 팀을 꾸립시다!

이것이 150여 마리의 썰매개와
스무 명의 머셔가 1100km가 넘는
영하 50도의 혹한의 거리를 달린!
위대한 혈청 릴레이의 시작이었죠.

이 계획에서 최고의 머셔 세팔라는, 놈에서 중간 지점인 눌라토까지 가서 혈청을 건네받아 다시 놈으로 돌아오는 역할을 맡게 되었다. 세팔라는 똑똑하고 리더십 있는 열두 살 '토고'를 대장으로 스무 마리의 허스키로 팀을 꾸려 출발했다. 당시의 기록에 의하면 놈에서 눌라토까지 통상 30일 정도 걸렸다고 한다.

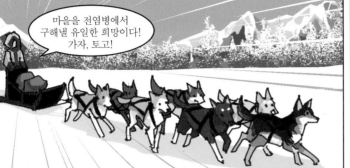

마을을 전염병에서 구해낼 유일한 희망이다! 가자, 토고!

1월 27일부터 31까지 146km를 달린 세팔라는 샤크툴릭을 향하고 있었는데

눌라토까지는 적어도 160km는 더 가야겠군!

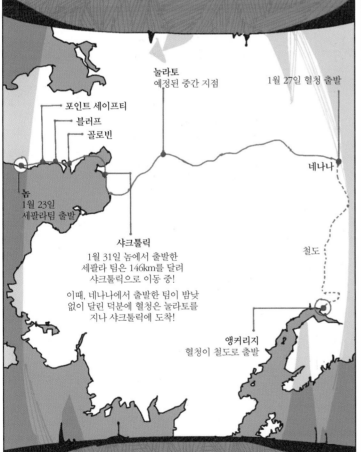

눌라토
예정된 중간 지점

1월 27일 혈청 출발

포인트 세이프티
블러프
골로빈

네나나

놈
1월 23일
세팔라팀 출발

샤크툴릭
1월 31일 놈에서 출발한
세팔라 팀은 146km를 달려
샤크툴릭으로 이동 중!

이때, 네나나에서 출발한 팀이 밤낮
없이 달린 덕분에 혈청은 눌라토를
지나 샤크툴릭에 도착!

철도

앵커리지
혈청이 철도로 출발

샤크툴릭에서 대기하던 중간 주자 헨리 이바노프는 혈청을 건네받고 세팔라를 잠시 기다렸지만

아직 오지 못한 모양이야! 좀 더 가봐야겠어! 서둘러 골로빈으로 출발하지!

지체할 시간이 없어요

다행히 샤크툴릭 근교에서 순록 떼를 만나 썰매가 지체되고 있던 그때, 극적으로 세팔라를 발견!

아얏! 세팔라다! 혈청! 내가 혈청을 갖고 있어요!!

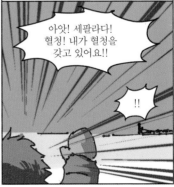

!!

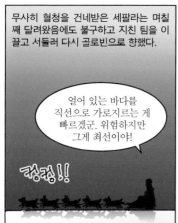

무사히 혈청을 건네받은 세팔라는 며칠째 달려왔음에도 불구하고 지친 팀을 이끌고 서둘러 다시 골로빈으로 향했다.

얼어 있는 바다를 직선으로 가로지르는 게 빠르겠군. 위험하지만 그게 최선이야!

컹컹컹!!

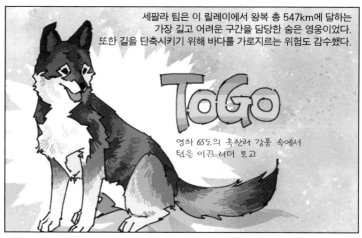

세팔라 팀은 이 릴레이에서 왕복 총 547km에 달하는 가장 길고 어려운 구간을 담당한 숨은 영웅이었다. 또한 길을 단축시키기 위해 바다를 가로지르는 위험도 감수했다.

TOGO

영하 65도의 혹한과 강풍 속에서 팀을 이끈 리더 토고

그 후 골로빈에서 다음 주자에게로, 블러프에서 그 다음 주자인 카센과 썰매견 '발토'에게로 무사히 혈청이 전달됐는데,

애니메이션으로도 유명한 발토가 바로 저예요!

Balto

카센은 혈청을 운반하던 도중 엄청난 눈 폭풍을 만나

결국 썰매가 뒤집히며 항혈청이 든 실린더 대부분이 눈밭에 쏟아지는 사태가 발생하고 만다.

으아악!!!

카센은 어둠 속에서 눈에 파묻힌 혈청을 맨손으로 찾는 사투 끝에 혈청을 되찾았고

혈청을 찾아야만 해! 무슨 일이 있어도!

휘오오

극심한 동상에 걸린 채로 내달려 2월 2일 새벽 3시에 다음 지역인 포인트세이프티에 도착했다.

하지만 마지막 주자는 눈보라로 늦어질 것이라 예상하고 잠들어버린 상태!

카센은 마지막 주자를 깨우지 않고 끝까지 달려 새벽 5시 30분 마침내 놈에 도달했고, 주민들을 전염병에서 구했다! 1085km를 127시간 30분 만에 주파한 목숨을 건 릴레이였어요!

살았다! 드디어 혈청이 도착했어!

와아아아아

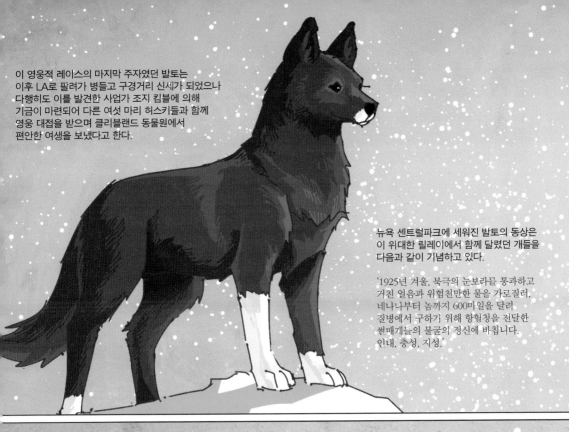

이 영웅적 레이스의 마지막 주자였던 발토는
이후 LA로 팔려가 병들고 구경거리 신세가 되었으나
다행히도 이를 발견한 사업가 조지 킴블에 의해
기금이 마련되어 다른 여섯 마리 허스키들과 함께
영웅 대접을 받으며 클리블랜드 동물원에서
편안한 여생을 보냈다고 한다.

뉴욕 센트럴파크에 세워진 발토의 동상은
이 위대한 릴레이에서 함께 달렸던 개들을
다음과 같이 기념하고 있다.

'1925년 겨울, 북극의 눈보라를 통과하고
거친 얼음과 위험천만한 물을 가로질러,
네나나부터 놈까지 600마일을 달려
질병에서 구하기 위해 항혈청을 전달한
썰매개들의 불굴의 정신에 바칩니다.
인내, 충성, 지성.'

레온하드 세팔라, 토고와 허스키들은 숨은 영웅으로 추앙받으며 미국 전역의 초청을 받았고,
리더였던 토고는 그 공을 인정받아 아문센 메달을 받았다.

태어날 때부터 형제들보다 작고
병약했으나, 열두 살의 나이에도
위대한 레이스를 이뤄낸 토고.

알래스카의 이디타로드 개썰매 대회
본부 박물관에 토고의 박제가 보관되어
있으며, 토고의 뼈는 예일대학교
피바디박물관에 보존되어 있다.

이 위대한 혈청 릴레이를 기념하고, 알래스카의 오래된 개썰매 루트인 '이디타로드 트레일'을 이어가기 위해 1973년 이후 매년 3월 이디타로드 개썰매 경주가 열리고 있어요. 철도가 없는 알래스카에서 개썰매가 다니던 루트로 알래스카의 썰매견 문화를 보존하기 위한 취지의 경기이지만 동물 보호 관점에서 반대의 목소리도 있어요. 매년 남쪽과 북쪽 루트를 번갈아가며 행해진답니다.

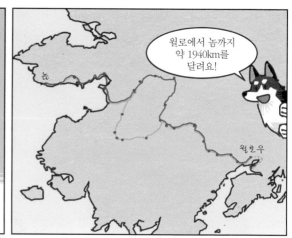

추크치족의 가족의 일원으로서 존중과 사랑을 받으며 길러진 시베리안 허스키는 낙천적이고 우호적이며 아이들과 잘 어울린다. 매우 활동적인 견종으로 엄청난 운동량을 필요로 한다.

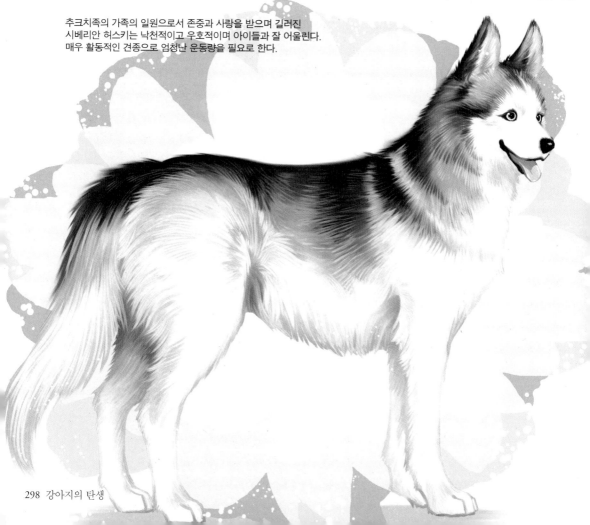

한편 허스키와 매우 닮은 외모의 맬러뮤트 역시 알래스카 출신이다. 노턴사운드의 이누이트 말레무트족의 반려견으로

MAHLEMUT

Mahle라는 부족의 이름에 마을을 뜻하는 mut에서 유래

MALAMUTE

맬러뮤트 역시 여기서 유래!

이들 역시 먹이를 사냥하고 운반하거나 먼 거리를 이동하기 위한 유일한 교통수단이자

웃차웃차~
힘차고 좋은 아침!

냠냠

냠냠

커다란 덩치와 힘으로 생활을 도와주는 일꾼으로서 가족의 일부로 소중히 여겨져 왔다.

맬러뮤트가 세상에 알려진 계기는 1896년 클론다이크 골드러시로,

캐나다 북서쪽 유콘 지방의 클론다이크에서 금이 발견되어 채굴꾼들이 대거 유입된 일이었죠.

Gold

항구에서 클론다이크까지 짐과 물자를 운반하는 데 맬러뮤트가 이용되면서 세간에 알려지기 시작했고

영하의 추위 속에서 500kg 넘는 짐을 끄는 강인한 썰매개!

몸값도 맬러뮤트 팀은 매우 고가!

거기에 썰매견 경주들의 영향으로 맬러뮤트 또한 주목을 받기 시작했다.

사람들은 더 빨리 달리는 개를 만들기 위해 알래스카 토착 썰매견들과 다양한 견종들과의 교배를 시작했는데…

이로 인해 맬러뮤트는 멸종 위기에 빠지게 되었어요.

다행히 1920년 미국 뉴헴프셔주에 살던 에바 실리가 노턴사운드 지역에서 훌륭한 맬러뮤트를 찾아 그들을 멸종에서 구하기 위한 노력을 기울였고

썰매견 트레이너이자 머셔였던 에바 실러

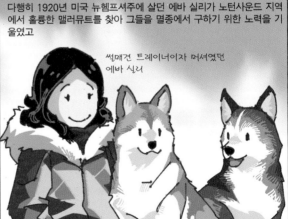

이 두 계열의 맬러뮤트들이 지금의 맬러뮤트의 모태가 되었다.

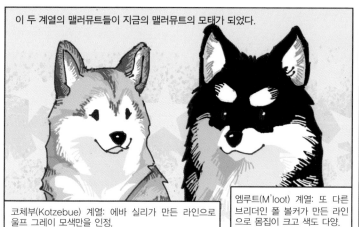

코체부(Kotzebue) 계열: 에바 실리가 만든 라인으로 울프 그레이 모색만을 인정.

엠루트(M'loot) 계열: 또 다른 브리더인 폴 볼커가 만든 라인으로 몸집이 크고 색도 다양.

참고로 미국켄넬클럽에 등록된 건 허스키 1930년, 맬러뮤트 1935년으로,

발토와 토고도 오늘날의 허스키와 맬러뮤트와는 조금 다른 모습이었답니다.

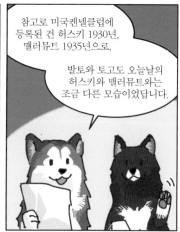

알래스칸 맬러뮤트는 참을성이 뛰어나고 가족을 지키려는 본능이 강하며 조용하고 온순하다. 썰매견의 특성상 가족이나 개들 사이에 확실한 서열을 가지고 있다.

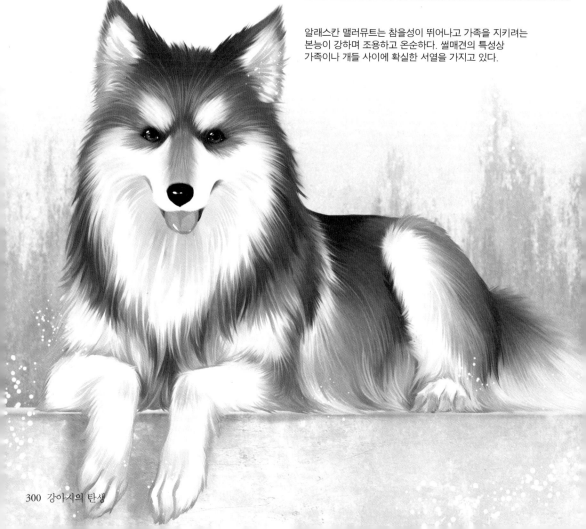

허스키와 맬러뮤트는 영하의 추위를 이겨내는 두터운 이중털
탓에 여름철 더위에 주의해야 하며

두 견종 모두 강도 높은 운동이 필요하다.

허스키와 맬러뮤트는 다양한 매체를 통해 시선을 사로잡아 왔다.

미시카 외에도 마치 말을 하는 듯한 허스키와 맬러뮤트들을 종
종 볼 수 있는데,

어쩌면 아주 오래전부터 사람과의 깊은 유대관계 속에서 살아
왔기 때문에, 사람의 언어를 말하듯 따라하는 건 아닐까.

늑대를 연상케 하는 날카로운 외모에 숨겨져 있는 따뜻한 심성.

구조된 아기고양이의 엄마가 되어준 '릴로'

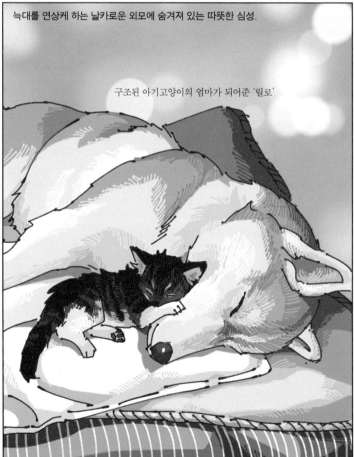

오랜 세월 극한의 추위 속에서 이누이
트들의 친구이자 가족으로서 함께 살
아온 시베리안 허스키와 알래스칸 맬
러뮤트.

혹한의 추위를 함께 견디며
가족의 일부로 살아가는 맬러뮤트와
그들을 아끼는 이누이트들에게
알래스카 탐험가들은 깊은 감명을
받았다고 해요.

그들은 어떤 추위와 눈보라에도 꺼지지 않는 온기를 간직한

인류의 오랜 동반자이자 지상한 수호자로,

어쩌면 세상에서 제일 따뜻한 존재일지도 모른다.

참고 자료

몰티즈

《인기 강아지 도감 174》 일동서원 본사편집부 저, 강현정 역, 해든아침
《모든 개는 다르다》 김소희 저, 페티앙북스
《Dog 사람과 개가 함께 나누는 시간들》 이강원, 송홍근, 김선영 저, 이담북스
《역사의 원전》, 존 캐리 저, 김기협 역, 바다출판사
https://en.wikipedia.org/wiki/Maltese_(dog)
http://www.akc.org/dog-breeds/maltese/
http://foundinantiquity.com/2013/11/15/the-melitan-miniature-dog/
http://www.annasheavenlymaltese.com/maltese_history.html
http://www.anothermag.com/design-living/3504/elizabeth-taylors-maltese-terriers

푸들

《Dog 사람과 개가 함께 나누는 시간들》 이강원, 송홍근, 김선영 저, 이담북스
《The Dog Encyclopedia》 DK Publishing 저, DKPublishing,Inc.
《세계의 반려견백과》 후지와라 쇼타로 저, 이윤혜 역, GREENHOME
《인기 강아지 도감 174》 일동서원 본사편집부 저, 강현정 역, 해든아침
《모든 개는 다르다》 김소희 저, 페티앙북스
《Travels with Charley in Search of America》 John Steinbeck 저 Penguin Books
《Travels with Charley in Search of America》 John Steinbeck, Penguin Books; (January 31, 1980)
https://en.wikipedia.org/wiki/Poodle
http://www.akc.org/dog-breeds/poodle/
http://www.thenapcg.com/
https://simple.wikipedia.org/wiki/Labradoodle

요크셔테리어

《세계의 반려견백과》 후지와라 쇼타로 저, 이윤혜 역, GREENHOME
《Dog 사람과 개가 함께 나누는 시간들》 이강원, 송홍근, 김선영 저, 이담북스
http://www.kkc.or.kr/breeder/standard_info.php?idx=121
https://en.wikipedia.org/wiki/Smoky_(dog)
http://www.smokywardog.com/
http://www.akc.org/news/yorkshire-terrier-saves-owner/
https://www.facebook.com/LucySmallestWorkingDog

시추

《세계의 반려견백과》 후지와라 쇼타로 저, 이윤혜 역, GREENHOME
《인기 강아지 도감 174》 일동서원 본사편집부 저, 강현정 역, 해든아침
《개들이 있는 세계사 풍경》 이강원 저, 이담북스
《Dog 사람과 개가 함께 나누는 시간들》 이강원, 송홍근, 김선영 저, 이담북스
《365일 애완견 기르기》 아름드리 저, 지경사
http://www.kkc.or.kr/breeder/standard_info.php?idx=101
http://www.kkc.or.kr/breeder/standard_info.php?idx=85
http://www.akc.org/dog-breeds/shih-tzu/detail/
http://www.theshihtzuclub.co.uk/shih-tzu/breed-history
http://dogtime.com/dog-breeds/shih-tzu
https://en.wikipedia.org/wiki/Shih_Tzu
https://en.wikipedia.org/wiki/Lhasa_Apso
https://en.wikipedia.org/wiki/Pekingese

포메라니안

《Dog 사람과 개가 함께 나누는 시간들》 이강원, 송홍근, 김선영 저 이담북스
《모든 개는 다르다》 김소희 저 페티앙북스
《The Dog Encyclopedia》 DK Publishing 저 DKPublishing,Inc.
《인기 강아지 도감 174》 일동서원 본사편집부 저 강현정 역 해든아침
https://en.wikipedia.org/wiki/Pomeranian_(dog)
http://www.akc.org/dog-breeds/pomeranian/
http://www.kkc.or.kr/breeder/standard_info.php?idx=88
http://mom.me/pets/dogs/19329-cool-facts-about-pomeranians/
http://dogtime.com/dog-breeds/pomeranian

http://pepy.jp/1210
https://twitter.com/keep0109
https://www.facebook.com/Boo/
http://www.guinnessworldrecords.com/news/2014/8/video-introducing-jiff-the-fastest-dog-on-two-paws-59860/

치와와

《The Dog Encyclopedia》 DK Publishing 저, DKPublishing,Inc.
《개들이 있는 세계사 풍경》 이강원 저, 이담북스
《인기 강아지 도감 174》 일동서원 본사편집부 저, 강현정 역, 해든아침
《모든 개는 다르다》 김소희 저, 페티앙북스
http://www.akc.org/dog-breeds/chihuahua/
http://dogtime.com/dog-breeds/chihuahua
https://en.wikipedia.org/wiki/Chihuahua_(dog)
http://www.petchidog.com/origin-of-chihuahua
http://www.totallychihuahuas.com/history-of-chihuahua
http://www.guinnessworldrecords.com/world-records/smallest-dog-living-(height)
http://lostworlds.org/tag/native-american-dogs/
http://www.wheelywilly.com/

퍼그

《The Dog Encyclopedia》 DK Publishing 저, DKPublishing,Inc.
《모든 개는 다르다》 김소희 저, 페티앙북스
《365일 애완견 기르기》 아름드리, 지경사
http://www.kkc.or.kr/breeder/standard_info.php?idx=90
https://en.wikipedia.org/wiki/Pug
http://dogtime.com/dog-breeds/pug
http://www.puginformation.org/
http://www.vogue.co.kr/
https://www.akc.org/expert-advice/lifestyle/did-you-know-things-you-didnt-know-about-the-pug/

닥스훈트

《Picasso & Lump: A Dachshund's Odyssey》 파블로 피카소 David Douglas Duncan 저, Bulfinch Pr
《The Dog Encyclopedia》 DK Publishing 저, DKPublishing,Inc.
《모든 개는 다르다》 김소희 저 페티앙북스
《인기 강아지 도감 174》 일동서원 본사편집부 저, 강현정 역, 해든아침
《세계의 반려견백과》 후지와라 쇼타로 저, 이윤혜 역, GREENHOME
《강아지 탐구생활》 요시다 에츠코 저, 정영희 역, 랜덤하우스코리아
http://www.kkc.or.kr/breeder/standard_info.php?idx=42
https://en.wikipedia.org/wiki/Dachshund
http://www.hot-dog.org/culture/hot-dog-history
http://dogtime.com/dog-breeds/dachshund
http://www.fci.be/en/nomenclature/DACHSHUND-148.html
https://www.facebook.com/BiggestLoserDoxieEdition/

슈나우저

《The Dog Encyclopedia》 DK Publishing 저 DKPublishing,Inc.
《인기 강아지 도감 174》 일동서원 본사편집부 저, 강현정 역, 해든아침
《세계의 반려견백과》 후지와라 쇼타로 저, 이윤혜 역, GREENHOME
《모든 개는 다르다》 김소희 저, 페티앙북스
http://www.kkc.or.kr/breeder/standard_info.php?idx=54
http://www.kkc.or.kr/breeder/standard_info.php?idx=78
http://www.akc.org/dog-breeds/standard-schnauzer/detail/
http://www.thekcc.or.kr/asphome_new/06_breed/breed_sts.asp
http://www.thekcc.or.kr/asphome_new/06_breed/breed_gs.asp
http://dogtime.com/dog-breeds/miniature-schnauzer
http://dogtime.com/dog-breeds/standard-schnauzer

http://dogtime.com/dog-breeds/giant-schnauzer
http://abcnews.go.com/US/dog-shows-hospital-owner-battling-cancer/story?id=28916913
http://www.dailymail.co.uk/news/article-2118299/Miracle-pooch-Giant-Schnauzer-gives-hospital-children-new-leash-life.html

비글

《감성 매거진 P》 2015.4 월간매거진P 저 ,펫러브
《인기 강아지 도감 174》 일동서원 본사편집부 저, 강현정 역, 해든아침
《세계의 반려견백과》 후지와라 쇼타로 저, 이윤혜 역, GREENHOME
《모든 개는 다르다》 김소희 저, 페티앙북스
http://www.thekcc.or.kr/asphome_new/06_breed/breed_be.asp
http://www.kkc.or.kr/breeder/standard_info.php?idx=11
http://dogtime.com/dog-breeds/beagle
https://en.wikipedia.org/wiki/Beagle
https://www.cesarsway.com/about-dogs/breeds/the-history-of-beagles
http://www.thepatchkennel.com/
http://interactive.hankookilbo.com/v/e99c1e11c1834228a394bfafe2d15d0d/
https://www.youtube.com/watch?v=6qt42JMxBMw
https://ja.wikipedia.org/wiki/スヌーピー

코커 스파니엘

《모든 개는 다르다》 김소희 저, 페티앙북스
《세계의 반려견백과》 후지와라 쇼타로 저, 이윤혜 역, GREENHOME
《인기 강아지 도감 174》 일동서원 본사편집부 저, 강현정 역, 해든아침
http://www.akc.org/dog-breeds/cocker-spaniel/
http://www.akc.org/dog-breeds/english-cocker-spaniel/
http://www.kkc.or.kr/breeder/standard_info.php?idx=7
http://www.kkc.or.kr/breeder/standard_info.php?idx=46
http://www.thekcc.or.kr/asphome_new/06_breed/breed_cs.asp
http://www.thekcc.or.kr/asphome_new/06_breed/breed_ecs.asp
https://en.wikipedia.org/wiki/My_Own_Brucie#cite_note-9
http://www.easypetmd.com/doginfo/cocker-spaniel
http://dogtime.com/dog-breeds/cocker-spaniel
http://dogtime.com/dog-breeds/english-cocker-spaniel
http://www.americanartarchives.com/staehle.htm
http://www.hankookilbo.com/v/9b489ea477e642cfacd469c3743ef76d

시바 이누

《세계의 반려견백과》 후지와라 쇼타로 저, 이윤혜 역, GREENHOME
《인기 강아지 도감 174》 일동서원 본사편집부 저, 강현정 역, 해든아침
http://www.thekcc.or.kr/asphome_new/06_breed/breed_js.asp
http://www.kkc.or.kr/breeder/standard_info.php?idx=102
https://ja.wikipedia.org/wiki/柴犬
https://en.wikipedia.org/wiki/Shiba_lnu
http://www.animal-planet.jp/dogguide/directory/dir13100.html
http://nihonnoinu.web.fc2.com/lineage.of.japanese.dog.html
http://3inshiba.com/
http://www.maroonshibas.com/
https://ja.wikipedia.org/wiki/山陰柴犬
https://www.sciencemag.org/content/304/5674/1160?related-urls=yes&legid=sci:304/5674/1160
https://www.instagram.com/doggy134/
http://kabosu112.exblog.jp/
http://www.animalplanet.com/pets/world-pup/
http://shibanomaru.blog43.fc2.com/
https://www.instagram.com/marutaro/
https://twitter.com/mamepic
http://menswatchdog.com/
http://news.naver.com/main/ranking/read.nhn?mid=etc&sid1=111&rankingType=popular_day&oid=001&aid=0006986704&date=20140629&type=1&rankingSeq=107&rankin

프렌치 불독

《The Dog Encyclopedia》 DK Publishing 저, DKPublishing,Inc.
《강아지 탐구생활》 요시다 에츠코 저, 정영희 역, 랜덤하우스코리아
《인기 강아지 도감 174》 일동서원 본사편집부 저, 강현정 역, 해든아침
《세계의 반려견백과》 후지와라 쇼타로 저, 이윤혜 역 ,GREENHOME
《유식의 즐거움 7》 김문성 저, 휘닉스
http://www.animal-planet.jp/dogguide/directory/dir06600.html
http://www.easypetmd.com/doginfo/french-bulldog
http://www.akc.org/dog-breeds/french-bulldog/detail/
http://fbdca.org/
http://www.akc.org/dog-breeds/boston-terrier/
https://www.instagram.com/missasiakinney/
http://jarre.com/products/jarre-technologies/aerobull
https://www.instagram.com/picklebeholding/
http://www.huffingtonpost.kr/2015/10/05/story_n_8242914.html
http://www.huffingtonpost.kr/2015/08/17/story_n_7996300.html
http://www.huffingtonpost.kr/2014/06/27/story_n_5535937.html
https://www.instagram.com/chrissyteigen/
http://nownews.seoul.co.kr/news/newsView.php?id=20160527601010

진도개

《윤희본의 진돗개 이야기》 윤희본 저, 꿈엔들
《개들이 있는 세계사 풍경》 이강원 저, 이담북스
《세계의 반려견백과》 후지와라 쇼타로 저, 이윤혜 역, GREENHOME
《33가지 동물로 본 우리문화의 상징세계》 김종대 저, 다른세상
http://www.kkc.or.kr/breeder/standard_info.php?idx=67
http://dog.jindo.go.kr/
http://www.kukyun.com/
https://ko.wikipedia.org/wiki/진돗개
http://www.grandculture.net/
http://news.sbs.co.kr/news/endPage.do?news_id=N1001156403&plink=OLDURL
http://news.kbs.co.kr/news/view.do?ncd=2625112
http://news.jtbc.joins.com/article/article.aspx?news_id=NB10442962
http://imnews.imbc.com/replay/2015/nwtoday/article/3817209_17828.html
http://news.naver.com/main/read.nhn?mode=LSD&mid=sec&oid=421&aid=0002175500&sid1=001

웰시코기

《모든 개는 다르다》 김소희 저, 페티앙북스
《The Dog Encyclopedia》 DK Publishing 저, DKPublishing,Inc.
《Dog 사람과 개가 함께 나눈 시간들》 이강원, 송홍근, 김선영 저, 이담북스
《세계의 반려견백과》 후지와라 쇼타로 저, 이윤혜 역, GREENHOME
《인기 강아지 도감 174》 일동서원 본사편집부 저, 강현정 역, 해든아침
《강아지 탐구생활》 요시다 에츠코 저, 정영희 역, 랜덤하우스코리아
http://www.kkc.or.kr/breeder/standard_info.php?idx=116
http://www.thekcc.or.kr/asphome_new/06_breed/breed_wp.asp
http://www.thekcc.or.kr/asphome_new/06_breed/breed_wc.asp
http://www.akc.org/dog-breeds/cardigan-welsh-corgi
http://www.akc.org/dog-breeds/pembroke-welsh-corgi/
http://www.animal-planet.jp/dogguide/directory/dir04300.html
http://www.animal-planet.jp/dogguide/directory/dir11000.html
http://dogtime.com/dog-breeds/pembroke-welsh-corgi
http://dogtime.com/dog-breeds/cardigan-welsh-corgi
http://www.guinnessworldrecords.com/world-records/largest-cake-for-dogs
https://en.wikipedia.org/wiki/Queen_Elizabeth%27s_corgis
http://cardigancorgis.com/
http://www.easypetmd.com/doginfo/pembroke-welsh-corgi
http://socalcorgibeachday.com/

보더콜리

《인기 강아지 도감 174》 일동서원 본사편집부 저, 강현정 역, 해든아침
《개들이 있는 세계사 풍경》 이강원 저, 이담북스
《The Dog Encyclopedia》 DK Publishing 저, DKPublishing,lnc.
《모든 개는 다르다》 김소희 저, 페티앙북스
《세계의 반려견백과》 후지와라 쇼타로 저, 이윤혜 역, GREENHOME
http://www.akc.org/dog-breeds/border-collie
http://www.animal-planet.jp/dogguide/directory/dir02900.html
http://dogtime.com/dog-breeds/border-collie
http://www.easypetmd.com/doginfo/border-collie
http://www.thekcc.or.kr/asphome_new/06_breed/breed_bcl.asp
https://en.wikipedia.org/wiki/Border_Collie
http://news.donga.com/3/all/20140113/60120810/1
http://www.fortbenton.com/shep.html
http://www.border-wars.com/2009/01/queen-victorias-border-collies.html
http://www.abc.net.au/news/2016-08-25/bailey-seagull-security-dog-
australian-national-maritime-museum/7780856
www.isds.org.uk

골든 레트리버, 래브라도 레트리버

《당신의 몸짓은 개에게 무엇을 말하는가?》 패트리샤 맥코넬 저 신남식, 김소희 역, 페티앙북스
《The Dog Encyclopedia》 DK Publishing 저, DKPublishing,lnc.
《모든 개는 다르다》 김소희 저 페티앙북스
《세계의 반려견백과》 후지와라 쇼타로 저, 이윤혜 역, GREENHOME
《인기 강아지 도감 174》 일동서원 본사편집부 저, 강현정 역, 해든아침
《애견 대백과》 세르주 시몬, 도미니크 시몬 저, 삼성출판사
http://www.animal-planet.jp/dogguide/directory/dir07100.html
https://en.wikipedia.org/wiki/Golden_Retriever
http://www.marjoribanks.net/lord-tweedmouths-golden-retrievers/
http://www.akc.org/dog-breeds/golden-retriever/detail/
http://www.thekennelclub.org.uk/
www.facebook.com/smileytheblindtherapydog/
http://abcnews.go.com/Health/blind-golden-retriever-smiley-warms-hearts-
therapy-dog/story?id=29533746
http://www.thekcc.or.kr/asphome_new/06_breed/breed_lr.asp
http://www.animal-planet.jp/dogguide/directory/dir09100.html

셰퍼드

《First Lady of the Seeing Eye》 Morris Frank, Blake Clark 저, Pyramid Books
《Rin Tin Tin: The Life and the Legend》 Susan Orlean저, Simon & Schuster
《세상에서 가장 특별한 개 이야기》 이향안 글 김주리 그림, 수경출판사
《모든 개는 다르다》 김소희 저, 페티앙북스
《세계의 반려견백과》 후지와라 쇼타로 저, 이윤혜 역, GREENHOME
《인기 강아지 도감 174》 일동서원 본사편집부 저, 강현정 역, 해든아침
《The Dog Encyclopedia》 DK Publishing 저, DKPublishing,lnc.
《애견 대백과》 세르주 시몬, 도미니크 시몬 저, 삼성출판사
http://www.akc.org/dog-breeds/german-shepherd-dog/
http://www.animal-planet.jp/dogguide/directory/dir06700.html
http://dogtime.com/dog-breeds/german-shepherd-dog
https://en.wikipedia.org/wiki/Max_von_Stephanitz
https://de.wikipedia.org/wiki/Deutscher_Sch ferhund
https://en.wikipedia.org/wiki/German_Shepherd
https://en.wikipedia.org/wiki/Morris_Frank#cite_note-5
https://en.wikipedia.org/wiki/Rin_Tin_Tin

콜리 · 셰틀랜드 쉽독

《세계의 반려견백과》 후지와라 쇼타로 저, 이윤혜 역, GREENHOME
《인기 강아지 도감 174》 일동서원 본사편집부 저, 강현정 역, 해든아침
《모든 개는 다르다》 김소희 저, 페티앙북스

《Dog 사람과 개가 함께 나눈 시간들》 이강원, 송홍근, 김선영 저, 이담북스
《애견 대백과》 세르주 시몬, 도미니크 시몬 저, 삼성출판사
《개는 어떻게 말하는가》 스탠리 코렌 저, 박영철 역, 보누스
《세계지명 유래 사전》 송호열 저, 성지 문화사
http://www.akc.org/dog-breeds/collie
http://www.animal-planet.jp/dogguide/directory/dir05100.html
https://en.wikipedia.org/wiki/Pal_(dog)
http://www.insidermonkey.com/blog/11-most-loyal-dogs-in-the-world-382832/5/
http://dogtime.com/dog-breeds/collie
http://www.thekcc.or.kr/asphome_new/06_breed/breed_sd.asp
http://dogtime.com/dog-breeds/shetland-sheepdog
http://www.animal-planet.jp/dogguide/directory/dir13000.html
http://edition.cnn.com/2015/11/20/health/cancer-smelling-dogs/
http://dogsdetectcancer.org/a-dogs-nose/

시베리안 허스키 · 알래스칸 말라뮤트

《The Dog Encyclopedia》 DK Publishing 저, DKPublishing,lnc.
《GangAZi》 2006.1 편집부 저, 이터컴미디어
《Man′s Best Friends》 John McShane 저, John Blake Publishing
《세계의 반려견백과》 후지와라 쇼타로 저, 이윤혜 역, GREENHOME
《인기 강아지 도감 174》 일동서원 본사편집부 저, 강현정 역, 해든아침
《모든 개는 다르다》 김소희 저, 페티앙북스
http://www.shca.org/
https://en.wikipedia.org/wiki/1925_serum_run_to_Nome
http://iditarod.com/
https://www.youtube.com/user/gardea23
https://www.instagram.com/lilothehusky/
http://www.animal-planet.jp/dogguide/directory/dir00500.html
http://dogtime.com/dog-breeds/alaskan-malamute